视觉文化研究文丛

丛书主编 周宪 李健

视觉文化研究文丛（第一辑）

《视觉转向中的文化研究》　周　宪

《形象及其隐喻：当代大众文化的视觉建构》　李　健

《景观与想象》　童　强

《视觉技术与日常生活审美化》　祁　林

《当代视觉文化批判》　周计武

《草根传媒文化：当代中国社会变迁中的视觉景观》　庞　弘

周宪 著

视觉转向中的文化研究

Visual Culture

生活·讀書·新知 三联书店

Copyright © 2021 by SDX Joint Publishing Company.
All Rights Reserved.
本作品版权由生活·读书·新知三联书店所有。
未经许可,不得翻印。

图书在版编目(CIP)数据

视觉转向中的文化研究/周宪著.—北京:生活·读书·新知三联书店,2021.12
(视觉文化研究文丛)
ISBN 978-7-108-07157-6

Ⅰ.①视⋯ Ⅱ.①周⋯ Ⅲ.①视觉艺术-文化研究 Ⅳ.①J06

中国版本图书馆 CIP 数据核字(2021)第 076370 号

策　　划	王秦伟　成　华
责任编辑	成　华
封面设计	有品堂_刘　俊　张俊香
出版发行	生活·讀書·新知 三联书店
	(北京市东城区美术馆东街 22 号)
邮　　编	100010
印　　刷	江苏苏中印刷有限公司
排　　版	南京前锦排版服务有限公司
版　　次	2021 年 12 月第 1 版
	2021 年 12 月第 1 次印刷
开　　本	889 毫米×1194 毫米　1/32　印张　9.25
字　　数	185 千字
定　　价	48.00 元

总　序

自20世纪后期以来，视觉文化越来越受到关注，无疑是一个重要的学术史现象。这既是当代社会在文化实践层面发展到一定阶段的必然结果，也与日益兴起的跨学科学术思潮息息相关。包括艺术史、美学、文学理论、传播学、社会学、心理学、认知科学等在内的众多人文社会学科乃至自然科学参与其中，令其在客观上成为一个不属于任何单一学科的研究对象。可以说，无论从文化实践还是学术思潮来看，视觉文化研究都具有十分显著的理论与现实意义。尤其是对仍处于社会转型期的当代中国而言，这一研究领域所蕴含的诸多议题不仅值得持续深研，而且为原创性的知识生产提供了更丰富的可能性。

一方面，相较于西方，中国当代社会有属于自己的特定发展轨迹。以20世纪70年代末的改革开放为起点，当代中国经历了前所未有的时代变革。文化实践层面的历时变迁，无疑是我们追踪这一发展轨迹最重要的现实维度之一。这其中，视觉文化的兴起及其为日常生活所带来的一系列深刻变化，则成为深入理解中国当代社会转型的关键表征。无论大

众文化的崛起还是消费社会的形成，抑或全媒体时代的来临，其背后的转型意味都必须透过视觉文化的"滤镜"才能得到更有效的审视。另一方面，西方学界对于视觉文化的研究无疑更加深入，也更具理论原创性。但尽管如此，进入新世纪以来，中国学界在此领域的研究进展同样是令人瞩目的。在一定程度上，视觉文化已经成为彰显中国问题、提炼中国经验的重要知识生产场域之一。如何在此基础上不断生发出适应本土语境的视觉文化理论与方法，也随之成为参与其中的研究者理应自觉践行的重要使命。

本文丛正是基于上述两个方面的考量，精心组织编撰而成的。需要特别指出的是，它也是教育部哲学社会科学研究重大课题攻关项目"当代中国社会转型中的视觉文化研究"（2012—2017）的延伸成果。该项目由南京大学艺术学院周宪教授主持，从成功申报到顺利结项历时5年，已经形成了一批反映当前国内视觉文化研究最新进展的系列成果。本文丛收入的著作，便是课题组核心成员在这些成果的基础上，继续深入研究的回报。与之相关，其重要特色恰恰在于：所有著作既构成了一个彼此印证的问题谱系，又具有方法论层面的统一性。概言之，本文丛立足于社会与文化的复杂关系，在总体上选取了一个独特的方法论视角——社会的视觉建构和视觉的社会建构。这两个方面的互动构成了贯穿于所有著作的研究路径。以此为依据，本文丛尤其强调从形象到表征，再从视觉性到视觉建构的递进分析模式，并将之贯彻到对中国问题和中国经验的探究之中。

具体来说，本文丛首批收入著作六种。其中，周宪的《视觉转向中的文化研究》以"转向"为题切入中国当代文化研究的话语网络之中，高屋建瓴地探讨了视觉文化研究的深层话语逻辑以及本土理论话语创新等重要议题，从而为本文丛奠定了关键性的理论话语基调。童强的《景观与想象》、周计武的《当代视觉文化批判》、李健的《形象及其隐喻：当代大众文化的视觉建构》和庞弘的《草根传媒文化：当代中国社会变迁中的视觉景观》，分别聚焦于视觉文化的四个既相互关联又各自精彩的实践领域，对城市景观、当代艺术、大众文化及草根传媒中的视觉文化现象和问题进行了深入细致的讨论。祁林的《视觉技术与日常生活审美化》则基于媒介技术的时代变迁，对视觉文化在当代中国的演进逻辑和本土特征进行了较为系统的研究。总之，以视觉的社会建构和社会的视觉建构的辩证关系为方法论视角，本文丛广泛深入地探讨了中国当代视觉文化的主要面向，并提出了一系列具有创新性的概念和观点。这也为建构一个具有本土理论话语创新意味的视觉文化理论构架，提供了行之有效的思路。

作为一种文化实践，视觉文化仍然处于日新月异的发展变化之中。这也意味着，以此为对象的研究无论如何深入，都只能被视为一种阶段性的呈现。但这同样表明，视觉文化必然蕴藏着更开阔的讨论空间，有待我们继续探索。期待本文丛的所有作者未来在此领域能有更丰硕的成果，也感谢他们为此已经付出的诸多心血。此外，还要特别感谢南京大学

艺术学院在经费等各个方面一如既往的支持；感谢生活·读书·新知三联书店王秦伟先生和成华女士，本文丛得以顺利出版，离不开他们的鼎力支持和辛勤付出。

目 录

序 i

一 视觉转向

当代视觉文化与公民的视觉建构 3

从形象看视觉文化 23

符号政治经济学视野中的"视觉转向" 47

日常生活"审美化"中的视觉文化 65

看的方式与视觉意识形态 83

视觉文化的三题议 92

视觉文化与消费社会 103

文化工业、公共领域、收视率 118

二 空间转向

都市空间实践的美学与心理学反思 137

从空间乌托邦走向空间协商 159

速度政治与空间体验 169

三 文化转向

当代中国传媒文化的景观变迁 179

传媒文化：做什么与怎么做？ 198

文化研究：为何并如何？ 215

四 装置范式转向

微文化及其反思 231

技术导向型社会的批判理性建构 252

附录

视觉文化转向中的大学艺术通识课程改革
——南京大学艺术研究院院长周宪教授访谈录 275

后记 284

序

文化研究作为当代人文知识生产中的"西学东渐"现象，进入本土语境已经有 20 多个年头了。从最早引进的法兰克福学派的批判理论，到英国的文化唯物主义，再到法国的文化社会学，诸种当代西学理论深刻地影响了中国人文研究。在笔者看来，最具代表性的当数英国文化研究，尤以霍尔为领军人物的伯明翰学派。此一路数的文化研究在本土人文社科学界遍地开花，不但重塑了文学研究的版图，而且对媒体研究、社会学研究、艺术研究、电影研究等均产生了颠覆性的影响。如果要回顾这一段学术史，不谈及文化研究显然是不合适的。

然而，文化研究的影响不只限于英国的伯明翰学派。世纪之交崛起的视觉文化研究亦不可小觑。视觉文化研究的兴起和文化研究的流行有异曲同工之处，文化研究是从"伟大传统"及其经典中走出来的，面向大众的日常生活，这显然是当代社会文化发展的大趋势所致。而视觉文化异军突起，则是当代社会和文化发展中视觉逐渐占据主导地位所致，以至于有人断言，当代社会和文化的基本特征就呈现为它是一个"世界图像时代"（海德格尔语）。

关于视觉文化与文化研究的关系，历来有诸多不同看法。

有的学者认为视觉文化研究是宽泛的文化研究的一个分支，隶属于文化研究；另有学者反对此说，将视觉文化视为一个全新的研究领域，因为它有自己的研究对象和研究方法；更有学者强调，视觉文化的跨学科性质是带动文化研究发展的新动能，在很多方面视觉文化研究已经超越了经典的伯明翰学派。不管如何界定两者之间的关系，有一点是肯定的，那就是视觉文化研究与文化研究错综纠结在一起，彼此很难明确界划开来，像是一对知识生产场域中的"孪生兄弟"。

结集于此的是笔者多年来写下的有关视觉文化和文化研究的诸篇什，基于对这些年学术发展趋势的理解，选用"视觉转向中的文化研究"为本书的书名，旨在表明这些篇什所研究和思考的问题旨趣。全书分为四个部分，分别是"视觉转向"、"空间转向"、"文化转向"和"装置范式转向"。第一部分集中于视觉文化研究，主要讨论当代"视觉转向"所形成的社会的、历史的和文化的原因，以及在中国当代社会和文化中的种种表征，在借鉴西学理论与方法的同时，强调本土问题及其本土理论话语的创新。第二部分名之为"空间转向"，有两点需要说明：其一，空间转向其实是视觉转向的另一种表述，因为视觉性作为一个在空间中展开的人类文化层面，与空间（而非时间）的更加密切的关联是显而易见的；其二，空间转向是一个几乎和"语言学转向"一样复杂而又广泛的现象，这里只是选取了几个独特的角度加以切入而已，并不是对空间转向整体性的哲学研究。第三部分以"文化转向"来命名，这个说法早在"视觉转向"之

前就已经在学术坊间流传了。"文化转向"原本意思是指人文学科和社会科学转向文化的大趋势,反映了当代知识生产对文化问题的高度关注。此处的几篇论文讨论了文化研究及媒介文化的一些基本问题,从一个层面对"文化转向"加以深描。最后一个部分概括为"装置范式转向",这一说法可能有点陌生。"装置范式"是当代社会和文化的一个典型特征,这个概念据说最初来自阿伦特,而后由波格曼加以发挥,用来描述当代社会技术对文化的深刻影响。在此讨论两个主题:一是装置范式微型化带来的微文化;二是装置范式的技术迭代导致的批判理性的衰微,以及如何重构批判理性的问题。

回到前面的一个判断,文化研究及视觉文化研究是当代"西学东渐"的产物,但是需要强调的是,它们在中国社会文化语境中已经高度本土化了。这一本土化不但体现在理论话语和方法论的创新上,更彰显为本土问题意识和中国经验的解析中。在全球化趋势日渐明显的当下,中国的人文学术知识生产一方面成为全球化进程中不可或缺的重要组成部分,另一方面又是高度地方性和特色化的知识生产。先贤们所愿景的"中国作风"或"中国气派",绝不是脱离全球语境的自说自话,也不是削足适履地唯西学亦步亦趋。从本土语境和问题出发,广纳博收各家学说为我所用,"中国作风"和"中国气派"便在此中诞生。

<div style="text-align:right;">
周　宪

2019 岁末于南京
</div>

当代视觉文化与公民的视觉建构

近20年来，中国社会发生了巨大的变迁，随之而来的是本土视觉文化的崛起。视觉文化的兴起极大地改变了中国当代文化的地形图，改变了中国当代文化生产、流通和消费方式，甚至改变了人们的文化行为和价值观念。有理由认为，是中国社会的转型催生了中国当代视觉文化，而视觉文化又反过来推动了社会的转型和文化的变迁。基于这一判断，中国当代视觉文化，与其说是一个单纯的学术问题，毋宁说是一个文化政治问题。更准确地说，视觉文化的发展和演变乃是中国当代社会和文化转型的一面镜子。于是，视觉文化与社会转型的关系，也就自然而然地成为视觉文化研究的题中应有之义。笔者认为，当代中国视觉文化对于当代中国社会转型具有复杂的视觉建构性，它不仅建构了公民的视觉素养，而且借助视觉经验建构了人们的公民性。公民性对于中国社会的现代化转型至关重要。

社会的视觉建构

视觉文化是当代文化的突出现象，这无须赘言。但视觉

文化是如何通过视觉话语的生产、流通和接受而作用于社会及其主体，并反过来影响社会和文化，却是一个极为复杂的问题。晚近视觉文化研究中提出了一个核心概念——视觉性。虽然对视觉性概念的界说众说纷纭，但有一点是共同的，那就是视觉性是一个社会或文化范畴，正是通过视觉性的研究，才可以揭示社会现实主体的视觉行为和认知：人们是如何看，如何能看，如何被准许看或去看，如何看待看或未看。[1]在笔者看来，视觉性就是主体通过自己的视觉行为对其社会关系的再生产。

一般说来，较之其他感官，视觉是更加社会性的感官。它一方面是最重要的信息和认知通道，另一方面又是高度社会性的建构行为。视觉文化研究不同于其他研究的独特之处就在于，它力图揭示人的社会活动所具有的视觉建构性。关于这一点，米切尔说得很好：

> 视觉文化的辩证概念不能只停留在把研究对象界定为视觉领域之社会建构的某种定义上，而是必须强调去探究这一命题的另一形式，那就是社会领域的视觉建构。这不仅是说由于我们是社会动物，所以我们会看见自己的作为方式；而且表明由于我们是会看的动物，所

[1] Hal Foster, ed., *Vision and Visuality* (Seattle, WA: Bay Press, 1988), ix.

以我们的社会筹划才呈现出付诸实施的形式。[1]

这一表述强调了对视觉文化的辩证理解。视觉有其社会建构性，这一点很容易理解，因为我们的视觉行为和理解充满了复杂的社会影响，视觉总是转换为视觉性，并呈现出生理性之外的社会特性。同时，社会又不是凭空建构的，在相当程度上它是通过视觉建构的，一个可见的世界才是一个可理解的世界。用晚近比较流行的话语理论来说，社会主体对实在世界的建构有赖于话语。离开了话语，主体对实在世界的理解和认知将不可能。在各种各样的话语中，视觉话语是最重要的通道之一。现实的社会关系是通过各种各样的视觉话语被再生产出来，因此，对视觉话语的建构性的思考，也就是对视觉性本身的思考。

当我们提出视觉话语概念时，暗含了某种混淆，即忽略了视觉图像与语言符号的差异性。于是，紧接着必须说明，图像或影像的视觉建构性有其不同于语言的特殊性。一般来说，语言作为一种思维的载体突出地体现了理性规则，因此，语言对思想的传递往往更加清晰明了。相较于语言，图像则感性得多，意义的传递显得更为复杂和含混。所以在西方哲学的传统中，视觉往往被视作远不及语言的理性推演的低级认识活动。后现代哲学为眼睛辩护，为视觉大唱赞歌，

[1] W. J. T. Mitchell, *What Do Pictures Want?* (Chicago: University of Chicago Press, 2005), 345.

重又把视觉抬举到和语言的理性活动一样重要的认知方式。[1]一些心理学家和哲学家坚信视觉和理性一样具有思维特性,具有抽象和概括的功能等。[2]尽管在人的社会认知建构上,我们无须分辨语言和图像哪个更为重要,但是有理由认为,视觉图像具有语言所无法取代的优越性。

今天,随着中国社会的现代化转型,随着日常生活和传媒的高度视觉化,视觉性问题越来越突出。这里需要特别关注的问题是:什么是当下中国社会和文化的视觉性?它有什么值得注意的特征?这些具有中国问题和中国经验的视觉性,与当代中国的社会转型关系何在?更重要的问题是,社会的视觉建构首先是一种视觉经验的建构,其次是某种视觉素养的建构,最后是中国社会现代化转型所需要的公民性建构。

这里选择中国当代视觉文化的四个相关领域来讨论。诚然,从日常生活到教育或传播,视觉文化几乎无所不包,但以下四个相关领域最值得我们优先考量:大众文化、先锋艺术、草根传媒文化、城市空间。因为它们与社会的视觉建构关系密切,同视觉性中的公民性有复杂的关联。

首先,这是四个不同的文化领域。大众文化与产业行为高度融合,具有某种自上而下的有计划的视觉形象的生产、传播和接受特性,构成了当代普通民众视觉生活的主体;先

[1] See Jean-Francois Lyotard, *Discours Figure* (Paris: Klincksieck, 1971).
[2] 参见鲁道夫·阿恩海姆《艺术与视知觉》(滕守尧、朱疆源译,中国社会科学出版社 1984 年版)、《视觉思维——审美直觉心理学》(滕守尧译,光明日报出版社 1987 年版)等。

锋艺术在许多方面与大众文化不同，带有少数精英激进、反叛的特点，尽管也受到市场的影响；草根传媒文化则来自民间，既无大众文化那样的组织计划性，也无先锋艺术自娱自乐的个性张扬，是非组织、无边界的虚拟空间中的群体交往领域；城市空间是当下社会城市化转型中凸显的问题，城市化所产生的空间生产和视觉表征，向我们提出了一系列具有挑战性的视觉文化难题。

其次，它们彼此纠结、相互渗透和互动。大众文化、先锋艺术和草根传媒文化都与城市化及其空间生产密切相关；大众文化和先锋艺术表面对立，但在高度市场化的条件下，两者之间存在着相当暧昧的关系，彼此借鉴和转化不但是可能的，而且正在发生；草根传媒文化原本来自非官方和非产业的民间社群，但越来越多的事实表明，草根传媒文化与官方主导文化和文化产业的关系十分复杂。

最后，这四个领域体现出中国当代视觉文化的视觉性的几个彼此相关的层面。大众文化揭橥了当代中国视觉性的娱乐消遣层面，先锋艺术彰显出视觉性中激进和颠覆的一面，草根传媒文化呈现出公众参与的草根视觉性，城市空间的生产则反映了充满张力的城市景观。这些复杂的视觉性层面彼此交错纠结，构成了当下视觉文化的中国情境和中国问题。

娱乐的视觉性

视觉性中的娱乐追求并非中国视觉文化所特有。历史地

看,孔子的"尽善尽美"说、贺拉斯的"寓教于乐"说、布莱希特教育与娱乐关系的论争,都涉及娱乐与非娱乐功用的复杂关系。近代以来,大众娱乐在中国一直是充满争议的问题。每当政治或社会压力出现,社会出现动荡和危机,娱乐便被挤到一边,启蒙、革命、救国、教育便会占据上风。改革开放,特别是 20 世纪 90 年代以来文化的市场化和产业化,似有一个不断地颠倒娱乐和非娱乐功能关系的发展趋向。今天,娱乐已成为大众文化的基本取向。或者说,大众文化最终回到了娱乐主导。

就大众文化的视觉性而言,当下视觉文化的问题不是要不要娱乐化,也不是娱乐化的程度,而是娱乐化与视觉性的其他层面的紧张。广义的大众文化包含多个领域,如摄影、电影、电视、卡通、杂志、设计、时尚、广告、电子游戏等。大众文化是最具视觉化或视觉生产性的文化领域,而视觉化的高度扩张已使大众文化成为一种不折不扣的"眼球经济"。原本只是电视行业命脉的"收视率"法则,现在成了几乎所有大众文化的游戏规则。娱乐首先要吸引眼球,其次要生产出视觉愉悦或快感,因此,大众文化作为一种产业,主要是提供视觉享乐的产品;作为一种文化,就是高度娱乐化和视觉化的文化;作为一种充满竞争的市场活动,就是争夺受众视觉注意力的战斗。当大众文化把娱乐化作为命门来运作时,一系列问题便接踵而至。

高度娱乐化造成娱乐与政治的新型紧张关系。一方面,娱乐化的诉求把政治挤压到很小的空间里,造成娱乐话语和

政治话语的分离运作。另一方面，少谈政治的倾向又日益淡化了受众通过大众文化来参与社会公共政治的意愿和冲动。大众文化的官方控制体制和市场化运作的二元结构，造成某种内在的张力。解决这一张力一方面造成越来越多的共生和依存局面，另一方面也形成娱乐越界和恪守政治之间的两极摇摆。这种摇摆常常成为释放张力的有效策略，同时又导致了受众政治关怀的相对冷漠。我们看到，在政治议程和议题通常只出现在那些面孔严肃的话语空间的同时，娱乐导向的视觉性内容则在持续不断地扩张。正是在这一张力关系中，一系列的问题彰显出来：娱乐视觉性具有政治的潜能吗？娱乐视觉性和政治如何结盟并共谋？娱乐视觉性在多大程度上塑造了受众的现代公民性？娱乐视觉性是在培育受众对社会的积极参与还是消极退避？

娱乐与非娱乐的张力不仅与政治相关，亦与道德伦理相纠缠。大众文化的注意力经济法则规定了它特有的视觉编码规则，制造视觉热点而吸引受众注意力才能形成产业规模和商业利润。所以，大众文化争夺收视率越来越具有掠夺和滥用视觉资源的性质，在娱乐化（甚至过度娱乐化）和道德底线之间便不可避免地出现了紧张，大众文化的图像意义和价值也呈现出某种暧昧性和含混性。比如一些热播的电视访谈、游戏或娱乐节目中，可以看出追求高收视率与道德底线之间的抵牾。于是，在越轨与道德底线之间游移或"打擦边球"便成为频频出现的策略。这就形成了当下视觉文化中有限越轨与收视率提升之间不言自明的相关性。

另一个有趣的问题是：大众文化如何反映、强化或改变受众关于社会变迁的经验？我们知道，大众文化表现什么或遮蔽什么、凸显什么或边缘化什么有其编码规则。它不仅体现在内容的生产上，也反映在形式和风格上。如今流行的"戏说"和"大话"等形式，一定程度上表现了大众文化去政治化的解构性。大众文化与社会变迁的关系，既呈现为如何以视觉性来反映社会变化及其不断增多的社会问题，又呈现为大众文化所塑形的视觉经验与社会转型的关联。以电视剧为例，很多电视剧通过时代的变迁揭示不断演变的社会现实，甚至是残酷的当下现实。《编辑部的故事》《贫嘴张大民的幸福生活》《金婚》《杜拉拉升职记》等对不同时期的社会变化和人情世故进行了充分的视觉呈现，它们或反思批判，或巩固强化特定社会关系及其观念，或在敏锐反映社会变化的同时建构关于变化的经验与共识。在大型生活服务类电视节目《非诚勿扰》中，各种各样关于择偶、婚姻和家庭的观念抵牾角力，使人直观地瞥见社会变化所带来的生活方式的变化。

最后一点与技术的发展相关，那就是晚近大众文化的发展越来越趋向于跨媒体和全媒体。大众文化的视觉性生产、传播和接受都不再局限于单一媒体，往往是在不同媒体的互动中运作的。某一视觉事件或图像的出现，很快会在其他媒体中跨界传播，形成视觉或非视觉跨媒体的合力。比如，一则卡通故事可以转变为电子游戏，还可以转变为电影或电视剧等。跨媒体和全媒体的多元链接和相互转换，彻底改变了

图像生产与传播的形态,使得图像的影响力超越了以往任何时代,并由此形成一种独特的跨媒体和全媒体的接受经验。再加上文化产业的集团化和整合浪潮,有线电视网、互联网、手机通信网和平面媒体网高度融合,这就重新绘制了大众文化的生产、传播和接受的地形图。笔者以为,跨媒体和全媒体的发展不但改变了视觉文化的系统,而且改变了人对视觉性的感知和体验。波斯特提醒我们:

> 不同媒体间无法预期地互动(如因特网吸纳了无线广播、电影和电视,而电视又吸纳了因特网和电影),新技术不断地扩大了现存媒体(如光纤电缆、新数据压缩技术、无线信息传输),拥有越来越多人类功能的信息机器(声音辨识、翻译程序、全球定位系统的视像功能、海量数据储存量),以及许多无可预知的可能性,正是由于这些事物的出现,我们必须对视觉文化展开经验研究,并建立理论体系。[1]

毫无疑问,跨媒体和全媒体所创造的娱乐视觉性远远超出了传统的单一媒体,这一发展在多大程度上强化或弱化了娱乐与非娱乐之间的张力,或是进一步模糊两者之间的界限,仍是一个亟待探究的问题。

[1] Mark Poster, "Visual Studies as Media Studies", in *Journal of Visual Culture*, 69.

激进的视觉性

从文化形态和特征上看,先锋艺术在很多方面都和大众文化形成鲜明的对照。格林伯格早在20世纪30年代就指出了这个现象。[1] 因此,在视觉性方面,先锋艺术显现出迥异于大众文化的特征,具有某种激进的视觉性。

所谓"激进的视觉性",包含多种意思。首先,先锋艺术是视觉文化中最具个性化和颠覆性的视觉领域。很多先锋派理论讨论了先锋艺术的这一特性,但它与其说是艺术家个性使然,不如说是一种文化属性。在任何一种文化中,总是存在着恪守传统和破除传统两种冲动,后者的激进形态就是先锋派艺术。较之大众文化,先锋艺术家更加敏锐地回应社会文化变化,而且这种回应更加直接,更具反思性和颠覆性。只要对当下中国当代艺术中那些前卫画家及其画作稍加浏览,就不难发现这种激进的视觉性。以被誉为中国当代艺术"F4"的四位画家为例,方力钧笔下丑陋的、打哈欠的光头,岳敏君笔下千篇一律笑得恐怖的大嘴,张晓刚笔下冷漠而无个性的照片式肖像,王广义笔下大批判加广告的脸谱化图像等,都在相当程度上颠覆了绘画的传统视觉性。说得直白些,假如传统艺术是追寻美的形象,那么先锋艺术激进的

[1] 参见克莱门特·格林伯格《先锋派与庸俗艺术》,载周宪译《激进的美学锋芒》,中国人民大学出版社2003年版。

视觉性则更加倾向于非美的甚至反美的形象。难怪利奥塔强调先锋艺术与其说与美相关，不如说与崇高的联系更为紧密。[1] 已成规范的种种视觉性往往是先锋艺术所要颠覆的主要目标，不丑、不怪便不足以前卫，这似乎已成了先锋艺术的座右铭。在先锋艺术的视觉营造中，震惊已成为常见的视觉策略，震惊不可避免地会造成某种视觉冒犯或视觉不适，这恰恰是先锋艺术所期待的表现效果。苏新平的《干杯》系列、宋永红的《慰藉之浴》系列莫不是如此。那么，先锋艺术的激进视觉性是否带有视觉恐怖主义？它在多大程度上拓展了公众的视觉宽容，又在多大程度上改变了公众的视觉经验？震惊所带来的视觉冒犯和不适有何界限？这些都是需要进一步思考的问题。有趣的是，那些最具颠覆性和反叛性的先锋视觉符号，会在传播、接受和改造中发生变形，或是被看成一个时代的象征符号而广为流传，或是被大众文化重构和改造成为商业资源。于是，先锋艺术表面上对大众文化拒斥的逻辑便被悄悄改写，构成了先锋艺术和大众文化的暗中结盟和互利互惠。

先锋艺术在中国 30 多年的发展过程中有一个重要的转折，那就是从反叛性的艺术到被规训的艺术。先锋派艺术从本性上说是高度政治性的，它的典型冲动是对现存社会和文化的反叛，所以也可被称为"对抗艺术"。改革开放以来的

[1] 参见让-弗朗索瓦·利奥塔《崇高与先锋》，《非人——时间漫谈》，罗国祥译，商务印书馆 2000 年版。

中国先锋艺术以20世纪80年代末、90年代初为重要的分水岭。此前，先锋艺术的政治性更为突出，与现存体制和文化的对抗色彩更为显著。此后，先锋艺术从地下转为地上，从反体制到被体制化，从强调的政治指向到高度的商业化，从本土制造到全球推销，先锋派在改头换面中逐渐失去了原有的前卫性。依据先锋派理论家波吉奥利的研究，早期先锋派通常与政治先锋派密切相关，在艺术上面对传统和商业化两个敌人："先锋派必然同古典艺术和商业化艺术相对立，因而它的作用基本上在于抗议统治阶级的文化。"[1]中国当代艺术中的早期先锋派亦复如此，但耐人寻味的是，随着1989年"中国现代艺术展"展厅的两声枪响，中国当代先锋艺术的对抗性便一路走低。如今，高度体制化的双年展或各种展览收编了各路先锋艺术，市场化运作把艺术和商业营销融为一体，策划代替创造而成为艺术发展的动因。先锋艺术原来所面对的两个对手——现存体制与商业——如今都成了它的贴心伙伴。体制的规训和市场的诱惑从根本上改变了先锋艺术的激进视觉性。在没有假想敌的情况下，在缺乏造反对象的语境中，先锋派艺术失去了政治冲动而蜕变为风格上的花样翻新，沦为现行展出体制和商业操作共谋运作的温顺对象。于是，反叛的先锋派变成被规训的先锋派。激进的视觉性也难免发生质变，即从艺术和政治的紧张，转变为

[1] 雷纳托·波吉奥利：《先锋派三论》，载周宪译《激进的美学锋芒》，第184页。

去政治化的形式风格的把玩。结果是激进的视觉性就从艺术-政治的张力结构，转而变成去政治化的艺术表现方式的激进性。

中国当代先锋艺术激进视觉性的另一个层面是其造型语言的高度混杂状态。中国的当代先锋艺术一直处在外来影响和本土实践的矛盾中，一大批先锋艺术家都是从临摹和借鉴西方现代绘画起步的，而本土的身份认同又不可避免地制约着其视觉实践。从取道西方到本土成长，造型语言的混杂所产生的张力既困扰艺术家，也挑战美学家。混杂本是后现代文化的典型症候，中国先锋艺术的有趣问题是：从造型语言的"进口"到"出口"再到"出口转内销"，混杂的视觉性中究竟是照单加工还是增添了新的本土元素？混杂的本土先锋艺术为全球化文化加入了什么独特的声音？晚近中国先锋艺术渐趋成熟，越来越具有反思性，对西方艺术的批判和本土传统的承传的自觉，正在悄悄地改变它的面貌。从单纯地接受西方先锋艺术的理念和手法，到逐渐发展出有中国本土特色的先锋艺术，特别是中国传统文化资源被重新融入先锋艺术实践，是晚近中国先锋艺术值得关注的现象。比较起来，如果说"政治波普"更偏重于"借西风"，那么"玩世现实主义"似乎有更多反思性的本土表达。以罗中立为例，从他早期作品《父亲》中照相现实主义的风格，到近期更加独特的乡土视觉经验表达，稚拙朴实中透露出视觉惊奇，画风的转变也许是本土性的认同焦虑所引发的自觉探索。当然，问题并不是如此简单。混杂的造型语言也带来一些难解

之谜,比如,形象的暧昧性及其所产生的视觉焦虑,让我们有理由质疑不少作品的真实意义。国际资本的介入对中国本土视觉性混杂的形成有何影响?先锋艺术作品的国际拍卖的红火意味着什么?按照鲍德里亚的想法,当今世界艺术品极高的商品价格与其审美价值已不存在什么联系,"审美价值进入市场越多,我们审美判断的愉悦可能性就越少"[1]。他甚至认为,艺术品的种种特征(震惊、不可预期、惊奇等)如今已呈现为商品的特性。所以他断言,艺术濒临死亡,因为"在我们周围有一个形式多样的审美储藏、再拟仿和审美复制的庞大企业,此乃最大威胁。我称之为文化的静电复印程度"[2]。尽管鲍德里亚的判断有偏激之嫌,却也在提示我们,市场走高的中国当代先锋艺术并非社会对其审美价值的认可与评判,成功的高价拍卖与艺术的社会接受度并非简单的对应。

草根的视觉性

假如说先锋艺术因其精英色彩而限于少数人,大众文化具有商业性、产业化和自上而下的特征,那么,草根传媒文化既非官方、又非精英和产业化,它是来自民间的视觉文

[1] Robert Hughes, *Nothing If Not Critical* (New York: Penguin, 1990), p. 386.
[2] Jean Baudrillard, "Towards the Vanishing Point of Art," in *The Conspiracy of Art* (New York: Semiotext(e), 2005), p. 105.

化。草根传媒文化不同于传统的民间或民俗文化，是随着中国城市化和技术进步而出现的新文化。其突出特点是以网络为载体，所以称"草根传媒文化"。在网络这个无可限量的平台上，人们自愿地发布、传播和接受各种视觉信息。

草根传媒文化是当代城市文化的一部分，又是技术文化的产物。虽说它并无门槛，但也不是任何人都可以自由进出的。根据中国互联网络信息中心2009年的统计，各类社交网站的用户规模已接近网民总数的1/3，以大专以上的中高学历人群为主。所谓"中高学历人群"是一个比较宽泛的社会分层概念，它只说明参与人员的教育背景，具有广泛的民间性，但不一定具有底层性和边缘性。

草根传媒文化的载体是因特网，参与者的人数极其庞大，互动也非常频繁，存在着海量资讯、视频、图片或其他视觉信息。网络的诱人之处在于它的高度互动性和广泛链接性，因此各种视觉信息的发布、转帖、传播和评论也相当活跃。如果说高度视觉化是当代传媒的一个发展趋势，那么草根传媒文化就彰显了这一趋势，这从土豆网的视频资源和更新速度可见一斑，即便是以文字为主的微博也充斥着各种图像信息。

草根传媒文化的视觉性既不同于大众文化的计划性和产业化，也有别于先锋艺术的激进性和精英化，而更多地反映了都市民众的日常生活体验，是除官方文化、大众文化和精英文化之外的第四空间，有着许多不同于前三个空间的编码——解码规则。从视觉性角度看，草根文化的视觉性首先体现在其草根性，即视觉呈现的直接性、突发性和原生态。

直接性指的是草根视觉资源直接来自参与者的日常生活,往往未经过滤和修饰,所以在相当程度上是社情民意的体现;突发性指的是草根视觉事件的出现和传播具有不可预期的偶然性,大到社会政治事件,小到身边琐事,在网络空间的传布和反应上都具有无法预见性;原生态是指草根视觉信息是质朴的、本真的甚至是粗糙的,未经刻意加工和包装,迥异于官方主导文化含有许多政治修辞,也不像精英文化那样雕琢精致,更不像大众文化那样为吸引眼球而玩弄花招,草根视觉信息偏向于事实或事件的实录呈现,其率直与本原性有时令人吃惊。当然,草根性也常常充满噪音、不实和信息冗余。

草根传媒文化视觉性的另一特点是其广泛的公共性:参与者众,交往互动频繁。网上的私人视觉产品有可能成为公共信息。这种公共性产生了许多复杂的结果。从积极方面看,公共性发挥了独特的社会和文化功能,对社会进步和公共舆论的形成有所助益,特别是在传播重大事件、声援弱势群体等方面,形成了广泛的社会舆论压力,具有一定程度的社会动员性质。网上广泛传播的"小悦悦事件""郭美美事件"等,都是很有代表性的个案。在推动反腐倡廉方面,草根传媒文化亦有独特的作用。草根网民通过一些图像分析,有力地揭露了一些贪官的腐败行为。一些热门的公共话题,从环境问题到南海问题,从政府有关政策到金融、教育、医改等各种社会问题,草根传媒文化所发出的民众声音反映了社情民意,对政府有关部门的决策起到参照作用。但其消极

面也不可忽略,比如公共话语和私人话语的界限常常被打破,个人隐私很容易成为公共注意力的对象,因而带来一系列复杂的话语伦理问题,并导致草根传媒文化的视觉交往中滋生出一些病态(色情、暴力等)和不健康的倾向。这类个案有很多,从"芙蓉姐姐"到"艳照门"莫不如此。在某些情况下,草根传媒文化的视觉公共性也会形成一些反社会或反伦理的歇斯底里,甚至出现严重的人身攻击。我们一再看到越出道德底线的人身攻击,甚至互相谩骂与争斗从网络的虚拟空间转向现实空间。

说到这里,草根视觉性与草根民主的关系摆在我们面前。表面上看,草根传媒文化带有突出的民间性和广泛的参与性,但实践表明,这并不能保证它必然产生草根民主。草根视觉信息网络传播的公共性是一把双刃剑,既可能转化为理性协商,也可能演变为非理性的公众网络暴力。草根传媒文化不但需要有制度性的规则来约束,更重要的是视觉理性和现代公民性的建构。

城市表征的视觉性

中国当代社会的现代转型有一个显著的倾向,那就是不断加速的城市化进程。城市化对视觉文化来说至关重要,一方面,大众文化、先锋艺术、草根传媒都是城市文化的组成部分;另一方面,城市景观业已成为视觉文化重要的研究对象。城市的空间生产不但是物质空间的营构,也是城市景观

的建造。于是,生活在城市里就意味着一种独特的视觉生存,它不再是城市居民去接近城市景观,而是城市景观在逼近和重围城市居民。城市生存的视觉性已从"我看城市"转向了"城市看我"。

视觉文化对城市景观的研究,既不是城市规划一类的技术性讨论,也不是城市社会结构的社会学分析,它集中于城市空间生产中的视觉表征及其经验的文化分析。今天,中国城市化进程加快,越来越多的人拥居在城市,产生了中国城市空间视觉生产的许多独特问题,特别是如何在城市现代化进程中维护空间生产的社会公正,如何在城市视觉景观的表征权益上达致视觉正义和平等。因此,我们可以把城市空间的视觉性界定为表征的视觉性,这一视觉性包含一系列彼此相关的复杂层面。

首先,城市表征的视觉性呈现为形形色色的城市形象,它是城市视觉文化研究的基本主题。它包括城市形象建构的一般模式、城市的物质环境和主观印象之间的关系、城市如何在媒体上呈现出城市文本、城市之间的互文性关系、日常生活与节庆仪式对城市形象的塑造功能等。此外,城史、老街、大学、绿地、公园、名人故居、中心区和服务业、民风民情等,与城市形象建构的复杂关系也在考察之列。还有文学、造型艺术、建筑、电影、电视、杂志、名人生活等对城市形象的建构等。中国的快速现代化催生了快速城市化,一个严峻的问题是千城一面的城市形象。中小城市都向大城市看齐,大城市都酝酿着国际大都市的冲动。城市形象中地方

性资源的日趋减少，是城市视觉表征的关键问题所在。另一个问题是城市的过度奇观化，很多城市为了凸显城市的视觉吸引力，人为地制造出种种视觉热点，刻意建造一些水准平平的视觉标志物。说得轻一些，这类城市奇观造成城市空间生产中的视觉污染；说得严重一些，则是对城市空间有机结构的视觉拆解。

其次，从视觉文化角度来考量，城市的空间生产不断地将表征的空间正义问题推至前台。空间正义有两个方面：其一涉及城市公共空间中视觉表征权益的公平性，其二触及城市空间分布的资源分配的公平性。只要对当代中国城市中各种公共空间的符号稍加统计，就不难发现，城市空间里视觉表征受到政府行政权力和商业资本力量的双重包围和制约。不同社会阶层的表征权益之间存在着严重的不平等现象，草根形象、弱势群体形象或边缘人群形象很难获得自己的表征空间，常常只退缩在公益广告等狭小领域里。同理，城市空间的功能区分，诸如生活空间、娱乐空间、工作空间、服务空间、游览空间等，也遭遇资本强权的操控与剥夺。城市中心商业区和金融区的扩张对传统民居区的挤压，集中体现了资本的强权逻辑。

再次，城市空间生产中表征的视觉性还有一个层面，那就是城市景观的历史性，它突出地反映为城市现代化改造与其历史传统的紧张关系。当下中国的城市化，一方面是历史老城经历翻天覆地的改造，另一方面是新城如雨后春笋般出现。于是，城市历史文脉如何延续的问题显得非常紧迫。四

合院、古街道、旧民居、历史故居等传统城市符号遭遇空前危机。城市的规模与空间改造强度相关。北京、广州、南京、西安这样的大都市,在历史文脉的延续方面要逊色于苏州、扬州等中小城市。城市发展的速度通常与城市历史记忆丢失的速度相关,生活在大都市里的居民,其视觉生存的幸福感似乎要低于中小城市。我们不得不认真地思考,中国的城市化会带给我们什么样的视觉体验,我们居住在城市里会不会失去家园感。

最后,视觉性还外化为城市表征与城市运动之间的关系。随着交通和通信的发展,城市与城市的距离在缩小,一个城市的问题会在另一些城市中复现。城市运动作为当下城市演变的重要文化现象,一方面反映了居民建设城市的主人翁精神,另一方面又彰显出城市演变的多重可能性。"绿色城市""清洁城市""特色城市""关爱城市""可持续发展城市"等各种城市运动对城市形象的影响不可小觑。

中国当代视觉文化的发展提出了许多的新问题,这些问题与中国社会的现代化转型关系密切。回到本文的主题,那就是这些问题研究应聚焦于如何实现社会转型期公民的视觉建构。笔者以为,中国的现代化需要千千万万具有现代视觉素养的公民,他们不但从视觉上经验了中国社会的深刻变迁,而且亲身参与了这一伟大转型。所以,公民的现代视觉素养最终必将孕育出现代化所需要的公民性。

(原载《文艺研究》2012 年第 10 期)

从形象看视觉文化

关于视觉文化,学界提出了许许多多看法。有学者采访了几十位视觉文化的领军人物,但关于视觉文化为何物却是各说各话,莫衷一是。[1] 视觉文化研究问题多多,方法和路径亦各不相同。尽管如此,视觉文化研究作为一种重要的知识生产领域,作为一种跨学科的理论研究,有必要对其知识系统的特征加以把握。一个有效的路径就是对这个知识系统中的核心概念或关键词加以清理,进而从关键词及其结构关系上理解这一知识领域。

那么,视觉文化有哪些值得聚焦的关键词呢?

显而易见,形象是讨论得最多也是最具争议的一个关键词。按照威廉斯关于关键词的界说,一个时代会有一些重要的概念成群结队地出现。这些概念一方面反映了特定时代的社会文化的变化,另一方面也体现了知识生产对这一变化的回应和解释。[2] 当我们说当今社会是以视觉文化为主导

[1] See Margaria Dikovitskaya, *The Study of the Visual after Cultural Turn* (Cambridge: MIT Press, 2005).
[2] 雷蒙·威廉斯:《关键词:文化与社会的词汇》,刘建基译,生活·读书·新知三联书店 2005 年版,第 4 页。

时，实际上就暗含了一个前提，视觉文化时代有自己的一组关键词。它们建构成一种知识的构架，反映了这个时代思想家和理论家们的思考和阐释。

视觉文化研究的领军人物美国芝加哥大学教授米歇尔，在题为《何谓视觉文化?》的论文中，特别提出了视觉文化的三个关键词（他称之为术语）：符号、身体和世界。他具体描述了这三个关键词所涉及的范围或领域。

> 第一术语：符号。形象与视觉性；符号与形象；可视的与可读的；图像志，图像学，图像性；视觉修养；视觉文化与视觉自然；视觉文化与视觉文明（大众文化对艺术、视觉美学对符号学、视觉文化的层级）；社会与奇观；视觉媒介的分类学与历史（视觉文化的"自然史"）；视觉艺术的社会性别；表征与复制。
>
> 第二术语：身体。种族，视觉与身体；漫画与人物；暴力的形象/形象的暴力（偶像破坏论；偶像崇拜；拜物教；神圣；世俗，被禁忌的形象，检查制度，禁忌与俗套）；视觉领域中的性与性别（裸体与裸像、注视与一瞥）；姿态语言；隐身与盲视；春宫画与色情；表演艺术中的身体；死亡的展示；服装倒错与"消失"；形象与动物。
>
> 第三术语：世界。视觉物的体制；形象与权力（视觉与意识形态、视觉体制的概念、透视）；视觉媒介与全球文化；形象与民族；风景，空间（帝国、旅行、位

置感);博物馆,主题公园,购物中心;视觉商品的流通;形象与公共领域;建筑与建筑环境;形象所有制。[1]

米歇尔所规定的三个术语(或关键词),就像是视觉文化研究的三个圆心,涵盖了很大的范围,触及一系列复杂的视觉文化问题。不过,米歇尔三个概念的分类有些问题,符号这个概念可以涵盖更大范围,甚至可以包括身体或世界。而在身体这个范畴里,许多问题又是符号问题。至于世界,更显得含混不清,既触及各种体制,又涵盖了复杂的意识形态内容。如果我们仔细考量米歇尔的三个概念,会发现形象其实是贯穿其中的一个核心范畴。甚至可以说,假如抽去了形象,符号、身体和世界就被虚空化了。

当然,形象并不是一个孤立的范畴,它与另外一些概念密切相关。用威廉斯的关键词方法来看,与形象密切相关且使用频率极高的另外两个概念是表征与视觉性。这三个概念形成一个视觉文化的概念"家族",具有内在的逻辑结构。

毋庸置疑,形象是视觉文化的基本单元,它广泛存在于视觉文化的诸多领域,从二维的平面图像到三维深度或空间立体形象,前者如平面广告,后者如建筑和城市景观;从静止的图形到动态的影像,前者如卡通连环画或绘画作品,后

[1] W. J. T. Mitchell, "What is Visual Culture?" in Irving Lavin, ed., *Meaning in the Visual Arts: Views from the Outside*. Princeton: Institute for Advanced Study, 1995, p.211.

者如电影、电视、视频、电子游戏等。形象这个概念看起来有点老旧,但是比起符号或语言概念,它更加准确地标示了视觉文化研究对象的视觉特性。在中国传统哲学和美学里,这个范畴即所谓"象",包含了非常复杂的意思。当然,在今天视觉文化的意义上,我们需要对形象概念做进一步的界说或规定,厘清它的意涵并正确地使用它。

如果说形象是视觉文化研究的基本单元,那么,形象绝不是一个僵死的、不变的事物,它必然具有生产性,必须存在于编码—解码的动态过程中,这就涉及形象的表征。表征(representation,又作再现)是晚近哲学、社会学、人类学、文化研究和美学都极为关注的概念。虽然存在着关于表征的不同理解甚至不同译法(再现、表象等),但有一点是共同的,那就是表征乃是形象的动态运作或生成。用当下流行的英国学者霍尔所喜欢使用的术语来说,所谓表征也就是特定语境中的"表意实践"(signifying practice)。就视觉文化而言,表征的研究是聚焦于形象的呈现及其意义的生产,而表征的分析也就合乎逻辑地集中于形象呈现中的意义或意识形态分析与批判。

从形象到表征,也就是从视觉文化的基本单元的构成向表意实践的意义生产的延伸,最终必然归结于视觉经验。不同于语言或话语的文化,视觉文化尤有特殊性,非常鲜明地体现在第三个关键词——视觉性上。形象也好,表征也罢,最终都离不开视觉性上的解析。一般性的符号学研究或是宽泛的文化研究,都未必会将视觉性作为焦点问题。视觉文化

之所以为一个特殊的研究领域，之所以能把诸多学科融入其内形成一个跨学科的知识系统，就在于其突出的视觉性。关于视觉性并没有统一、一致的认识，从19世纪艺术史研究所提出的视觉形式（费德勒等）、中经艺术或美学理论所关注的"有意味的形式"（贝尔），再到当代视觉文化研究对视觉性的新界说（弗斯特），始终贯穿着一个基本意涵，那就是视觉经验的建构。在笔者看来，视觉性概念远比美学的"趣味"、社会学的"习性"更具有生产性，它把视觉文化研究的焦点定在视觉经验的两个相关方面："视觉的社会建构"与"社会的视觉建构"（米歇尔）。

图像/影像/景象

离开了形象，视觉文化将不复存在，这就好比离开了语言，文学将不复存在一样。一方面，形象是视觉文化的载体，整个视觉文化都是建立在形象的根基之上；另一方面，形象又是一个本体概念，负载了复杂的视觉文化意蕴。

不同的文化语境关于形象有不同的说法。中国古典哲学称之为"象"，从老子关于道和象关系的论述，到《易经》关于"立象以尽意"的命题，到庄子"象罔"的表述，以及后来在中国美学和艺术理论中反复讨论的"言""象""意"之间的复杂关系等，充满了争议和不同解释。在西方，"象"的概念也有很多种界说，尤其是在西语中，image 和 icon 等是不同的概念。一般认为，视觉文化更倾向于使用 image 而

不是 icon，因为前者与视觉关系更为密切，而后者则涵盖了视觉和非视觉的象。有学者指出，无法概括出任何单一的形象理论，形象这个概念的当代用法主要体现在三个领域：其一是认知的意义上，比如艺术教学、心理学和认知科学等，都围绕着形象形成了不少研究；其二是艺术理论和艺术史领域，各种理论赋予这个概念极为复杂的内涵；其三是视觉文化研究，形象被视为当代生活和文化的主要特征。[1]

形象作为视觉文化的基本单元，既是一个研究对象，又是一个分析单位。就形象自身而言，可分析的层面很多，从形象的构成要素到其结构功能，从形象的历史演变到形象的类型学等。在视觉文化的层面上，形象分析的基本工作是搞清形象如何生产意义，以及这些意义对公众产生何种影响。所以一些有关形象的独特表述流行起来，比如视觉文化的领军人物米歇尔有本书名为《图像要干什么》，而另一位视觉文化学者蒙德扎因则有一本书名更加刺激的书——《形象会杀人吗》。"图像要干什么"这一表述清晰地说明了图像自身的社会和文化功能，它干什么都会对现实生活产生种种复杂的影响；"形象会杀人吗"的疑问则更加确定地提出了形象与暴力的关系，这一追问去除了形象本身的价值中立，把形象与政治关联起来。

就像视觉文化本是一个跨学科的研究领域一样，形象作

[1] James Elkins and Majia Naef, *What is an Image?* (University Park PA: University of Penn State Press, 2011), pp. 1 - 2.

为视觉文化的基本单元,亦有各种各样的分析方法和分析路径。一个比较常见的分析路径是对媒介差异所导致的形象的分类研究。在复杂的视觉文化领域中,形象的存在、变化和关联非常复杂,个案性的研究可以是无限多样的。为了把握形象在视觉文化中的整体性,分类学的研究是最为有效的路径。在这方面有不少值得注意的理论,米歇尔对形象的五种类型的分析是比较有代表性的,他认为存在着五种最基本的形象:第一类是图像,诸如画、雕刻和纹样等;第二类是视象,诸如镜像、投影等;第三类是感知形象,诸如感觉材料、外观等;第四类是心象,诸如梦、记忆、幻想等;第五类是语象,诸如隐喻、描写等。[1] 显然,这一分类系统无论是在分类标准还是系统性上,都不是那么周密或有逻辑性,既有形象本体的分类,如图形的或词语的,又有感官的或精神的,如视觉的或知觉的或内心的等。尽管分类显得比较松散,却也说明形象的确广泛地存在于社会和文化的各个层面上。这里有必要提出一个更符合逻辑的视觉文化的形象分类的标准,一个可行的思路是从形象构成及其媒介特性的角度来加以区分。视觉文化的形象大致可以区分为三种存在形态:图像、影像和景象。

所谓图像,意指一切二维平面静态存在的形象,大致相当于米歇尔的第一类形象,不过米歇尔在这一类中提到雕像

[1] W. J. T. Mitchell, *Iconology: Image, Text, Ideology* (Chicago: University of Chicago Press, 1987), pp. 9 - 10.

似乎应排除在外,因为雕像是三维的空间存在。图像的亚类型有许多,如绘画、画报、平面广告、平面设计、卡通书籍、摄影、书法等,其媒介形态也呈现出多样性,从大批量的印刷图像到独一性的手工艺绘画,从数码摄影到各式图画书。图像的构成特征有两个,一个是其二维平面性,就是说,所有的图像都是由长和宽两个维度构成的。比如绘画,无论中国传统的山水画还是西方的油画,无论是中国传统绘画美学的散点透视,还是西方文艺复兴以来的焦点透视,再阔大、再深远的画面,也始终是二维的平面,所不同的只是造成深度幻觉的手法和效果不同而已。尤其是西方现代主义绘画自马奈和塞尚以降,抛弃了文艺复兴以来的透视方法,重新回到二维的平面性,使得绘画作为二维艺术的平面性问题凸显出来,揭橥了绘画作为平面图像的本质所在。图像的第二个特征是其静止性,即图像无论呈现什么对象,从自然到河流到动物到人,即使表现了动作或动态,但画面必定是静止的。虽然历史上有很多理论和实践尝试在静止的画面上表现运动,但图像只能暗示运动而不能实际地呈现运动。[1] 二维性和静止性的特征既规定了图像的存在方式,也彰显出图像的生产和接受形态。图像是当代视觉文化的形象产出的主要形态,尤其是在印刷、广告和摄影等领域,它

[1] 莱辛在《拉奥孔》中讨论了绘画如何以静止来表现运动,其要旨在于选择最具暗示性的瞬间化美为媚。而现代主义绘画在这方面也做了许多探索,从印象派(如德加、马奈等)表现赛马,到杜尚的立体主义作品《下楼的裸体》表现连续性的下楼动作等。

们构成了数量巨大的形象生产、流通和消费的场域，也是视觉消费中最简便最常见的视觉消费物。

不同于图像的静止性，影像的突出特点是其动态性。所谓影像就是指电影、电视等形象类型，也包括晚近随着数字化和影像技术发展而出现的各种网络视频。比较起来，影像与图像有诸多差异，最重要的差异当然是影像的动态呈现。不同于图像单纯地存在于空间里，影像不但存在于空间里，同时也存在于时间过程中。换言之，影像或借助电影放映机投射在屏幕上的影像的延续，或通过电视机屏幕上不断滚动的画面，或是电脑、手机、iPad或其他电子装置界面上的运动影像，把空间影像时间化了。关于这一转换，最有说服力的就是数码相机拍照和录像两种功能的转换。前者是平面的静止图像，后者则是转化为图像的空间-时间化。一百年前电影的发明曾使人们欢欣鼓舞视觉文化时代的到来，电影作为动的图像的确具有独特的视觉效果和吸引力，但影像的功能远不止于此。当电影从默片进入有声片时代，影像就不再是单纯的图像呈现，还伴随着各种各样的声音效果。绘画不会说话，照片也没有声音，它们都只能依靠图像本身的力量来吸引观者。影像则具有更加多样的技术手段和综合性的感官效果，再加上快镜头、慢镜头、定格、特写、黑白与彩色画面等，尤其是虚拟数字技术的发展，使得影像成为最具吸引力的视觉对象。《地心引力》这样的科幻大片的出现，把影像的视觉表现力发挥到了无与伦比的至高境界，也把人们观赏形象的期待带入一个新的境界。较之于图像，影像更能

代表当代消费社会和信息技术的发展趋向，视觉文化不但要研究视觉形象，同时也要考察声音文化，视一听整合在影像中得到了实现。

图像和影像虽有所不同，但它们都属于平面形象这个家族。如果越出平面性而进入三维立体空间，那么，第三种形象类型就出现在面前：景象。所谓景象包括一切在三维空间中存在的立体形象，从雕塑到园艺到建筑到城市景观，甚至是自然景观。三维深度中的各类形象是景象的存在方式，它与图像的相同之处在于，它们都是静止的，不同之处在于图像是平面的，景象是立体的；它与影像的不同之处则在于景象一般情况下是凝固不变的，而影像则每一秒钟都在变动。对视觉文化研究而言，景象小到室内设计或雕塑，大到城市形象和自然风景。景象不同于前两种形象的另一个重要差别是，图像和影像都是观者有距离地观看形象，即使是照片和绘画，景象则不同，观者可以直接进入其内去全方位地浏览和欣赏。在艺术史上，曾有过绘画与雕塑孰优孰劣的争论，其中一个说法就是绘画只能表现一个视角所看到的形象，而雕塑则可以以运动变化的视线来观赏，看到形象的不同侧面。景象的这个特征在建筑、城市景观和自然风景中体现得最为显著。当人们身临其境地进入特定景象时，借用里格尔艺术史的术语来说，前两类形象是"视觉性的"，而景象是带有"触觉性的"，因为它们可以更近距离地接触。景象与图像和影像还有一个重要的差异，那就是景象是在一个无限延伸的空间里，而不是独立存在的。绘画也好，界面也好，

图书也好,它们都是独立存在并被独立观看的,就像画框的功能一样把画面和周围的场景环境隔离开来。景象则有所不同,雕塑也好,建筑也好,甚至一座城市,一片自然风景,它们一方面与周围的环境形成某种"句法关系",另一方面又置于更大的语境构架之中,成为这一语境背景中的某个前景。于是,景象的分析就不局限于景象本身,而需要延伸至更加广阔的句法关系或语境的考察。

三类形象各有自己的特长和局限,在当代中国视觉文化的格局中,任何人都逃脱不了它们的包围和追踪。如果说在传统社会和文化中,形象是稀缺资源,人们很难接近的话,那么,当代视觉文化已经生产出过量的形象,因此不再是人趋近形象,而是形象在逼促人。所以画家克利总结道:"不是我在看画,而是画在看我,这已是一个不争的事实。"[1] 20世纪60年代,传播学者麦克卢汉曾经做过一个经典的实验,就是让受众以电视、广播、听演讲和阅读四种不同的方式来接受同一内容的信息,结果测试发现,看电视的效果最好,听广播其次,听演讲再次,阅读排在最后。[2] 如果我们依据这一结果来推测三种形象的功能的话,就有理由认为视听整合的第二类动态影像更具吸引力和接受效果。原因在于,其一,动态的视听媒介具有感官全覆盖功能,比起单纯的图像和实际的景象更生动;其二,动态的影像可以表征复

[1] 周宪:《视觉文化的转向》,北京大学出版社2008年版,第58—60页。
[2] 马歇尔·麦克卢汉:《视像、声音与狂热》,载周宪译《激进的美学锋芒》,第340页。

杂的、变化中的事件和人物,因此更具视觉效果;其三,影像借助新媒体和新视觉技术,可以实现高度的虚拟化,因此为场景和事件的呈现提供更多可能性,开拓更为广阔的视觉想象力空间;其四,也是由于越来越多的视觉新技术的出现,动态影像不但可以像电影和电视那样单向传播,而且可以发展出受众参与的不同界面和主体之间的互动;其五,就其传播范围和传播的即时性来看,因特网的各类视频最为便捷,其传播速度和广度远远超过了其他任何形象类型,因而其影响深广度也最为凸显。当下中国网络视频已经日益多元分化,从纯粹娱乐的影视作品,到各种新闻娱乐(infotaiment)的视频,再到各种涉及反腐的视频信息等,其目标定位和功能各有不同,但无一例外都成为当下视觉文化最吸引视觉注意力和最具视觉经济价值的形象。

形象类型学

形象类型学的分析不只限于其构成的媒介形式方面,还可以从形象主题学的内容方面加以分类。今天,在中国当代视觉文化中,形象主题学的分析比较薄弱,但缺少这一分类学的研究,很难把握到当代视觉文化的一些重要面相。形象主题学的分析触及形象内容、意义、价值或意识形态问题,偏重于形象编码—解码的关系性考察。

形象的主题分类研究之所以重要,原因在于透过主题分类,可以瞥见视觉文化复杂的深层内容。其实,分类本身就

是特定时期视觉文化结构的体现,特定的分类不但反映了视觉文化研究的视角及其分析,同时更反映了某一时期视觉文化的形象变迁。在这方面,文化研究提供了许多可资借鉴的模式。比如,有学者在分析美国电视剧的女性形象时,从女性主义视角出发,把电视剧中女性的刻板形象归纳为如下10种类型:[1]

① 小魔鬼型:反叛,性冷淡,野丫头;

② 贤妻良母型:贤内助,迷人,主内;

③ 悍妇型:有攻击性,单身独居;

④ 泼妇型:善告密,爱说谎,工于心计;

⑤ 受害型:被动,受到暴力或事故之害;

⑥ 诱骗型:假装无依无靠,实际上却很强势;

⑦ 色诱型:以色性来诱惑男人,以达到罪恶目的;

⑧ 交际花型:交际花,艳舞者,妓女;

⑨ 女巫型:极强势,但又屈从男人;

⑩ 女家长型:家庭中的权威,长者,性禁忌。

透过这10类形象的类型学考察,可以清楚地看到,女性形象的电视剧建构实际是依循了某种"看不见的逻辑",那就是在一个男性支配的社会和文化中,女性总是扮演某种负面角色,这些角色要么是显而易见地依附男性,要么是表面上具有控制男性的假象,但最终仍归于男性支配。电视剧中的

[1] D. Meehan, *Ladies of the Evening: Women Characters of Prime-Time Television*(Metuchen, NJ: Scarecrow, 1981), p.131.

女性形象看起来各式各样,但万变不离其宗,都处在边缘性、负面性和被支配的地位上。

诸如此类的形象主题分类研究对我们考察当下中国视觉文化是有启发的。中国当代视觉文化纷繁复杂,从广告到电视剧,从动漫到网络游戏,从先锋艺术到城市景观,虽然表面上纷繁复杂,但经过仔细分析可以发现一些主题类型。举个例子来说,电视剧和电影的生产越来越倾向于类型片,而类型片又可以明显地区分为模仿西方的类型片和本土特色的类型片。其中,本土特色的类型片,正在形成或业已形成一些固定的人物形象类型。晚近一些收视率很高的帝王戏或宫廷戏,从秦始皇到乾隆,历代君王的故事被搬上屏幕,虽说一代有一代之故事,但历史题材的电视剧中已经形成君王、妃子、大臣、太监等固定化的形象类型。这些人物类型的交错复杂关系,在戏说历史中把历史戏剧化和人物传奇化了,揭橥了后宫里各等角色的宫闱权谋与争斗。又如,描写国共角力的谍战戏,描写新时期军旅生活的励志戏,或反映改革开放以来都市或乡村市井生活的电视剧,都已经形成一些独特的类型,它们一方面是"类型片"的基本元素,另一方面又是塑造接受者对社会文化现实认知的基本元素,同时也是中国当代电视剧趋向成熟的一个征兆。城市景观在不同规模的都市中也存在一些主题形态,一些巨型城市的国际化大都市形态非常明显,国际化流行风格成为这些巨型城市的风向标,而地方性的传统元素日渐衰落,尽管采取了一些保护性的抢救措施,同质化倾向和西化倾向在这些城市景观中

甚为显著。而一些中小城市，限于发展速度和水平，则较多地保留了城市本身的地方性特征。更多的城市是介于两者之间，国际流行风格和地方性特色的交错混杂，失去了自己的城市景观地域特色。这些情况表明，中国当代城镇化发展需要解决一系列功能性和文化性难题。如何深蕴在城市自身历史发展的文脉中重塑城市形态，而不是脱离这一文脉跨越式地进入一种无根无本新状态，乃是一个城市景观建构的难题。

当下中国视觉文化的形象主题学方面的类型考察，取决于我们采取何种视角。一般说来，在纷繁复杂的视觉文化中，人们总是看到他们想看的东西，因为对视觉物的观看是一种高度选择性的行为。视觉文化的研究亦复如此，研究者总是想从所考察的视觉文化现象中看到特定的形象主题、观念和意识形态。因此，形象的主题分类研究有赖于形象研究的方法论。这既涉及主题学，也涉及价值立场。当代中国视觉文化的形象分类，需要从两方面考量。其一是对当代视觉文化的批判性和反思性的立场，这在文化研究中非常重要，没有这一维度就不能被称为文化研究。视觉文化研究很容易滑向某种现象学的描述，甚至是一种价值中立的分析。其实，当代视觉文化研究最缺的就是具有犀利锋芒的批判性和反思性研究。视觉文化各种机制、方式和形象的普遍日常生活化，往往会遮蔽人们对它们的思考和解析，所谓见惯不惊或习以为常。正像俄国形式主义对文学分析所主张的"陌生化"，或布莱希特史诗剧的"间离效果"那样，对具有遮蔽

性和假象化的视觉文化现实，我们需要某种另类方法来审视，需要拉开距离来考量。形象主题学的分类研究其实给了我们某种路径，有助于我们反思地、批判地进入其内，关注这些类型的不同主题，进而揭橥中国当代社会转型期的变化了的社会文化，以及随之而来的变化了的主体及其意识形态。其二，形象主题学的类型分析是一种偏重于内容分析的方法，这一方法很容易接近形象的本土性特征，唤起视觉文化研究的本土问题意识和地方性经验。虽说中国当代视觉文化多有模仿、拷贝和借鉴西方视觉文化的倾向，比如一些收视率很高的电视节目多是国外某种电视节目类型的中国版，但是，一个有趣问题就是需要解析西方节目中国版的变化。因此，如何在拷贝中生成一些中国本土元素和经验，则是形象主题学类型研究的一个焦点。当然，更不用说那些纯粹本土性的视觉现象了。因此，形象主题类型学关注的必须是那些本土性的、地方性的类型，正是这种类型方能体现出中国当代视觉文化的地方性和中国问题。

形象的视觉性及其表征

其实，形象这个概念的讨论无法离开另外两个关键词——视觉性与表征。在西语中，形象（image）的视觉性是显而易见的，无论在艺术理论还是美学的意义上，或是从认知科学和心理学的意义上看，形象与视觉性密不可分。自19世纪德国艺术理论关注视觉性以来，尤其是费德勒把视

觉形式当作艺术研究的核心范畴，这种理念深刻地影响了希尔布兰德、李格尔、沃尔夫林等一大批艺术史论家，视觉性概念成为一个趋之若鹜的研究课题。但是，费德勒的视觉性还比较多地集中在视觉的形式和心理层面，偏重于形象的风格分析。自20世纪80年代以来，随着视觉文化及其研究的异军突起，视觉性被重新讨论并加以界定。于是，形象的视觉性的探究转向了更为复杂的观看方式和规则等更具文化政治意义的方面。美国学者弗斯特在这一时期关于视觉性的经典界定最具代表性：

>　　为何会有视觉和视觉性这些概念？尽管视觉意味着一个身体动作的视线，而视觉性意味着一种社会现象的视觉，但两者并不是自然对文化那样的对立：视觉也是社会的和历史的，而视觉性也涉及身体和心理。然而，这两个概念又不是同一的：这里可以看出两个概念的差异标明了视觉机制与其历史技术之间在视觉上的差异，视觉资料与其话语决定因素之间的差异，亦即如下方面的某种差异或诸多差异，我们如何看，我们如何能看，如何被允许看，如何去看，即我们如何看见这一看，或是如何看见其中未现之物。借助于其修辞和表征，每一视觉政体都会努力消除这些差异：将其多种社会视觉性归并为某种不可或缺的视觉，或者在某种视觉的自然层级系统中将它们有序化。因此，重要的是解开焦点叠加，打碎视觉现象既有的序列（这也许是瞥见它

们的唯一路径)。[1]

弗斯特在此强调的一个核心观念是，视觉性说到底就是在特定的视觉政体中，人们是如何看或如何被看，对视觉性的研究是要揭示这种看本身是如何形成的，其方法则是揭露视觉政体如何掩盖复杂多变的视线而归诸某种单一有序的视觉。以笔者的看法，马克思关于"统治阶级的统治思想"的分析可以作为视觉性研究的一个参照。

马克思认为，每个时代都有占统治地位的统治思想。这种统治思想是通过复杂的话语实践而实现的，其关键在于"赋予自己的思想以普遍的形式，把它们描绘成唯一合理的、具有普遍意义的思想"。[2] 换言之，如果说在一个社会中存在着关于视觉文化的"统治思想"，那么，它必然会把各种各样的视觉现象和活动秩序化和归一化，区分出什么样的视觉或观看是合理合法的，什么样的视觉或观看是不合理与不合法的，由此构成了一个时代视觉活动的显性规则，其隐性规则则意味着对某些所不允许的视觉现象的压制和拒斥。所以说，视觉性不是自然的产物，也不是不可改变的，通过视觉性的分析，可以找到特定社会视觉性的构成规则，解开遮盖在其上的种种面纱和遮羞布，还视觉性以本来的面目。

视觉性说穿了就是人的视觉的社会性，它包括"视觉的

[1] Hal Foster, ed., *Vision and Visuality* (Seattle: Bay Press, 1988), ix.
[2] 马克思:《费尔巴哈》,《马克思恩格斯选集》第 1 卷, 人民出版社 1972 年版, 第 53 页。

社会建构"和"社会的视觉建构"(米歇尔语)。从费德勒早期的视觉形式的探讨,到今天视觉文化对视觉社会建构的分析,重心已日益转向视觉的文化政治,而表征这个概念更加凸显了这一指向。因为视觉性构成或运作的讨论,相当程度上就是视觉表征的讨论。

从结构主义关于符号表意实践理论出发,到后结构主义关于话语理论的分析,当代思想提供了丰富的理论资源来探究视觉文化中的表征问题。回到马克思关于意识形态的看法,即通过某种复杂的修辞转换,把特定的、局部的、地方性的思想转化为普遍的不可改变的思想,视觉的表征活动的考察就是要解释视觉文化运作的这一潜在规则。伊格尔顿把马克思的理论与后结构主义的话语理论相结合,进一步完善了这一分析,他写道:"通过设置一套复杂话语手段,意识形态悄悄地把党派的、有争议的和特定历史阶段的价值,呈现为任何时代和地点都确乎如此的东西,因而这些价值也就是自然的、不可避免的和不可改变的。"[1] 那么,这些复杂的话语手段究竟是如何设置的呢?福柯的话语理论给出了一些解答。每个时代都有自己的"认知型",它们趋向于某种"求知(真)意志"。这一意志就是把认知话语区分为理性和非理性等两极,一个特定社会必然会允许前者而拒斥后者。但是,被允许的话语最终是以真理、知识或普遍形式的

[1] Terry Eagleton, "Ideology," in Stephen Regan, ed., *The Eagleton Reader* (Oxford: Blackwell, 1998), 236.

名义出现,由此排挤或压抑了与之对立或不同的其他话语。这个过程在福柯那里被表述为"话语形成"(formation of discourse)。在这方面语言最为典型,一切语言活动最终都受到这样的话语形成规则的制约。[1] 对于视觉文化来说,情况亦复如此,也有同样的视觉话语形成规则。所以,对视觉文化的复杂形象的考察就必然转向形象表意实践的解析。

霍尔关于表征的理论对于我们理解形象与表征的关系很有启发。他认为,表征就是三要素的两个系统之间的运作。所谓三要素,即事物、概念、符号,它们构成了两个关系系统。第一个系统是事物与概念的对应系统,特定事物,无论是自然物、社会现象或人,总是与特定的概念相对应;第二个系统是概念与符号的对应,亦即概念最终将通过一定的符号来呈现。所谓表征,也就是三要素所形成的两个系统之间的复杂关系。[2] 通过这个复杂系统的运作,表征最终实现了意义的生产。因此,表征的分析也就集中于形象意义是如何被生产出来的,进而揭示形象背后的意识形态和文化认同。晚近的表征理论带有明显的建构主义特点,它强调主体认知是通过符号来建构对于世界及自我的认识。由于符号有共享性,所以意义便可以共享,这就形成了意义的生产和

[1] Michel Foucault, "Discourse on Language," in Hazard Adams and Leroy Searle, eds., *Critical Theory Since 1965* (Tallahassee: University of Florida Press, 1986), pp.148–163.

[2] Stuart Hall, ed., *Representation: Cultural Representations and Sign Signifying Practices* (London: Sage, 1997), p.19.

消费。在霍尔的文化循环图里，表征占据着重要的位置，它与规则、认同、生产和消费构成多向互动关系。这一图式揭示了表征在整个文化建构中的核心地位。[1]但是霍尔的图式泛指一般性的表征活动，并不是特指视觉文化。我们有必要进一步思考视觉文化中表征的特殊性，考量形象话语的形成规律。于是，可用图1-1中更为复杂的图式来揭示视觉文化表征的复杂性。

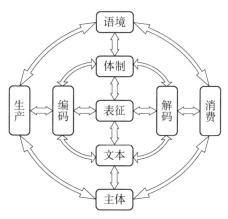

图1-1 视觉文化表征的复杂图式

这是一个以表征概念为核心的十字加环形的结构图式。形象具体地化解为表征的载体（视觉符号或形象），而表征作为节点式的中心概念，向四周延伸构成复杂的表意实践。在十字结构关系上，纵向是从物质的社会世界和文化背景，

[1] 参见斯图尔特·霍尔等《表征：文化表象与意指实践》，徐亮、陆兴华译，商务印书馆2003年版，第1页。

逐步过渡到视觉文化活动的行为主体及其认同建构。表征的种种表意实践有赖于视觉文化体制（教育机制、展示场馆、影视机构、管理机构，甚至家庭场所等），它们又存在于更大的社会——文化语境（经济体制、市场体制到政治体制、社会系统等）之中。当代中国社会转型的大语境直接制约着视觉文化。反之，视觉文化也积极或消极地作用于这一语境。从语境到文本再到主体及其反馈，是视觉表征实践的互动性建构过程，也是价值观的形成过程，同时也是快感和娱乐性的生产过程。

横向结构标明了从形象的生产性编码到消费性解码的过程。依据表征从事物到概念再到符号的关系，它在微观层面上体现为形象的编码——解码；在宏观层面上，它是主体表意实践的生产经由传播再到消费的过程。编码过程本身的一系列规则和规范，有些显而易见，有些则隐而不现。解码过程与编码过程既有可能相一致，也有可能相抵牾甚至相反。探究编码——解码的规则，就是对视觉文化表征的深度分析。尤其是表征的隐性原则，比如视觉叙述按何种秩序（先后关系）和何种关联（因果关系）来处理？何者居于中心而何者处于边缘？凸显什么和遮蔽什么？代表什么和反对什么？正是这些原则体现出视觉文化的价值取向和主体建构性，它们与中国当代社会的深刻转型有复杂关系。编码涉及视觉文化生产者的生产活动，而解码触及其消费者的接受行为。

结构图中的诸多概念还构成了视觉文化的关联模式，其中的一系列环形互动关系值得探究。图中任意两个概念都有

彼此互动关系。内环是视觉文化的内在结构，呈现为一系列微观层面上表意实践的互动关系。编码与体制间存在着双向互动关系，体制制约编码，编码作用于体制；编码与视觉文本间亦有互动关系，特定编码构成特定视觉文本，而特定视觉文本又强化或弱化特定的编码。解码与体制和文本间亦有相似的互动关系。更重要的是，以表征为中心形成了双向的顺时针和逆时针的表意实践活动。即体制—编码—文本—解码—体制的过程，说明了一个完整的视觉文化符号表征过程；而体制—解码—文本—编码—体制，则说明了视觉文化逆向的反馈过程。这两个方面都是需要特别关注的循环过程。

进一步，外环是视觉文化外在结构，它呈现为宏观层面的表意实践的符号政治经济学层面。如果从语境出发，可以看到它一方面对生产有所制约，另一方面又对消费有所制约，这些制约是通过种种复杂的社会关系再生产、制度实践或文化政治形成的。同理，如果以主体认同为基点，一方面，主体生产出视觉文化产品，同时也生产出特定视觉文化的意义和价值；另一方面，主体认同在消费中形成了对特定视觉文化产品的接受，同时也形成了对特定产品意义和价值的认同或抵制。语境—生产，生产—认同，认同—消费，消费—语境，每个关系项之间存在着一系列复杂的互动关联，没有一个因素可以独立发挥作用。它们构成了一个错综复杂的视觉文化网络，并与社会转型构成复杂的相关性。

通过以上结构图式，我们可以清楚地看到，形象在视觉

文化中并不是一个简单的元素,而是一个具有枢纽性的视觉符号。从形象到视觉性再进入表征,视觉及其观看方式才彰显出来;通过表征的意指实践的分析,形象被置于更加复杂的社会文化语境中加以审视,最终将有助于我们解答视觉文化的核心问题:形象如何产生社会的视觉建构与视觉的社会建构?

(原载《江海学刊》2014年第4期)

符号政治经济学视野中的"视觉转向"

从话语的文化到形象的文化

眼下文化的转变可谓纷繁复杂,解释文化转变的理论也莫衷一是。在诸多明显的文化趋向和潮流中,比如商业社会、大众社会、市场化的社会、多元文化、消费主义、流行文化等,我们不难发现一个明显的文化趋向,那就是当代文化正从语言中心的文化转向图像中心的文化。较之于影视、广告等诸多形象产业咄咄逼人的态势,以文学为代表的语言媒介空前地被边缘化了。只消比较一下,20世纪80年代曾经风光一时的文学辉煌,今天的危境和尴尬是显而易见的。一个耐人寻味的现象是,如今文学常常附庸于电影来"增势",以增加自己的"象征资本"。小说家的作品经电影"形象化"这么一"炒",便有可能火爆起来,进而助了文学作品一臂之力,也使作家功成名就。

为何电影人比小说家更"权威"、更有"影响力",一些小说家无奈地哀叹人们"不读小说"。不读小说虽是事实,但另一症候亦是事实,那就是"读图时代"已经到来。当前出版物中图像化的倾向愈加显著,无论什么高深的文字读

物,皆可图像化。假使说过去的插图本读物是图像说明文字的话,那么,如今的游戏规则似乎颠倒过来,是文字说明甚至附庸于图像。"读图时代"不仅进一步削弱了文字的地位,而且使得各种纯图像读物很是流行,诸如"老照片系列""老房子系列""漫画系列""卡通读物"等。有社会学家发现,这个时代的游戏规则总是偏袒图像。文字报道一经电视"图像化",便成为"公众事件",增加了报道的分量和影响力。单纯的文字消息缺乏电视图像撼人心力的力量。文字记者和电视人之间的关系,似乎重复了小说家和导演的关系。因为道理很简单,"看"比"读"更煽情也更有诱惑力。所以,不读小说转而看电影,不读名著转而看电视剧,成为当今"小康文化"的一种普遍取向。

这些现象是否意味着一种"视觉的转向"?

上述种种现象不仅是当代中国文化的突出特征,亦是全球文化的普遍景观。甚至有专家学者称,"语言的转向"大势已去,"视觉的转向"在所难免。这不仅因为人们爱看直观感性的图像,而且是因为当代社会有一个日益扩张的形象产业,有一个日益更新的形象生产传播的技术革命,有一个日益膨胀的视觉"盛宴"的欲望需求。在这种状况下,"形象就是资本""图像媒体就是权力"之类的表述便不难理解了。试想一下,如果每年春节晚会不是电视图像的直播,而是电台广播,那会多么索然无味!恐难有央视调查骄傲宣布的令世界惊讶的高收视率;同理,"第五代导演"把中国电影推向世界,为中国电影争得了荣誉。细细想来,他们和前

辈虽有许多差异,但重要的是他们比前辈更娴熟地把玩了电影的视觉性,从老辈热爱的"叙事电影"转向了当代流行的"奇观电影"。

当代文化中形象对语言的优势,不但是一种文化趋向,而且是一场不见硝烟的战争。图像"征服"语言,并不意味着语言从我们的日常生活中消失,而是说形象成为我们文化的"主因",潜在含义是指我们越来越受制于以形象来理解世界和我们自己。假如说当代文化确实面临着一个深刻的"视觉转向",需要思考的问题是:究竟什么导致了这一"转向"? 其内在的"文化逻辑"何在? 我们可做什么理论分析?

从哲学史层面看,语言是抽象的和线性的,总是和逻各斯与理性密切相关;在比较的意义上说,形象则往往与感性关系更为密切,呈现出感官和直观的性质。亚里士多德的名言——"人是逻各斯的动物",说到底是说人是语言的动物。后来德国哲学家卡西尔将这个命题表述为"人是符号的动物",是强调通过语言等符号的运用,人成为理性的动物,进而区别于其他物种。其中语言确实起了极其重要的作用。所以说,理性在西方的发展是伴随着语言中心地位的确立和强化这一历史过程的。相对于语言,形象似乎在古典文化中始终处于较为次要的地位,因为理性的重要位置确保了语言的优先性。正是在这种背景中,我们说语言更接近理性,而形象更趋近直觉。倘使说古典文化中语言的优先性得到了确认,那么,从古典文化向现代文化的过渡,一个重要的标志就是语言的这种优先性或首要性得到了进一步的强调。现代

科学知识的广泛传播和教育的长足进步,始终伴随对语言的关注。从文艺复兴到启蒙运动,无不如此,以至于在当代哲学中有所谓"语言的转向"一说。此说的核心在于,语言在意识和精神活动中具有压倒一切的重要性。

从中国文化的特性来说,言—象—意的关系一直是美学讨论的核心问题之一。依据中国传统哲学,意具有首要地位,就言或象与意的关系而言,象比言更接近意。庄子有"言者所以在意,得意而忘言"的说法。《庄子·天地》篇中一则寓言更是有趣:"黄帝游乎赤水之北,登乎昆仑之丘而南望,还归,遗其玄珠。使知索之而不得,使离朱索之而不得,使喫诟索之而不得也。乃使象罔,象罔得之。黄帝曰:'异哉!象罔乃可以得之乎!'"这则寓言的意思是,象征着"道"的"玄珠",是无法用理智和思考得到的,而"象罔"则得之,所谓"象罔"则是有无虚实的结合。"庄子的这个寓言,……就表现'道'来说,形象比较言辞(概念、逻辑)更为优越。"[1]这种观念与西方观念是对立的。如果说西方哲学强调的是语言乃逻各斯或理性的话,那么,在中国哲学中,象则比言更接近于道。所以王弼说:"夫象者,出意者也。言者,明象者也。尽意莫若象,尽象莫若言。"[2]

无论中西哲学关于语言的看法如何不同,但有一点是共同的,那就是不管在西方国家还是中国,文化启蒙的现代进

[1] 叶朗:《中国美学史大纲》,上海人民出版社1985年版,第131页。
[2] 王弼:《周易略例》,转引自叶朗《中国美学史大纲》,第191页。

程，总是这样或那样地和语言联系在一起。中国近代以来的文化运动，特别是"五四新文化运动"，语言扮演了极其重要的角色。从白话文运动，到传播新知，甚至新诗运动等，都和语言密切相关。从西方的文化传统来看，逻各斯就是理性，就是语言。因此，强调理性、追求真理，都和语言关系密切。另外，从西方文化的发展来看，在欧洲各民族的现代化进程中，民族国家的确立和民族文化及民族语言的确立关系密切。从但丁对意大利语的肯定，到歌德对德语的弘扬，到法国百科全书学派，民族文学和民族语言都功不可没。

如果我们进一步把语言和文化的历史形态联系起来，那么，依照媒介史的基本划分，即口传文化、书写文化、印刷文化和电子文化的发展序列，语言中心的文化显然与前三种形态关系密切，尤其是印刷文化。中西文化的现代进程在相当程度上又是与印刷文化的出现和发展紧密关联的。中国近代以来的社会文化运动，从传统社会向现代社会的转变，尤其是"五四新文化运动"，办新学堂，创建书局，普及教育，扫除文盲，推广白话文和普通话，所有这些都和语言的重要功能联系在一起。西方更是如此，以至于有学者认为，西方理性主义文化之所以在文艺复兴后出现，科学知识作为世俗的观念得以广泛传播，教育之所以能不断社会化，都与印刷文化的生产、传播和接受条件不可分离。也许我们有理由认为，文化现代性的一个重要标志就是语言的中心地位的确立。或者采用雅各布森式的描述，文化现代性的"主因"就是语言的中心地位，它和逻各斯中心论互为表里。从这个意义上

看,所谓的"语言的转向",就不仅仅是哲学上摆脱精神哲学羁绊的现代过程,它应该说早在印刷文化形成之时便出现了。

但是,无论是西方文化还是中国文化,似乎都有一个越来越明显的发展趋向:视觉符号正在或已经凌越了语言符号转而成为文化的主导形态。其实,严肃的忠告早已发出:匈牙利电影理论家巴拉兹在世纪之初就预言,随着电影的出现,一种新的视觉文化将取代印刷文化。[1] 海德格尔在20世纪30年代著名的表述——"世界图像时代"中,指出了世界作为图像被把握和理解。[2] 60年代,德波作惊人之语,大胆宣布"奇观社会"的到来。[3] 80年代末以来,越来越多的思想家迷恋于"视觉的转向"或"图像的转向"或"视觉文化的转向"。[4]

换言之,形象或图像正在取代语言成为文化的主因。"视觉的转向"已深入我们的日常生活,这是显而易见的事实。晚近西方学术界对这一问题的研究很是热闹,出现了许多名目繁多的派别,以至于有人坚称,"视觉的转向"或"视觉文化"已经构成晚近文化研究和学术进展的一个前沿阵地,它云集了不同学科学者的理论注意力和思考,构成了

[1] 贝拉·巴拉兹:《电影美学》,何力译,邵牧君校,中国电影出版社1978年版,第20—27页。
[2] 孙周兴选编:《海德格尔选集》,上海三联书店1996年版,第899页。
[3] See Guy Debord, *The Society of the Spectacle*. Canberra: Hobgoblin, 2002.
[4] See W. J. T. Michell, *Picture Theory*. Chicago: University of Chicago Press, 1994. Also see Nicholas Mirzoeff, *An Introduction to Visual Culture*. London: Routledge, 1999.

一个多学科研究的新领域。[1] 在视觉文化研究中，有一种说法值得注意，即有人主张，视觉文化的兴起是对语言文化的一次深刻的反叛，"语言的转向"把语言学模式推及一切领域，最典型的就是符号学模式，其核心乃是用语言学方法来解释一切，结构主义即是代表。因此，转向视觉文化，就必须摆脱人文学科和社会科学中符号学的影响，转向探索适合视觉文化研究的新路径。

此说法有一定道理，但也不可全信。符号学虽然源自语言学，但在其发展过程中逐渐被泛化了，特别是当符号学方法融合了来自其他学科的观念，有时很有效也很有启发性。回到我们关心的"视觉转向"上来，一种被称为"符号的政治经济学"研究颇值得关注。

符号政治经济学的解释

政治经济学是马克思主义的重要组成部分。从马克思所处的市场资本主义阶段，到今天的晚期资本主义阶段，虽然社会结构和生产方式都发生了深刻的变化，但马克思主义政治经济学的许多基本原理仍然有效。晚近文化研究中的符号政治经济学，在解释视觉转向以及其他文化问题时，就体现出非常有效的方法论优势。

[1] W. J. T. Michell, "What is Visual Culture?" in Irvin Lavin, ed. *Meaning in the Visual Arts: Views from the Outside*. Princeton: Institute for Advanced Studies, 1995.

显然，符号政治经济学理论是建立在马克思的政治经济学基础之上的，它以晚期资本主义社会的"后福特主义"生产方式为对象，通过对货币资本、商品、生产工具和劳动力等因素的国际流动的考察，揭示了当代社会新的组织结构。这一理论范式对我们思考"视觉转向"有所启发的是这样一种观念：当代社会生产的对象，已不再限于那些纯粹物质性的产品，"越来越多地生产出来的不再是物质对象，而是符号。这些符号有两种类型，要么主要具有某种认知内容，是后工业的或信息的商品；要么主要带有审美内容，可称之为后现代商品。后者的发展不但在那些具有基本审美因素的产品，如流行音乐、电影、闲暇活动、杂志、录像等的激增中看到，而且也在物质对象中的所蕴含的符号价值或形象因素的增多中看到。物质对象的审美化就发生在这些商品的生产、流通和消费过程中"[1]。更进一步，符号政治经济学理论强调，在对这样的符号产品的社会学分析中，应引入符号学的理论范式，并把它与政治经济学对物质产品等诸多因素的考察结合起来，进而架构一种"表意体制"的分析模式。在这方面，英国社会学家拉什提出了具体的设想：

> 更为特殊的是，后现代主义和其他文化范式就是我所说的"表意体制"。这个概念来自"积累学派"的

[1] Scott Lash, John Urry, *Economies of Sign and Space* . London: Sage, 1994, 4.

政治经济学家以及他们"积累体制"概念。……在"表意体制"中，生产出来的只有文化对象。所有的表意体制都包含两个主要构成因素。第一个因素是特殊的"文化经济"。一个特定的文化经济将包括：1. 特定的文化对象生产关系；2. 特定的接受条件；3. 调节生产和消费的特殊体制结构；4. 文化对象流通的特殊方式。任何表意体制的第二个构成要素是其特殊的意义模式，通过这个概念，我想表明的是文化对象所依赖的能指、所指和指涉物之间的特定关系。[1]

在这一陈述中，我们看到，表意体制理论的两个层面中，后一个是一般符号学的范式，即能指、所指和指涉物三者的关系；而前一个方面则是政治经济学的思路，它从符号生产、接受、传播、流通等方面加以剖析。两者的结合构成了所谓的表意体制的"符号政治经济学"研究范式。从这个角度来透视，"视觉转向"主要涉及的正是符号从书写阅读符号（语言）向视觉符号（图像、影像或景象）的转变。换言之，在语言中心的文化形态中，占据主导地位的是语言符号的生产、流通和消费，而在形象中心的文化中，占据重要地位的（无论在数量上还是在其影响上）乃是形象符号。

拉什的表意体制理论，将视觉文化问题和现代性-后现

[1] Scott Lash, *Sociology of Postmodernism*. London: Routledge, 1990, 4-5.

代性纠结在一起。拉什继承了韦伯的理论,将现代性视为一个分化的过程,而将后现代视为一个去分化的过程。他从后现代理论家桑塔格和利奥塔那里汲取资源,建构了关于"话语的-形象的"二元文化结构理论。拉什基于语言和形象的二分结构,创造性地将现代主义文化和后现代主义文化的结构对应起来。他指出:"我认为,现代主义文化很大程度上是以'话语的'方式来表意的,而后现代主义文化的表意相当程度上则是'形象的'。"[1]

在桑塔格那里,"反对解释"被拉什视为一种对感性的张扬。在桑塔格的理论视野中,小说和诗歌这些语言的样式不再是核心,她重视的是音乐、舞蹈、建筑、绘画和戏剧。在她看来,20世纪最有影响的两个戏剧家是布莱希特和阿尔托,前者"对话的戏剧"与后者"感官的戏剧",都强调一个重要的转变,即从传统的语言性剧作转向姿态造型和视觉效果的戏剧。"解释是思想对艺术的复仇",所以,桑塔格反对对艺术进行理性的和抽象的解释,并主张以一种感性的美学来对抗解释的(理性的)美学。[2] 值得注意的是,拉什对桑塔格的解读,将解释的美学看作是语言主导的理性的美学,而把感性的美学视为与视听感官密切相关的美学。于是,"话语的-形象的"二元对立的文化形态便有了更为复杂

[1] Scott Lash, *Sociology of Postmodernism* . London: Routledge, 1990, p. 174.
[2] Susan Sontag, *Against Intepretation* (London: Eyre &Spttiswoode, 1967), p. 7.

的意义,这一区分超越了感官本身而进入文化的内核。

另一方面,拉什对利奥塔的后现代理论也做了独到的解读和发挥。利奥塔用弗洛伊德的精神分析理论来解释语言和形象之间的相关性,进而提出一个对应模式:话语的文化是"自我"的文化,依据现实原则来运作;与此相对,形象的文化则与"本我"相关,依据快乐原则行事。这两个过程又是与精神分析的意识和无意识过程对应的,亦即话语的文化对应于继发过程,而形象的文化对应于原初过程。利奥塔把语言视为依据现实原则来释放能量的手段,它呈现为一系列的转换和词语化行为,但在原初过程中,能量的释放则是通过精神集中。话语是借助外部世界的转换来释放能量,而形象则是各种知觉记忆,经由这些记忆来释放能量。通过这种区分把继发过程和原初过程联系起来,利奥塔坚信,语言始终与继发过程有关,这就是所谓的话语活动。所以说,在继发过程中,能量的释放是通过一些规则来诱导的,亦即一些自我防卫的机制,它使得能量释放的可能性服从于心灵机制和外部世界的转换关系。拉什认为,利奥塔骨子里是主张一种弗洛伊德式的"无意识空间美学",这种美学实际上是一种"形象的美学",它与那种把形象屈从于表征的叙述意义的专制相对立,使形象屈从于语言的叙述意义,也就是屈从于语言那样规整的形式规则,屈从于资本主义和价值律的专制。[1]在这个意义上说,

[1] Scott Lash, *Sociology of Postmodernism* (London: Routledge, 1990), pp. 176-179.

利奥塔是在为"眼睛"（而不是耳朵）辩护，为形象（而不是语言）辩护，实际上是为一种"欲望的美学"辩护，这正是一种典型的后现代美学。或者说，话语的文化主要体现为现代主义的文化，而形象的文化则呈现为后现代文化的基本特征。如此一来，拉什便以一种话语的/形象的，与现代主义的/后现代主义的文化相对应，构架了一个完整的理论范式：

> 话语的文化意味着：①认为词语比想象具有优先性；②注重文化对象的形式特质；③宣传理性主义的文化观；④赋予文本以极端的重要性；⑤是一种自我而非本我的感性；⑥通过观众和文化对象的距离来运作。而"形象的"文化则相反：①视觉的而非词语的感性；②贬低形式主义，将来自日常生活中常见之物的能指并置起来；③反对理性主义的或"教化的"文化观；④不去询问文化文本表达了什么，而是询问它做了什么；⑤用弗洛伊德的术语来说，原初过程扩张进文化领域；⑥通过观众沉浸其中来运作，即借助于一种将人们的欲望相对说来无中介地进入文化对象的运作。[1]

在这段重要的描述中，拉什指出了两种文化的基本区别，主

[1] Scott Lash, *Sociology of Postmodernism* (London: Routledge, 1990), p. 175.

要包括：第一，媒介的差异。话语的文化以语言为核心，语言具有至高无上的优先性；而在形象的文化中，形象压倒了语言转而成为主导因素。第二，由于媒介不同而导致了审美对象的区别。在话语的文化中，审美对象或符号表征重视的是形式规则，而形式规则实际上就是文本性，它与理性原则密切相关；相反，在形象的文化中，重视的是对象的表层甚至是反形式的方面，日常物不再经过严格的审美纯化而直接进入审美领域。这正是晚近社会理论中热门概念"日常生活审美化"所表述的意思。如果说形式原则是理性原则的话，那么，表层和日常事物的关注则倾向于欲望原则。第三，理性至上的原则必然导致说教和文化伦理关怀，而欲望原则占据主导地位的文化则不再关心什么是文化的内核，它更关注行为或表演。最后，话语的文化是一种主体与审美对象有距离的观照和欣赏，是一种传统美学所说的"静观"。阅读乃是这种静观的最典型形式，它允许读者不断地体验作品的深刻含义，反复地吟咏和解读，恰似本雅明所描述的那种对"韵味"的把握；而形象的文化则相反，主体与对象之间的距离消失了，主体直接进入对象，或者成为对象的一部分。主体进入对象，也就是欲望进入对象，理性主义的那些原则在这里都失效了。

将以上分析转向对电影的考察，视觉转向的图景异常明显地显现出来。拉什注意到，西方电影的发展，有一个从"叙事电影"（现实主义影片）向"奇观电影"（后现代影片）的深刻转变过程。从电影美学角度说，电影既不能缺少叙

事，又无法取消景观，因为电影是一门形象化叙事的艺术。但是，在电影的发展历程中，却由于强调不同重心而构成不同的电影模式。女权电影理论家玛尔薇就发现了"叙事电影"和"奇观电影"的不同，在她看来，叙事电影保持了明显的叙事连贯性和结构的完整性，而好莱坞20世纪60年代以来的电影，越来越强调电影的奇观、场面、画面，突出各种视觉奇观效果，进而中断乃至背离叙事的逻辑线索。拉什更进一步指出了奇观电影发展的趋势，"即是说，存在着一个从现实主义电影向后现代主义电影的转变，在这个转变中，奇观逐渐支配了叙事"[1]。笔者认为，拉什的看法尤为值得注意。在一些社会理论家那里，电影本身就被用作视觉文化的基本范式（本雅明、巴拉兹、鲍德里亚等），但拉什分析了这种主导的视觉文化形式中亦有从叙事（语言占支配地位，即现实主义电影）向奇观（亦即奇观占支配地位，后现代电影）的深刻转变。

这里我们稍加引申。以叙事为主的电影和以奇观场面为主的电影，两者形成了叙事主导与奇观支配的不同结构性模式。比较起来，叙事电影趋向于以话语为中心，讲究电影的叙事性和情节性，注重人物的对白和剧情的戏剧性。因此，虽然画面不可或缺，但这类电影仍以语言中心为模式，而不是去片面追求形象的逼真和视觉冲击力量。甚至可以为了叙

[1] Scott Lash, *Sociology of Postmodernism* (London: Routledge, 1990), p. 188.

事性和情节性或戏剧性，牺牲某些画面的视觉效果。反之，奇观电影突出了电影自身的形象性质，淡化甚至弱化戏剧性和叙事性，强化视觉效果和冲击力。奇观和场面成为电影最基本的视觉手段，其他一切语言性的要素退居次席。叙事电影也就是写实的电影，服从于电影自身的叙事性（文学性或话语中心），而奇观电影则相反，它关注的不是叙事成分，而是场面、画面的视觉性，因此，电影的逻辑发生了倾斜，叙事让位于画面，奇观支配着叙事。我们只要对好莱坞电影稍加留意，便会发现这个重要的转变。如今，身体、自然风景、都市风情、侏罗纪时期的恐龙、未来世界或太空人，无论是曾经存在过抑或完全是想象产物的形象，皆可逼真地呈现在银幕上。最典型的例子莫过于前些年流行的《泰坦尼克号》，较之于传统的版本，它在文学性或叙事性上无甚突破，但在视觉性效果和奇观性上，却是前所未有地成功。这种成功同时还表明，观众对那种叙述故事的电影传统已经淡忘了，他们也许更乐于接受具有撼人心力的视觉效果的奇观电影。

透过这个视角来看中国当代电影，这一倾向也非常显著。"第五代导演"最成功的地方，恐怕就在于他们深刻改变了此前电影着重于叙事的传统，把电影彻底地塑造成视觉奇观的产物。比如，张艺谋和陈凯歌的电影就带有明显的奇观化倾向。文学内容对电影来说已经降至极低的地位，场面、画面、身体和色彩等视觉因素被无限夸大了，甚至对白变得可有可无，剧本也无足轻重，叙事性就范于奇观性的视

觉因素。《红高粱》《霸王别姬》的这类特征非常明显。

由此我们可以引申出一个合理的结论：在语言占主导地位的文化中，一切文化和艺术形式都倾向于语言的范式，甚至包括理论（所谓"语言的转向"，以语言为基本元素的符号学模式成为基本的研究视角和范式）；与之相对，在形象占支配地位的文化中，奇观或景观取得了主导地位，视觉文化的基本样式本身也有一个转向奇观的明显趋向，理论亦复如此。当"语言的转向"终结之后，"视觉的转向"便应运而生。在这个转向中，哲学和文化研究越来越对符号学理论（语言中心的）范式的普遍有效性表示质疑。

拉什在理论和实践分析的基础上得出了一个结论，那就是转向形象为中心的文化，乃是表意方式"去分化"的反映。它具体体现为四个方面的变化：第一，形象的表意体制与话语的表意体制截然不同，它是通过与指涉物相似的原则来形象地表现。因此，较之于并不追求相似性的话语行为的能指（词语），与指涉物相似的形象能指（图像）并没有和指涉物明确区分开来。比较说来，话语的表意体制可以是任意的、自由的，而象形的表意体制则受到相似原则的限制。第二，后现代表意方式中意义的贬值同时伴随着能指和所指，以及能指和指涉物之间的"去分化"。它体现在言语行为理论和阿尔都塞的意识形态分析理论之中。第三，在艺术实践中，所指日渐衰竭，能指则起到了指涉物的功能，而指涉物却作为能指来起作用。符号学所指出的所指、能指和指涉物彼此不分了（"去分化"）。第四，能指和指涉物的"去

分化"不仅使得日常生活作为一个能指的时空结构来加以体验,而且更涉及文化对象本身的意义。[1]

在此基础上,拉什提出了一个符号政治经济学的历史解释。他把现实主义、现代主义和后现代主义视为三种表意体制的"理想型"。"现代主义认为,种种表征是成问题的,而后现代主义则认为现实本身才是成问题的。让我来具体解释这个看法。依据'现实主义'的理想型,文化形式无疑是能指,它们被认为毫无疑义地表征了现实。所以,现实主义既不质疑表征,亦不怀疑现实本身。恰如我上面提到的,现代主义的自治化,也是文化形式脱离现实的自治化。因此,随着表征变得自身合法化了,表征本身也就呈现为某种暧昧不清的形态。……后现代主义在对位中视为成问题的东西并不是表意过程,不是'画面',即是说,不是表征,而是现实本身。"[2] 拉什的这段颇有启发性的论述,区分了从现实主义到现代主义再到后现代主义三种文化形态的表意方式。现实主义对表征和现实都是信赖的,恰如模仿说或镜子说或朴素的实在论所表达的观念,表征可以真确地反映现实世界。现代主义的危机乃是对表征本身的怀疑,因为各种艺术表达方式逐渐背离了现实本身而获得了自身的合法化,艺术的判断不再需要根据是否相似或真实来进行。后现代主义则呈现为另一种形态,它既没有现实主义对表征和现实关系的

[1] Scott Lash, *Sociology of Postmodernism* (London: Routledge, 1990), pp. 194-195.
[2] Ibid., 13-14.

信赖，又不是对表征形式本身的怀疑，而是更加激进地怀疑现实本身了。依据这个类型学的范式，我们可以对视觉文化问题做新的描述和界定。可以说，现代主义文化以语言模式为基本规则，话语的形态体现出对表征本身的质疑；而后现代主义则以图像学为基本规则，它对现实本身的怀疑，一方面反映在图像与现实的界限消失（虚拟性），另一方面又呈现为对实在本身真实性的怀疑。在视觉文化时代，一切均可以转化为虚拟的影像，实在与影像之间的区别日趋缩小，而我们的日常生活越来越受影像的制约。

毫无疑问，符号政治经济学的理论范式颇有特色，它深入到视觉文化的内在机制中，揭示了这种文化兴起的历史原因和内在逻辑，在解释当代中国视觉文化转向时提供了一个有用的参照系。但有两个问题需要进一步思考。第一，这种语言—形象、理性—感性的二分，是建立在西方哲学的传统基础之上的，把这一理论框架用于对中国文化的分析，有必要做相应的修正。如前所述，中国哲学的言—象—意的关系，全然不同于西方的观念。第二，将话语的文化和形象的文化对应于现代主义文化和后现代主义文化，这个理论范式在解释西方文化是有效的，但对于中国当代文化的复杂性来说，似乎需要特别小心。因为在当代中国文化中，前现代的、现代的和后现代的因素几乎同时存在。限于本文的题旨，这里从略。

（原载《文艺研究》2001年第3期）

日常生活"审美化"中的视觉文化

1

在古典文化中,美学或艺术往往被视为少数有教养的阶层所拥有的特权。中国古代士大夫阶层才有闲情逸致和趣味去舞文弄墨,赏画观景;西方亦然,贵族订购艺术家的作品装点自己的豪宅和庭院。所谓文化,在传统社会中被认为是一种资格、标志和地位。拥有艺术趣味和审美品位的人并不是黎民百姓。当然,老百姓自有民间文化消遣。随着社会的进步、文化的民主化和传播技术的演进,艺术似乎逐渐走出了少数人的"樊笼"而进入寻常百姓的日常生活。美化生活成为一个日益民主的文化的标志。

其实,审美的生存方式早就被哲学家们理想化地讨论过,克尔凯郭尔、尼采等人都主张艺术不应只限于少数人和特定的场所(博物馆和音乐厅),而应成为普通人的日常生活。及至海德格尔,亮出"诗意栖居"的旗帜,提出了在一个日益官僚化和工具理性化的世界中如何生存的问题;当代哲人福柯,更是主张一种生存的策略,以及"审美的生存"。然而,在那些主张精英和先锋的现代主义艺术家那里,艺术

的阳春白雪不得不退守象牙塔，隔离了大众和日常生活。所以奥尔特加断言，现代主义艺术乃是社会的"催化剂"，它把社会区分为少数理解和赞赏它的人，以及绝大多数不理解也不欣赏它的"大众"。[1]

然而，20世纪中叶以来，情况似乎发生了深刻的变化。现代主义的精英文化观日渐式微，大众文化吞噬了高雅文化，雅俗界限日趋模糊，艺术和生活的边界变得难以辨别。于是，出现了一个新的文化景观，正像杰姆逊所描述的那样：

> 在19世纪，文化还被理解为只是听高雅的音乐，欣赏绘画或是看歌剧，文化仍然是逃避现实的一种方法。而到了后现代主义阶段，文化已经完全大众化了，高雅文化与通俗文化，纯文学与通俗文学的距离正在消失。商品化进入文化意味着艺术作品正成为商品……总之，后现代主义的文化已经从过去那种特定的"文化圈层"中扩张出来，进入了人们的日常生活，成为消费品。[2]

在这个通常被称为"消费社会""后工业社会"或"后现代

[1] José Ortega y Gasset, "The Dehumanization of Art," in W. J. Bate, ed., *Criticism: The Majao Texts* (New York: Harcourt Brance Jovanocih, 1970), p. 660.
[2] 弗雷德里克·杰姆逊：《后现代主义与文化理论》，唐小兵译，陕西师范大学出版社1986年版，第147—148页。

社会"的文化中,似乎一切特权和区分都被消解了,高雅与通俗、艺术与生活、艺术品与商品、审美与消费,传统的边界断裂了。一种新的"视觉文化"悄然崛起。其显著的特征乃是我们的日常生活越来越趋向于美化,视觉愉悦和快感体验成为我们日常生活的重要因素。倘使说在传统文化中,我们的视觉对象还保留着较多的自然形象或粗糙的视觉景观的话,那么随着现代化进程的展开,都市化浪潮正在把人局限在愈加人为化的视觉情境之中。从城市规划到建筑设计,从居家装饰到形象设计,从影视娱乐到广告形象,人为化的视觉环境造就了新的视觉生态。较之于我们的前辈,我们越发地感受和追求视觉的快感,也越发地体验到外观的视觉美化成为主流。虽然说中国已进入后现代尚存疑问,但小康文化的这种视觉转向亦非常明显。这是不是马克思如下看法的实现:"人则懂得按照任何物种的尺度来进行生产,并且随时随地都能用内在固有的尺度来衡量对象;所以,人也按照美的规律来塑造物体。"[1] 据此能否说我们进入了一个新的阶段,即日常生活的审美化阶段?这个阶段和艺术与生活保持距离的文化是否有本质的不同?

当代文化的"视觉转向"可做多种解释,其中之一是,"视觉转向"意指文化脱离了以语言为中心的理性主义形态,日益转向以形象或影像为中心的感性主义形态。从语言和形

[1] 马克思:《1844年经济学哲学手稿》,人民出版社1979年版,第50—51页。

象的二分来看，按照西方哲学的传统观念，语言乃逻各斯，就是理性，而视觉则更趋向于感性。恰如利奥塔和拉什所做的区分，语言或话语中心的文化实乃现实原则制约，而形象或影像中心的文化则倾向于欲望原则。所谓话语的文化，以及语言中心的文化，用现在流行的术语来说，是逻各斯中心主义的文化，属于精神分析所说的继发过程，受制于现实原则；所谓形象的文化，乃是一种感性的文化，与精神分析的原初过程和欲望原则更为接近。

那么，视觉转向的出现究竟有什么值得深究的意义呢？它对于我们理解文化发展演变的当代现象以及它本身的内在逻辑有何启示呢？

2

显然，在文化"视觉转向"中，图像性因素彰显出来，甚至凌越于语言之上，获得某种优势或"霸权"。影视对文学的侵蚀就是一例。当越来越多的文学名著被改编成电影和电视剧时，看电影（电视）的诱惑显然超越了文字阅读的乐趣。只要看看电视在当代中国人的日常生活中的不可取代的作用，便可理解为何这是一个视觉文化的时代。

以下，我们就来分析三种较有影响的日常生活"审美化"理论，通过不同范式的比较，我们可以更加深入地理解"视觉转向"的复杂意义。

最早提出日常生活审美化观念的也许是德国当代哲学

家沃尔夫冈·威尔什（Wolfgang Welsch）。他从两个角度论证了日常生活审美化与文化的视觉转向的关系。当代社会中存在着一个明显的"美学、审美转向"或"转向审美"的过程，这个过程既塑造了当代社会的现实，又改变了人们对这个现实的理解，它具体呈现为生活的审美化和认识论的审美化两个层面。

生活的审美化首先反映在"表层的审美化"：从购物中心到咖啡馆，从办公室到居家生活，物质层面的装饰和美化成为普遍潮流，旨在使我们的日常生活充满活力，而这一切又是服务于人的"体验需求"。威尔什以三个概念加以概括——装饰、活力和体验。这正是本雅明20世纪30年代所发现的情形：文化正在从传统的膜拜价值转向展示价值，一切都倾向于展示，外观的美成为普遍追求。这种情形20世纪60年代在德波那里则表述为从"占有"向"炫示"的转变，外观成为视觉快感追求的目标。[1] 威尔什引用了两句流行语来描述："更美地生活是昨天的格言；今天则是更美地生活、购物、交往和休息。"[2] 视觉于是成为欲望的象征。表层的审美化正在把我们的现实世界变成为一个"体验的世界"，其本质乃是满足那种与我们形式感相一致的要求——一个更美现实的"本原需求"。通过文化产业和娱乐业逻辑和法则的广泛运用，体验与娱乐成为当前文化的主导倾向，

[1] See Guy Debord, *The Society of the Spectacle* (Canberra: Hobgoblin, 2002).
[2] Wolfgang Welsch, *Undoing Aesthetics* (London: Sage, 1997), p. 119.

闲暇和体验的社会所需要的是不断扩张的节庆和热闹，而这一文化最为显著的审美价值就是没有后果的愉悦、乐趣和欢快。这一切均体现为"城市的审美化"，它与体验概念密切相关，而体验则是当代文化的一个核心概念。在威尔什看来，当代社会是一个"体验的社会"（舒尔茨语）。所谓体验，并不是指对某种永恒不变的深刻之物的体味和意会。"体验实际上并不是体验。确切地说，它们是老套和单调的。这就是为什么人们迅速地寻找另外的体验，进而从一种失望逃入另一种失望的原因所在。"[1] 威尔什的这种看法，与贝尔所说的现代人追求"新奇和轰动"的说法不谋而合。恰如时尚这个概念所表征的那样，人们视觉体验的欲望被空前地激发起来，追求不断变化的漂亮外观，强调新奇多变的视觉快感，已成为体验的核心内容。新奇总被更新奇的东西所取代，不断地攫取视觉快感资源又不断地失望，这就是主体内在的心理法则，也是当代社会不断改变其外观的普遍法则。

威尔什所关心的第二个方面是"深层的审美化"，亦即审美化不只停留在日常生活的外观（"硬件"）层面上，而且深入到内在结构核心（"软件"）中了。威尔什强调，"审美化"的重要性并不在于"美"，而在于其"可塑性和虚拟性"。"这种非物质层面的审美化比起那种字面的、物质的审美化更为深刻，它不但影响到现实的单一构成，而且影响到

[1] Wolfgang Welsch, *Undoing Aesthetics* (London: Sage, 1997), p. 136.

现实的存在方式以及我们对它的理解。"[1]"由于视觉在我们的日常世界中不断地扩张，这是一个由广告、电视和录像所塑造的图像。这个图像的世界有某些操纵的意图，电子图像的操纵有种种可能性，并且向高度非物质化的技术过渡，依据这样的看法，视觉支配的文化是伴随着这一时期可见物中可信赖性的消解。"[2] 威尔什的意思是，在电子媒介的可视性中，物质的实在性的可信赖度日益降低。我们面对的是一个"去现实化"形象世界，它依赖于"媒介美学"的功能。现实在媒介上（尤其是在电视上）失去了重量和重心，从物质的存在转化为光，从三维的空间实在转化为平面的二维图像。"现实正趋向于失去其重力，从强制性转向愉悦性。"[3] 这种媒介所导致的非现实化过程，就是世界不断被图像化或视觉化的过程。在这个过程中，一方面，主体长久地被媒介的非现实化的"图像操纵"；另一方面，这种操纵状态又导致了主体对现实态度潜移默化的转变。"这种对媒介化现实的态度向日常生活越来越广泛地扩张。这种情形的出现是因为日常现实越发地依据媒介模式来构成、展示和感知。"[4] 如果我们把这种看法稍加引申，就可以得出一个令人深省的结论：正是由于这种媒介的塑形，使得主体一方面依赖于媒体的图像传播（获得信息），另一方面又加速

[1] Wolfgang Welsch, *Undoing Aesthetics* (London: Sage, 1997), p. 6.
[2] Ibid., 154.
[3] Ibid., 85.
[4] Ibid., 86.

了他们对媒体图像化的依赖（其他非图像性的媒介能力必然衰退）。媒介审美化和现实的审美化实际上是同一现象的两个相关层面的体现。图像文化对主体的"操纵"将越加深广地持续下去。恰如德波所言，形象成为控制主体的手段和方式。威尔什发现，鲍德里亚所说的"仿像"，不仅有"模拟功能"，更重要的还有"生产功能"。微电子学的发展、媒介社会的形成，以及虚拟空间的出现，使得物质层面的审美化，同时也导致非物质层面审美化，亦即"我们意识的审美化和我们对现实理解的审美化"。[1] 比如，他发现，电视所创造的虚拟空间和现实不再像物质的现实那样是笨重的、不可移动和不可改变的，通过媒介，现实呈现为可改变和可选择的了，图像不再是现实性的真实保证，而是越来越倚重于虚拟性。

不同于杰姆逊等人的看法，威尔什敏锐地发现了一种辩证的关系：一方面，日常生活的审美化并不完全是艺术家的功劳，尽管他们有意打碎艺术的局限和边界，将艺术融入日常生活。相反，威尔什坚信，重要的是过去不被作为艺术的东西如今作为艺术来理解。因此，"表层的审美化"并不与先锋派艺术实践相对应，而是与席勒和德国唯心主义的美学规划相对应。它体现出希望以美学来改善和提升日常生活的古老梦想。另一方面，他又指出，艺术品、艺术家的经验，以及艺术在社会生活中的广泛渗透，使得大众在不断提高自

[1] Wolfgang Welsch, *Undoing Aesthetics* (London: Sage, 1997), p. 4.

己品味的同时,也获得了某种看待世界的艺术视觉。换言之,人们越来越用艺术的观念来要求自己的生活世界。"人们很快能够以艺术家的眼光来感知这个世界,亦即依据他们的作品所典范化了的美学,透过他或她的作品的眼光来感知世界。"[1]这就构成了"审美人"的当代生活新角色,其特征是感性的、快乐论的、有教养的和有高雅趣味的。他享用一切可能的生活机会。威尔什的独特之处在于,他并不一味强调这种现象的积极方面,而是忧心忡忡地指出了问题所在:"总体的审美化导致了它自己的对立面。在无其不美之处,也就不存在什么美;持续不断的刺激导向无动于衷。审美化进入了麻痹化(anaestheticization)。"[2]日常生活的过度审美化实际上是反美学的,因为它钝化了人们的审美趣味和辨别力。在此基础上,他提出了"全球审美化"的三个局限:第一,美化一切也就是摧毁美固有的独一无二的特质;第二,全球审美化最终将损毁自身,使之终结于"麻痹化"过程之中;第三,一种打碎装饰美化的反美学的欲望将被唤起。这种说法不禁使我们想起了威尔什的前辈阿多诺的警告:现代流行音乐不是在纯化我们的音乐感受力,而是在钝化以至破坏我们的音乐感。我们不妨对这种理论稍加引申和拓展,这样可以看到威尔什理论更加丰富的意味和更多的可能性。威尔什这里提出了一个棘手的美学悖

[1] Wolfgang Welsch, *Undoing Aesthetics* (London: Sage, 1997), pp. 91 - 92.
[2] Ibid., 25.

论:一方面,审美化应该走出精英化和贵族化的窠臼而进入人们的日常生活;另一方面,日常生活的过度"审美化"反倒导致了它的反面——"麻痹化"。那么,美的事物究竟是作为稀缺资源还是过度充裕资源,才符合美学本身?审美的一个基本原则乃是"陌生化",柯勒律治借助诗歌道出了这一原则:

> 给日常事物以新奇的魅力,通过唤起人们对习惯的麻木性的注意,引导他去观察眼前世界的美丽和惊人的事物,以激起一种类似超自然的感觉;世界本是一个取之不尽、用之不竭的财富,可是由于太熟悉和自私的牵挂的翳蔽,我们视若无睹、听若罔闻,虽有心灵,却对它既不感觉,也不理解。[1]

俄国形式主义者把这一原则表述为"陌生化",而德国戏剧家布莱希特则界定其为"间离效果",意思都是强调美是一种不同凡俗的陌生的东西。如果到处充溢着美,是不是老子所说的"天下皆知美之为美,斯恶矣"的状态呢?

如果把威尔什的理论与鲍德里亚的仿像和模拟概念结合起来思考,结论更有意思:日常生活的"审美化"是否隐含着一种危险:消解实在世界与虚拟空间的界限,打碎艺术

[1] 珀西·比希·雪莱、塞缪尔·泰勒·柯勒律治、威廉·华兹华斯:《十九世纪英国诗人论诗》,刘若端、曹葆华译,人民文学出版社1984年版,第63页。

与日常生活的边界,进而掩盖或削平一切差异和矛盾,最终使得"审美化"变成一种遮蔽本真现实的媒介?与法兰克福学派的工具理性批判理论结合,我们注意到威尔什从日常生活的审美化中看到了另一种潜在威胁,因为普遍化和标准化的大批量美化装饰和生产,形成了某种"伪感性"和"伪体验",最终导致真正的审美感性衰落。

第二种理论范式是杰姆逊(Fredric Jameson,又译詹明信、詹姆逊)提出的。如前所引,在杰姆逊看来,消费社会或后现代社会已经打破了传统艺术和生活的界限。艺术成为商品已经成为普遍的文化景观。文化已从过去那种特定的"文化圈层"中扩张出来,进入人们的日常生活,成为消费品。因而我们处于"一个如此多地由视觉和我们自己的影像所主宰的文化中"[1]。杰姆逊认为,晚期资本主义社会典型的文化形式是后现代主义,它有两个明显的特征,第一是现代主义的制度化已经使其成了强弩之末,新一代艺术家立志要摧毁瓦解这种文化;第二是雅俗的界限消失了,文化越来越倾向于商业形式。于是,日常生活和艺术之间原本明确的现代主义界限逐渐消解了,日常生活的审美化成为主流。在这个过程中,现实的不断形象化不可避免,戏仿、拼贴、碎片化、怀旧成为影像表征的主要方式。换言之,在杰姆逊看来,现代主义的主要模式是时间模式,它体现为历史的深

[1] 弗雷德里克·杰姆逊:《文化转向》,胡亚敏等译,中国社会科学出版社2000年版,第98页。

度阐释和意识;而在后现代主义阶段,文化和艺术的主要模式则明显地转向空间模式。

　　这里我们不妨稍加引申。从理论上看,时间模式与理性和语言的关系是显而易见的,因为时间的线性结构和逻辑关联恰好符合语言的结构,亦即逻各斯;相反,空间则对应于眼睛和视觉,相对于人的感性和愉悦。当后现代主义将时间的深度模式转化为空间的平面性模式时,形象便被"物化"了。形象成为我们日常生活的商品,是一种必需品。所谓形象,在杰姆逊看来"就是以复制与现实的关系为中心,以这种距离感为中心"[1]。这个界定尤其重要。形象本来是替代另一个不在场的形象,比如神或想象中的人物,或逝去的亲人。但在古典文化中,形象与现实之间由于模仿的关系导致了明显的距离感,亦即形象不是现实本身。但在后现代文化中,日常生活的审美化,通过大量复制生产的形象已经取代了现实本身,距离感不复存在:

　　　　我认为形象这个东西是很危险的,萨特就认为它是一种很不好的否定性,不是好的主动改变事物的否定性,而是很隐秘地感染毒化现实的方法。这一点正好说明了摄影、电影和绘画作用的不同。你看着一幅画,你会说这并不是现实,这只不过是幅艺术品,而在摄影面前你却不能这样说。你意识到相片上的形象就是现实,

[1] 弗雷德里克・杰姆逊:《后现代主义与文化理论》,第192页。

无法否认现实就是这个样子。距离感正是由于摄影形象和电影的出现而逐渐消失。

我认为后现代主义文化正是具有这种特色。形象、照片、摄影的复制、机械性的复制以及商品的复制和大规模生产，所有这一切都是仿像。所以，我们的世界，起码从文化上来说是没有任何现实感的，因为我们无法确定现实从哪里开始或结束。[1]

换一种表述，那就是在杰姆逊看来，审美进入日常生活，就是形象的大规模复制和生产，就是形象从传统主义和现代主义的"圈层"中进入我们的日常生活，就是我们在一种距离感消失的前提下所导致的"主体的消失"。

同威尔什从虚拟文化角度来探讨不同，杰姆逊更加突出了视觉转向的政治经济学批判。透过商品化这一主要环节，他描述了当代文化中那种界限消失、艺术经由商品化而进入我们日常生活的景观。与这种视觉转向的政治经济学范式不同，英国社会学家费瑟斯通（Mike Featherstone）建构的第三种理论范式则更加突出了社会学意义上的行动者。那就是，谁在视觉转向中扮演了重要角色？

费瑟斯通认为，日常生活的审美化含有三个层面：第一，现代主义艺术运动"追求的就是消解艺术和生活之间的界限"。一方面是质疑艺术品的传统观念，以日常生活中的

[1] 弗雷德里克·杰姆逊：《后现代主义与文化理论》，第197、200页。

"现成物"来取代艺术品；另一方面则强调艺术可以存在于任何地方。第二，将日常生活转化为艺术，这是"既关注审美消费的生活，又关注如何把生活融入（以及把生活塑造为）艺术与只是反文化的审美愉悦之整体中的双重性"。第三，审美化是指"充斥于当代日常生活之经纬的迅捷的符号与影像之流"[1]。从表面上看，这三条概括似乎并未超越前两种理论范式，然而，费瑟斯通引入了社会学的行动者分析之后，这一范式的独特性昭然若揭。

费瑟斯通认为，在杰姆逊的政治经济学批判理论中，有一个严重缺陷，那就是它很少涉及文化转向的行动者，消费文化或后现代文化实际上成了没有主体的历史过程。因此，他依据社会学的传统，提出了是谁在视觉转向中起到推波助澜作用的问题。他把布尔迪厄等人关于文化中产阶级和媒介人的理论引入其中，并与当代文化中的雅皮士现象结合起来，从而论证了日常生活审美化的行为主体及其社会角色功能。所谓"新的文化媒介人"，其实就是中产阶级中专事于象征符号生产和传播的专业人士。"他们从事这样的工作，即提供前面所说的各种象征产品和服务——营销、广告、公共关系、广播和电视的生产者、设计家、杂志记者、时尚作家，以及各种服务性的人士（社会工作者、婚姻顾问、性治疗师、饮食专家、游戏专家等）。如果我们观察一下这一群

[1] 迈克·费瑟斯通：《消费文化与后现代主义》，刘精明译，译林出版社2000年版，第95—99页。

体的习性、分类格局和倾向性，就会注意到他们已经被称为'新知识分子'，这些人将一种学习模式引入生活。他们为身份、表征、外观、生活风格和对新经验的无穷追求所着迷。"[1]在费瑟斯通看来，"新的文化媒介人"与一个更为复杂的文化现象——雅皮士密切相关。这些人受过良好的教育，有较好的社会职业和较高的收入，对生活有明确的追求和品位，他们是一些"自私的完美主义者，自恋的、精于计算的享乐主义者"。如果我们把这两种角色结合起来，可以说，这就是所谓"新中产阶级"或"新文化媒介人"的真实写照。费瑟斯通注意到，新中产阶级不同于老式的中产阶级知识分子，他们不再追求一种高雅的文化，而是往往以一种有利于自己的方式来模糊两种文化之间的界限，即大众文化与精英文化、先锋派与庸俗艺术、新与旧、怀旧的与未来的……的区别。他们无所不及，旨在培育一种特殊的趣味。

一些社会学家的研究进一步解释了一个值得注意的现象，那就是"新中产阶级"的消费主义，一方面在创造一种自身的趣味和追求，另一方面又以这种趣味来影响其他社会阶层，因为他们占据了文化生产和流通的有利地位，拥有某种足以影响他人的文化权力："他们据说既创造又操纵或玩弄文化象征和媒介形象，因而扩大了消费主义。……他们对

[1] Mike Featherstone, "Toward a Sociology of Postmodern Culture," in Hans Haferkemp, ed., *Social Structure and Culture* (Berlin: Walter de Guyter 1989), p. 164.

人们的生活方式和价值观或意识形态具有重要影响。"[1]他们的活动场所就是公共领域,通过媒介和形象的广泛传播,他们无形中构成一种新的文化权力。用洛文塔尔(Lowenthal)的话来说,他们本质上是一些"消费偶像"。[2]

这里,我们可以毫不夸张地把这些媒介人称为视觉文化的塑造者或形象的生产者、趣味的塑造者。也正是在这里,我们可以把他们和形象与视觉文化问题联系起来。其实,我们只要对当代社会和文化的表层现象稍加留心,便可以清晰地发现这种新的文化人的存在及其作用。他们对社会公众具有深刻的影响:其影响一方面体现在对标准的形象模式和风格化的生活的设计、规划和提倡,比如,通过电影明星、歌星、主持人、模特、记者、艺术家、公共形象设计师、广告人等,通过自我形象对公众生活范式和审美趣味的诱惑和塑造;另一方面,这些新的文化角色还有一个重要机能,即他们通过自己的象征和符号生产和传播,将日常生活理想化和标准化,进而造就特定的生活模式及其消费者。例如,通过电视、杂志、图片等各种媒介,设计典型的完美家居和室内格局,表征不断变化的服装时尚,描述理想的爱情故事,规划意味无穷的种种旅游休闲生

[1] Dominic Strinati, *An Introduction to Popular Culture* (London: Routeldge 1995), p. 237.
[2] See Leo Lowenthal, *Literature, Popular Culture and Society* (Palo Alto, CA: Pacific Books, 1961).

活……这些文化人不但是特定的形象产品生产者和传播者，而且是这些产品所代表的生活方式乃至意识形态的塑造者、普通社会公众消费取向和审美趣味的塑造者。他们也许在人口学数量上只是一个极小的部分，但其角色功能不可小觑。杰姆逊发现的艺术家打破日常生活与艺术的界限的种种尝试，以及威尔什所注意到的人们把非艺术的东西视为艺术的观念，其实都和这一文化新角色的符号互动有密切关系。

日常生活的审美化所带来的问题很多。首先是美学与日常生活的关系问题。在现代主义的美学实践中，艺术往往是作为对日常经验的否定。席勒说，审美的人才是完全意义上的人。黑格尔曾指出，审美带有令人解放的性质。韦伯断言，艺术可以把人们从现代理性化和科层化的社会"铁笼"中拯救出来，因而具有"救赎"功能。换言之，艺术的审美功能本来带有某种振聋发聩的功能，恰如莫奈的画迫使人以新的眼光看待世界一样。"陌生化"如何在日常生活的审美化的"麻痹化"中实现其审美潜能？日常生活的过度审美化的确带有一些值得警醒的问题：标准化的设计和形象、城市里过度拥挤的人为形象符号压抑、广告影视的包围和轰炸，的确导致了人们的形象"餍足"、冷淡和反感。一方面，越来越多的形象无所不用其极，视觉的花样把戏不断地使得视觉形象本身的意义日益衰竭，转向平面化；另一方面，都市的视觉环境日益恶化。这反倒激发了人们逃避形象的"城市孤岛"、回归大自然的冲动。从自然那新鲜的审美体验，我

们摆脱了日益商品化的艳俗外观和工具理性式的程式化，美正在那里召唤我们！

（原载《哲学研究》2001年第10期）

看的方式与视觉意识形态

观看是人类最自然最常见的行为,但最常见的行为并非是最简单的。当代哲学和文化研究在"语言转向"之后,转向了对看的思考,决非偶然。"视觉转向"不但标志着一种文化形态的转变,而且意味着思维范式的一种转换。

无论从概念上还是从学理上说,视觉作为一种文化,核心问题乃是眼睛与视觉对象的关系,恰如听觉文化总是与言语和聆听有关一样。当然,眼睛的对象是复杂的,大到洪荒宇宙,小到分子结构,从自然到社会,从图像到文字。心理学的发现证实一个极其简单却又异常复杂的命题:我们对世界的把握在相当程度上依赖于视觉。视觉的基本状态是看,看又可以区分为不同的看的状态,凝视、注视、一瞥、浏览、静观等等。显然,看不是一个被动的过程,而是主动发现的过程。贡布里希坚持认为,看就是图式的投射,一个艺术家决不会用"纯真之眼"去观察世界,否则他的眼睛不是被物像所刺伤,就是无法理解世界。恰如波普尔的"探照灯"比喻一样,眼睛和客观世界的关系,乃是一种"探照灯"那样的照明过程,"照到哪里哪里亮",事物从纷乱遮蔽的状态中向我们的视觉敞开。用海德格尔的话来说,诗人看待世界

的眼光就是真理的开启过程。雕塑大师罗丹说得很明白:"所谓大师,就是这样的人:他们用自己的眼睛去看别人见过的东西,在别人司空见惯的东西上能够发现出美来。"[1]

观看虽重要,但看确实又是人最自然的行为。眼睛作为造化的产物,天生是用来观看的。但人的观看与动物有许多不同。拉康在论证"镜像"理论时,反复说到,婴儿六个月后便能在镜子中辨认自己,而猩猩决然不能。[2] 显然,人类看似自然的观看行为,其实是复杂的文化行为。观看,就是一个追寻想看之物的过程,看和看到乃是原因和结果的关系,个中并无深奥学理。然则,在纷繁的人类社会中,在特定情境迥异的文化中,看与看什么和看到什么均不是一个自然行为,而是有着复杂内容的社会行为。举美学上的例子来说,画家看自然乃是出于画家之天性,画家的眼睛就是为观察自然而存在的。传统的模仿论和镜子说主张,画家不过是画下他看到的风景而已。但问题决非如此简单!晚近美学和心理学的研究就发现,画家的观看不是一个机械记录的被动过程。贡布里希的著名论断是:"绘画是一种活动,所以艺术家的倾向是看他要画的东西,而不是画他所看到的东西。"[3] 这段看似简单的表述中蕴含了极其深刻的哲理:人的眼睛总

[1] 罗丹口述,葛赛尔记,《罗丹艺术论》,沈琪译,吴作人校,人民美术出版社1978年版,第5页。
[2] 雅克·拉康:《拉康选集》,褚孝泉译,上海三联书店2000年版,第89页以下。
[3] E. H. 贡布里希:《艺术与错觉》,林夕、李本正、范景中译,浙江摄影出版社1987年版,第101页。

是积极主动地寻找想要观看的对象。如果这么来看,美学上争论不休的"美是主观的"或"美是客观的"种种看法,其实都是片面之说。与其说美在心或在物,不如说美是人主动寻找的眼光之发现,罗丹的说法即如是。明代哲学家王阳明说过:"你未看此花时,此花与汝同归于寂;你来看此花时,则此花颜色一时明白起来;便知此花不在你的心外。"[1]无独有偶,法国哲学家萨特也有异曲同工之妙的说法:

> 由于我们存在于世界之上,于是便产生了繁复的关系,是我们使这一棵树与这一角天空发生的关联;多亏我们,这颗灭寂了几千年的星、这一弯新月和这条阴沉的河流得以在一个同一的风景中显示出来。……这个风景,如果我们弃之不顾,它就失去见证者,停滞在永恒的默默无闻状态之中。至少它将停滞在那里;没有那么疯狂的人会相信它将要消失。将要消失的是我们自己,而大地停留在麻痹状态中直到有另一个意识来唤醒它。[2]

看,是发现,是寻找,看与被看以及看到的关系十分密切。在传统的认识论里,看作为一种感知过程,属于感性认识,经由思维和推理的上升过程,感性认识才达到理性的高度。

[1]《传习录》下,《王文成公全书》卷三,浙江书局刊本,第27页。
[2] 转引自柳鸣九《萨特研究》,中国社会科学出版社1981年版,第2—3页。

于是，在语言和图像的二元结构中，语言是思维的工具，而图像是感知的手段，由于思维高于感知，所以，图像也就自然低于语言。难怪西方有"语言即逻各斯"的传统观念。但是，晚近的研究揭橥了一个值得关注的发展，那就是视觉其实与思维别无二致。思维过程中所具有的种种心理过程在视觉中同样存在，如抽象、推理、分析、综合等。于是，有人提出了"视觉思维"的概念。阿恩海姆写道："知觉活动在感觉水平上，也能取得理性思维领域中称为'理解'的东西。任何一个人的眼力，都能以一种朴素的方式展示出艺术家所具有的那种令人羡慕的能力，这就是那种通过组织的方式创造出能够有效地解释经验的图式能力。因此，眼力也就是悟解能力。"[1]如果我们进入视觉文化研究领域，便不难发现，看是一种异常复杂的文化行为，所以，视觉文化现象也就带有复杂的文化意味。对种种看的行为和类型做深入细致的归类和分析，揭露其中所蕴含的复杂的"社会意义"，便是视觉文化研究的重要课题。有研究者提出，在当代文化情境中，最基本的观看类型至少有如下几类：①看客的注视：一个观者注视着一个文本中的形象；②内在的注视：一个被展示的人在注视另一个对象（诸如电影中的主观镜头）；③外在的注视：一个被展示的人身处局外地注视其他对象；④镜头的注视：它捕捉着种种物像，代表了导演或摄影师的眼睛；⑤旁观者的注视：他身处文本世界之外，注视着某人

[1] 鲁道夫·阿恩海姆：《艺术与视知觉》，滕守尧、朱疆源译，第56页。

正在看的行为（电影中经常表现为观众对一个正在发生的偷窥行为的注视）；⑥回避的注视：被展示的人物回避镜头、艺术家或观众的注意，眼光显得低垂或游移不定；⑦情境中观众的注视：在电影或绘画中画面人物在看着其他。[1]

设想一个美术馆情境，那里有许多不同的眼光相互作用，必然构成一个文化含义复杂的"视觉场"。有人列举了美术馆内的种种不同目光：①你在看画；②画中人物在看你；③画中人物在彼此看着；④画中人物在看其他对象，或是注视空间，或是闭上眼睛；⑤美术馆里的警卫在你身后看着；⑥美术馆里的其他人在看你或看画，还有一些想象的观察者；⑦艺术家曾经看过这幅画；⑧画中人物的模特也曾在那儿看过自己的形象；⑨其他看过这幅画的人：买家、美术馆官员等；⑩所有其他没有看过这幅画的人，他们也许只是从复制品才得知这幅画。[2]

这些不同的目光和观看围绕着一幅画在一个具体情境中遭遇，值得分析的文化意义委实很多。比如，不同文化背景和地位（教育程度差异、艺术修养差异、社会地位差异、种族差异等）的眼光聚汇在一起，其中必然渗透着各自不同的想法、体验和联想。由此来看，进一步需要思考的问题便是，种种不同目光是如何观看并理解它的对象呢？视觉中是否存在着文化上的暴力、冲突和权力关系？看与被看之间是否可

[1] Daniel Chandler, "Notes on the Gaze", www.aber.ac.uk.
[2] James Elkins, *The Object Stared Back: On the Nature of Seeing* (New York: Simon & Schuster, 1996), pp. 38–39.

互换？无论是看画，抑或看电影电视，经由特定媒介所建构的观看情境，并不像日常生活那样存在着看的互动，我看别人，别人也看我。这种互动性使得观者不至于沦为被审视或监视的对象，而媒介化的视觉情境中，我们看画、电影电视、广告画面，只是我们在看，被展示的对象并不在真实地看我们。因此有人指出，被记录并被展示的对象往往和观者处于一种不平等状态，观看被记录的形象赋予观者一种"窥视者"的地位。观者的优越性是显而易见的，而被观者永远处于沉默被动的地位。[1]一种女性主义的电影理论更加凸显了这一视觉不平等现象。这种理论认为，在电影中，女人总是被展示的对象，而男人则总是观看这些对象的载体，恰如猎物与猎人的关系一样。摄影机的镜头、画面、形象和观众之间形成了一种复杂关联，其中隐蔽着某种意识形态："在一个性别不平衡的世界中，看的快感已被分裂成主动的——男性和被动的——女性。决定性的男性注视将其幻想透射到女性形象身上，她们因此而被展示出来。女性在其传统的暴露角色中，同时是被看的对象和被展示的对象，她们的形象带有强烈的视觉性和色情意味，以至于暗示了某种'被看性'。作为性对象来展示的女性乃是色情景观的基本主题。"[2]

[1] Jonathan Schroeder, "Consuming Representation: A Visual Approach to Consumer Research," in Barbara Stern, ed., *Representing Consumer: Voices, Views and Vision* (London: Routledge, 1998), p. 208.
[2] Laura Mulvery, "Visual Pleasure and Narrative Cinema," in Charles Harrison and Paul Wood, eds., *Art in Theory 1900 - 1990* (Oxford: Blackwell, 1992), p. 267.

如果对玛尔薇的以上理论稍加发挥，便接近我们所要表述的视觉文化理论了。亦即在看的状态中，包含着复杂的意识形态内容，这些意识形态因素由于文化的遮蔽和常识的掩盖，一方面变得难以察觉了，另一方面又使得种种视觉行为似乎是自然而然的，没有什么值得深究的东西。玛尔薇的解构，的确揭示了观看电影时往往带有不平等性别眼光，揭示了男女之间看的主体与被看对象的不平等关系。当然，看的事务中复杂的意识形态内容远不只是女性主义所强调的，而是有更加复杂多样的内涵。因此，视觉文化研究的重要任务就是把看陌生化，像布莱希特的"陌生化效果"概念所揭示的那样，打碎司空见惯的假象，揭露隐含其中的复杂的意识形态。于是，我们对视觉文化的分析便不可避免地将看（视觉）与意识形态理论结合起来。阿尔都塞认为，所谓意识形态，"是个体与其真实的生存状态想象性关系的再现"，"意识形态是一个诸种观念和表象的系统，它支配着一个人或一个社会群体的精神"。[1] 依照这种思路，意识形态乃是一种我们与其生存状态想象性的关系，这种关系支配着我们的精神。倘使说当代中国已进入一个小康型消费社会，并导致相应的文化的变化，一种"视觉文化"渐臻成型的话，那么，很显然，个体与社会及其文化之间复杂的想象性关系业已构成。透过视觉文化这个角度，我们可以瞥见复杂交错的

[1] Louis Althusser, "Ideology and Ideological Apparatuses," in Slavoj Zizek, ed., *Mapping Ideology* (London: Verso, 1994), p. 236.

文化现象及其意识形态。更进一步，意识形态不但是一种想象性的关系的再现，还具有相当的遮蔽性。照理说，任何社会中总是存在着不同的意识形态，存在着由于社会分层所导致的不同群体、集团和阶层的差异，因此，意识形态总是属于特定社会群体及其价值观。然而，在意识形态的生产过程中，这种局部的、特定的意识形态往往披上人类社会的普遍性的面纱，人为制造出来的反映了特定群体利益和价值的意识形态，又总是以所有人共有的"自然而然的"方式出现。恰如伊格尔顿所指出的那样，意识形态是通过设置一套复杂的话语手段，使之成为自然化和普遍化的观念，好像是任何时代和地点都确乎如此，不可避免和不可改变的。[1] 所谓"自然化"，意指遮蔽特定意识形态的人为建构的真相；所谓"普遍化"，是指特定利益集团的意识形态被普泛化为公众共同的东西。通过视觉文化这个特殊视角所要透视的问题，就是对视觉文化的意识形态问题加以祛魅，还其本来面目。

我们正面临着一个视觉文化时代，文化符号趋于图像霸权已是不争的事实。电影、电视、广告、画报、卡通这些典型视觉样式自不待言，就是传统的以阅读为主的印刷物，从报纸到杂志，从书籍到其他读物，图像比重的急速上升，显然是一个值得关注的现象。难怪有人宣告"读图时代"的来临。更有甚者，新的视觉方式和产物正在不断被炮制出来，

[1] Terry Eagleton, "Ideology," in Srephen Regan, ed., *The Eagleton Reader* (Oxford: Blackwell, 1998), p. 216.

进而深刻地改变我们关于世界和我们自身的看法：虚拟的图像、人造的主题公园、互联网的虚拟世界等。毋庸置疑，今天，不堪重负的观看状态已成为一个时代的标志，而我们越来越依赖于眼睛来接触世界，了解真相。一方面是视觉行为的过度和重负，另一方面则是对视觉行为的过分依赖。我们通过电视新闻来感知世界，通过 X 光、核磁共振等视觉途径来诊断，通过图像、图标和图例来讲解知识，通过电影、电视剧来了解古典名著，甚至通过照片、可视电话、电子图像来交往。一言以蔽之，我们正身处一个人类历史上空前的视觉富裕和视觉主导的时代，一个"世界图像时代"（海德格尔语）。面对这样一个时代，看的方式与其意识形态分析，将是视觉文化不可回避的课题。

（原载《福建论坛·人文社会科学版》2001 年第 3 期）

视觉文化的三题议

视觉文化是当前文化研究的热点问题之一。以下讨论视觉文化研究三个相关问题：视觉文化的问题结构、看的方式和视觉文化研究的反学科性。

1. 视觉文化的问题结构

在视觉文化研究方面开风气之先的美国学者米歇尔认为，视觉文化研究主要关心的是视觉经验的社会建构。在他看来，视觉文化研究具有某种"非学科性"或"去学科性"，即是说，这是一个不同于以往学科结构（如艺术史）或学术运动（如文化运动）的新型研究。他在视觉文化课程大纲中，以关键词的方式详述了视觉文化研究的主要范畴和关键词：

视觉文化：符号，身体，世界

在这个视觉文化研究的关键词家族中，第一个术语是围绕这符号概念做文章的，但并不是为了把握某种视觉文化的符号学，而是要提出有关视觉符号的问题，也就是视觉的与阅读的东西之间的关系问题。这个概念旨在提供形象和视觉

经验解释的工具，同时由视觉符号向社会、文明、历史和性别等范畴延伸拓展，视觉符号本身复杂的文化意义由此显露出来。假如说第一个概念是视觉文化研究的基础，那么，第二和第三概念则更多地涉及形形色色的视觉现象与视觉经验。身体乃是主体性的标志，而世界则是对象世界，两者构成复杂的相关性。从中可以看出米歇尔极力提倡的视觉文化研究决不囿于一个具体学科，而是学科间的，这就是他所说的"非学科性"和"去学科性"的意图所在。就是用这些带有开放性和"家族相似"的视觉文化关键词，来消解成型的学科及其方法对视觉文化的"曲解"和"限制"，把视觉文化研究引向更加广阔的领域。

另一种看法认为，视觉文化研究集中在视觉性上。英国学者海伍德（Ian Heywood）和塞德维尔（Barry Sadywell）就提出，视觉性的研究可依据视觉现象的四个不同层面来分析：第一，在日常生活世界的表意实践层面。在构想"他者"的政治和伦理实践中，在每天的社会体验中，这种表意实践确立了我们的经验结构，也建构了从艺术、新闻到人文科学等活动中的视觉范式。第二，晚近出现的解释性问题结构（关于看的不同方式的种种理论叙事），带有某种探索视觉秩序的社会和政治的经验性承诺。第三，在反思这些问题和实践的社会建构中历史地形成的理论科学和批判思想的作用。第四，元理论层面，即关注质疑和解构视觉组织范式，以及使之合法化的实践、机构和技术的历史和意义。这一关于视觉文化研究的设想立足于某种视觉的解释学，更关注如

何为视觉文化研究确立合理的理论范式和解释方法。另一些学者强调，视觉文化研究关心的是一系列的提问方式，我们正是依据这些提问方式才能生存并重塑我们自己的文化的，只有我们自己的文化才能赋予视觉文化以本质。因此，视觉文化领域实际上至少是由三个要素构成的。第一是存在着各种各样的复杂形象，它们是多种常常充满争议的历史所要求的。第二是存在着许多我们视觉观看的机制，它们受制于诸如叙述或技术等文化模式。第三是存在着不同身份或欲望的主体性，我们正是以这些主体性的视角，并通过这些主体性来赋予我们所看之物以意义的。这种主张专注于形象或对象的接受而非生产问题上，并把它视为视觉文化最有意思的问题之一。

以下我们从两本比较有代表性的视觉文化研究的导论性著作出发，来看西方学术界是如何规定视觉文化研究的对象和范围的。纽约州立大学艺术史教授米尔佐夫的《视觉文化导论》[1]，由英国的劳特利奇出版公司于1999年出版，该书注重于讨论三大问题：第一个问题是视觉性，包括图像界定、摄影时代和虚拟性三个方面；第二个问题是文化，包括超越文化、看不同性别等；第三个问题涉及全球性和地方性、从戴安娜之死来看全球视觉文化等。另一本较有代表性的著作是美国学者斯特肯和卡特赖特所著的《看的实践：视

[1] Nicholas Mirzoeff, *An Introduction to Visual Culture* (London: Routledge, 1999).

觉文化导论》[1]，该书由牛津大学出版社于2001年出版发行。该书分析了9个问题，分别是：①看的实践：形象，权力与政治；②观者制造意义；③观看，权力与知识；④复制与视觉技术；⑤大众媒介与公共领域；⑥消费社会与欲望的生产；⑦后现代主义与大众文化；⑧以科学的方式看与如何看科学；⑨视觉文化的全球潮流。从这两本代表性的著作中我们大致可以看出，视觉文化研究所关心的问题集中在视觉性及其对人的社会文化影响。换言之，视觉文化就是要把视觉经验的社会建构过程当作基本主题。在西方学术界，由于福柯等人的影响，视觉文化研究特别关注阶级、性别、种族等社会关系中所呈现出来的权力关系和身份建构。一言以蔽之，我们生活在一个视觉文化时代，视觉性对每一个人来说并不是一个自然而然的过程，而是一个渗透了复杂的社会文化权力的制约过程。我们通过视觉来与他人和文化交往，交往过程中社会文化的种种价值观、权力、知识、意义理解便不可避免地进入个体不断内化的视觉经验之中。因此，对视觉经验的社会建构的分析始终是视觉文化研究的焦点。

2. 看的方式

视觉经验的社会建构是一个研究的大致方向，具体来

[1] Marita Sturken and Lisa Cartwright, *Practices of Looking : An Introduction to Visual Culture* (Oxford : Oxford University Press, 2001).

说,其中包括哪些内容是值得仔细辨析的。从历史角度看,视觉文化现象在不同的时代有不同的表征;从逻辑角度看,视觉文化变化着的内在"文化逻辑"乃是人们观看的方式。可以想象,视觉文化的不同历史最直观的是作为视觉对象的图像演变史。秦代石刻或汉代画像砖所传递的视觉信息,全然有别于宋元山水画和明清古家具。视觉文化的历史最直观地体现为视觉符号的转变,显然,视觉文化的历史考察离不开对这些变化着的视觉符号或图像资料的分析。然而,这里特别要强调的是,客观的图像符号固然重要,但更重要的是导致这些视觉对象出现的主体视觉经验或视觉观念。显然,看的方式并不是孤立的抽象的范畴,眼光总是文化的,总是与被看的物像处在互动关系之中。视线与视像的互动表明一个辩证的关系:一方面,有什么样的视觉范式就会有什么样的图像类型;反之亦然。一方面,作为文化对象的图像类型要借助视觉范式来界定;另一方面,作为文化主体机能的视觉范式又必须通过客观的图像类型来规定。然而,正是在这种循环过程中形成了图像与眼光之间复杂的互动关系。以电影为例,一方面,电影艺术家创造了许多新的视觉形式或图像;另一方面,这些图像又造就了与之适应的观众的眼光。电影史上有两个生动的例子,一是特写镜头的运用,一开始便使不习惯的电影观众感到恐惧。他们误认为这些突出和放大人物局部的画面是把人"肢解"了,比如特写镜头中的手似乎脱离人的身体而被"肢解"了。二是拍摄火车迎面呼啸而来的镜头,最初见到这样镜头的观众真的以为有火车迎面

压过来，于是一个个心惊胆战地逃离了影院。如今，这样的镜头对电影观众而言已是司空见惯，上述视觉误解不再会出现，原因就在于新的图像形式造就了观众相应的视觉眼光和理解。因此，在某种程度上，眼光与图像的互动构造了一定时代的视觉文化范式，也构成了视觉范式的历史演变。由此可以推导出一个结论：视觉范式是一个关系概念，既包含视觉主体眼光，又包含与这样的眼光相对应的图像类型。所以说，视觉文化的核心问题乃是视觉经验的社会建构。伯格在谈到欣赏过去的艺术品时说道："我们今天是以一种前人没用过的方式去看过去的艺术品。实际上，我们是以一种不同的方式来欣赏过去的艺术品。"[1] 显然，艺术品本身并没有发生变化，而我们观看艺术品的方式和观念发生了变化，这就导致了对过去艺术品理解的历史差异。从这个角度看，我们有理由把不同时代人们的观看方式及其视觉观念当作视觉文化历史嬗变的逻辑线索。

所谓"看的方式"（ways of seeing），在伯格看来，就是我们如何去看并如何理解所看之物的方式。看所以是一种自觉的选择行为，伯格的解释是："我们观看事物的方式受到我们所知或我们所信仰的东西的影响。"[2] 这就意味着，人怎么观看和看到什么实际上深受其社会文化的制约，并不存在纯然透明的、天真的和毫无选择的眼光。

[1] John Berger, *Ways of Seeing* (London: Penguin, 1972), 16.
[2] Ibid., 8.

如果我们把这个结论与布尔迪厄的一个看法联系起来，便不难发现其中的奥秘所在。布尔迪厄认为，每个时代的文化都会创造出特定的关于艺术的价值和信仰，正是这些价值和信仰支配着人们对艺术品甚至艺术家的看法。他指出："艺术品及价值的生产者不是艺术家，而是作为信仰的空间的生产场，信仰的空间通过生产对艺术家创造能力的信仰，来生产作为偶像的艺术品的价值。因为艺术品要作为有价值的象征物存在，只有被人熟悉或得到承认，也就是在社会意义上被有审美素养和能力的公众作为艺术品加以制度化。审美素养和能力对于了解和认可艺术品是必不可少的，作品科学不仅以作品的物质生产而且以作品价值也就是对作品价值信仰的生产为目标。"[1]这里，布尔迪厄实际上是告诉我们，艺术品的价值并不只在于它自身的物质层面，更重要的是关于艺术品的价值或信仰的生产。没有这种信仰的生产，没有对这种信仰的认可，就不可能接受或赞赏特定的艺术品及艺术家。因此，对这种价值或信仰的分析才是关键所在。如果把这个原理运用到视觉文化的历史考察中来，那么，我们有理由相信，一个时代的眼光实际上受制于种种关于看的价值或信仰，这正是伯格"我们所知或我们所信仰的东西"的深义所在。

进一步，这种带有特定时代和文化的眼光又是如何形成

[1] 皮埃尔·布尔迪厄：《艺术的法则》，刘晖译，中央编译出版社2001年版，第276页。

和作用的呢？贡布里希从画家绘画活动的角度做了深刻的阐述。他认为，画家心中有某种"图式"制约着画家去看自己想看的东西，即便是同一处风景，不同的画家也会画出不同的景观，因为他们总是"看到他要画的东西"。假如说画家的眼光还有点神秘难解的话，那么，用库恩的科学哲学的术语来说明便很简单了。库恩认为，科学理论的变革与发展实际上是所谓的"范式"的变化。在他看来，"范式"一词有两种意义不同的使用方式。一方面，它代表着一个特定的共同体成员所共有的信念、价值、技术等构成的整体；另一方面，它指谓那个整体的一种元素，即具体的谜题解答。[1]就是说，一个科学共同体的成员往往拥有相似的教育和专业训练，钻研过同样的文献，有共同的主题，专业判断相一致等。"一个范式就是一个科学共同体的成员所共有的东西，而反过来，一个科学共同体由共有一个范式的人组成。"[2]说白了，范式也就是一整套关于特定科学理论的概念、命题、方法、价值等。而科学的革命说到底就是范式的变革，是新的范式代替旧的范式的历史过程。因此，这个原理用于解释视觉文化的历史是相当有效的。在库恩的科学哲学意义上，我们把视觉文化中贡布里希所描述的"图式"看作一种视觉范式，亦即特定时代人们（尤其是那个时代的艺术家和哲学家）的"看的方式"。它蕴含了特定时期的"所知或所

[1] 托马斯·库恩：《科学革命的结构》，金吾伦、胡新和译，北京大学出版社2003年版，第175页。
[2] 托马斯·库恩：《科学革命的结构》，金吾伦、胡新和译，第158页。

信仰的东西",包孕了布尔迪厄所说的"作为信仰的空间的生产场",因此塑造了与特定时代和文化相适应的眼光。恰如科学的革命是范式的变革一样,视觉文化的演变也就是看的"范式"的嬗变。视觉文化史就是视觉范式的演变史。

3. 视觉文化研究的反学科性

晚近视觉文化研究的兴起原因很多,最直接的原因当然是视觉现象在当代文化中的崛起。但是,从知识的范式建构和转换的角度来说,视觉文化研究的沛兴还有更深刻的原因。首先,一个深层原因是文化研究本身的拓展。笔者认为,视觉文化是广义的文化研究的一个部分,也是文化研究向新的领域拓展的一条路径。自法兰克福学派以来,文化研究已经形成一些专门的领域,尤其是通俗文化和媒介文化。视觉文化作为一种形态,超越了通常界划的通俗文化和媒介文化的边界,伸向了更加广泛的领域。于是,作为文化研究中一个更具包容性的范畴,视觉文化跨越了传统文化研究的边界,凸显了视觉现象和视觉的文化建构作用。借用马丁·杰的话来说,晚近发展起来的视觉文化研究,实际上是一个激进话语的"力场",是没有第一原理、公分母或一致本质的变化着的要素的并置,是各种引力和斥力的动态交互作用。

其次,视觉文化研究本身又适应了当代学术的理论范式的转换,亦即多学科和跨学科研究。从目前视觉文化研究的

参与者和学科形态来说，这一新的研究领域跨越了哲学、社会学、历史学、美学、文艺理论、比较艺术学、符号学、文化史、艺术史、语言学、大众文化研究、电影研究、媒介研究、传播学等诸多学科，并与现代性、后现代主义、女性主义、后殖民主义等研究相交叉。我们还可以从相反的方向来理解，视觉文化研究的兴起，不单是诸多学科都开始关注视觉性问题，而是视觉性问题作为一个超越具体学科局限的新的研究对象，召唤着相关学科的介入。恰如一些学者所指出的，视觉文化研究的兴起，把过去那些分散的、局部的研究综合成一个新的整体。这也就是米歇尔所说的视觉文化的"非学科性"或"学科间性"。

最后，视觉文化研究不仅预示着由单一学科向跨学科的发展，而且有一个继承发扬批判理论传统的问题。在视觉文化研究中，我们注意到，来自法兰克福学派、新左派、激进主义、女性主义、后殖民批判等不同思想传统的理论，都有一个共同的倾向，那就是对社会文化的批判立场。于是，正像一些张扬这一传统的人所主张的那样，视觉文化研究与其说是一种知识性和学理性的探索，不如说是一种文化"策略"，一种借以批判当代资本主义社会的策略。米尔佐夫指出，视觉文化是一种"策略"，借助它来研究后现代日常生活的谱系学、特性和种种功能，而且是从消费者的视角而非生产者的视角来考察。更进一步，由于视觉文化研究超越了具体的学科和大学体制的限制，进入日常生活的层面，成了一种"后学科的努力"；作为一种策略，它更关注灵活的解

释结构，关注个体和群体对视觉事件的反应和理解。在西方视觉文化研究中，激进的后现代主义所关注的三个基本问题——性别、种族和阶级——都贯穿的视觉事件的分析中，形成了对欧洲白人男性中心主义的视觉暴力的揭露和颠覆。比如，在视觉文化中如何由"良好的眼光"转向"批判的眼光"，便是一个重要问题。诚如罗各夫所言：视觉文化研究就是要确立一种批判的视觉，进而重新审视人们观看的方式和表征的历史。这就把文化研究从传统的逻辑实证主义范式转换为表征（再现）和情境认识等当代研究。所以，从某种程度上说，视觉文化研究既是文化研究中学科整合的体现，又是文化研究中研究细分和专题化的征兆。它提供了不同于单一学科（如哲学或社会学）的视野和方法论尝试。或者说，视觉文化研究为我们提供了一种进入当代日常生活批判的新路径。

（原载《求是学刊》2005年第3期）

视觉文化与消费社会

每当社会出现飞速发展，敏于思考的学者们总是忙不迭地寻找新的概念来描述社会的变迁。这种描述不但反映出理论对现实的思考，同时也折射出思考者所感悟到的社会变化本身。20世纪90年代以来，"知识经济社会""信息社会""后工业社会""第二媒介时代"等新词，在人文社会科学文献中比比皆是。有一个词近来使用频率很高，那就是"消费社会"。

什么是消费社会？它有何特征？它与我们时代的文化存在怎样一种关系？

我们正在进入一个特征渐趋明显的消费社会，这也许可以从许多方面深切地感受到。假日经济的到来、小康生活水准和生活方式的兴起，足以说明我们的确面临一个新的生活形态。本节立足点不在于一般地说明消费社会的特征，而是想透过一个独特的视角，来审视消费社会对我们文化的深刻影响。消费社会对文化的影响表现在许多方面，此处选取视觉文化与消费社会关系来加以讨论。

视觉文化的来临

我们知道，艺术中有所谓视觉艺术和听觉艺术。为何要用视觉来称谓一种文化形态呢？这个问题我们只要把目光转向近十年来的中国文化，便昭然若揭。所谓视觉文化，它的基本含义在于视觉主因，或者说形象或影像占据了我们文化的主导地位。电影、电视、广告、摄影、形象设计、体育运动的视觉呈现、印刷物的插图化等，我们可以举出无数例证，证明一种新的文化形态业已出现，有人形象地称之为"读图时代"。在这个时代，图像压倒了文字，转而成为一种文化的"主因"。"图配文"的流行表明，文字也许尴尬地沦为了图像的脚注。有人惊呼："不读小说！"因为在影视作品的巨大诱惑力面前，文学读物面临着空前的边缘化，文学名著不断被拍成电视连续剧，文字在图像面前显得软弱无力。"电影化"歪打正着地"成就"了文学。小说家期待着电影导演青睐自己的作品。倘使说过去是文学作品为电影"增势"的话，如今则是作家借电影来"增势"，以图像的力量为文字壮胆。青少年的文字能力在衰退，图像崇拜和狂欢成为新一代的文化范式，大学生热衷于卡通读物即是明证。我们现实的生活世界，视觉图像僭越文字的霸权几乎无处不在。从主题公园到城市规划，从美容瘦身到形象设计，从音乐的图像化到奥运会的视觉狂欢，从广告图像审美化到网络、游戏或电影中的虚拟影像……图像成为这个时代最富裕的日常生活资源，成

为人们无法逃避的符号情境，成为我们文化的仪式。每年除夕的春节晚会，集中了数量庞大的观众群体，在同一时间专注地观看同一节目，不啻是这种文化的生动注脚。

显然，改革开放以来，继政治与美学的对立，以及大众与精英的冲突并合流之后，对文化风向敏感的人，不难察觉到一场新的战争已悄然展开。也许可以夸张地说，我们正面临一场"图像对语言的战争"。其实，严肃的忠告早已发出：匈牙利电影理论家巴拉兹在世纪之初就预言，随着电影的出现，一种新的视觉文化将取代印刷文化。德国哲学家海德格尔著名的表述"世界图像时代"，指出了世界作为图像被把握和理解。法国哲学家德波大胆宣布"奇观社会"的到来。越来越多的思想家在观注"视觉的转向""图像的转向"或"视觉文化的转向"。

视觉文化的转向标志着一个新的文化形态的降临。它取代了以文字为主要媒介的印刷文化，将视觉图像或影像推至文化甚至知识生产的前台，于是，视觉成为这个时代人们最为忙碌也最为疲惫的感官。黑格尔早就指出，在人的所有感官中，唯有视觉和听觉是认识性的感官。也许正是这个原因，我们把握世界的方式不是视觉就是听觉，抑或视听同时运用。当代德国哲学家威尔什认为，视觉与听觉代表了两种不同的文化，这是由两者的一系列差异造成的：首先，视觉是持续的，所见之物是现存的；相反，听觉则是消失的，任何听觉符号都随着声音的消失而逝去。唯其如此，视觉才与认知和科学相关，而听觉则与信仰和宗教联系在一起。其次，视觉

是远距性的感官，可在一定距离之外把握对象；听觉并非要缩小距离，而是要适应距离。视觉是间离的感官，而听觉是融合的感官。所以视觉可以反复审视和质询对象，听觉则无法做到这一点。再次，视觉是个体性的感官，而听觉是社会性的感官；看是一种个体性的行为，而听总是把闻者与言者联系在一起。视觉之所以僭越听觉转而成为我们文化的"主因"，在威尔什看来，主要是与当代社会和文化的美学转向密切相关，亦即所谓的"日常生活的审美化"。

日常生活的审美化和视觉文化的关系是显而易见的。主体和事物的一切外观都趋向于美或风格化，从人的形体和形象到家居装饰，从城市规划和建筑设计到图书装帧和广告图像，"审美化"似乎成为共同的追求。隐含在这种追求后面的乃是一种不言自明的对视觉快感的欲望。至此，我们便进入了视觉文化与消费社会关系这一主题。

视觉快感与消费社会

视觉文化与消费社会的内在关系似乎是显而易见的。20世纪70年代以来，消费社会的理论颇为流行。该理论突出了社会形态从以生产为中心的模式，向以消费为中心模式的转变。在这个深刻的转变过程中，视觉因素作为一个不可避免的趋向呈现出来。消费社会的理论范式强调的是欲望的文化、享乐主义的意识形态和都市的生活方式。

贝尔在讨论资本主义的文化矛盾时，揭示了企业家的冲

动和艺术家的冲动之间的冲突,它具体体现为社会结构(技术—经济体系)和文化之间的明显断裂。前者受制于效益、功能理性一类的经济原则,后者则趋向于反理性和反智主义。在这种社会冲突结构中,一方面,艺术家造就了观众,培育了一种感性的需求;另一方面,大众取代了传统的社会分层,导致了中产阶级趣味的流行。而后现代主义的出现,则导致了中产阶级价值观的危机:"后现代主义反对美学对生活的证明,结果便是它对本能的完全依赖。对它来说,只有冲动和乐趣才是真实的和肯定的生活,其余无非是精神病和死亡。"[1] 艺术上的后现代主义是与消费社会的意识形态结伴而行的。新的生活观念攻击传统的清教主义生活方式,鼓吹享乐主义和消费的道德观,大众消费取代了传统的小城镇生活方式,一种消费文化趋于成熟。贝尔认为,消费文化时代的艺术就是波普艺术,而麦克卢汉则是这个时代的预言家。"文化(在严肃的领域)已被颠覆资产阶级生活的现代主义原则所支配,而中产阶级的生活方式已被享乐主义所支配,享乐主义摧毁了作为社会道德基础的新教伦理。严肃艺术家所培育的一种模式——现代主义,'文化大众'所表现的种种乏味形式的制度化,以及市场体系所促成的生活方式——享乐主义,这三者的相互影响构成了资本主义的文化矛盾。"[2]

[1] 丹尼尔·贝尔:《资本主义文化矛盾》,蒲隆等译,生活·读书·新知三联书店1989年版,第98页。
[2] 丹尼尔·贝尔:《资本主义文化矛盾》,蒲隆等译,第132页。

在这种历史条件下,贝尔强调一种"视觉文化"的来临。"目前占统治地位的是视觉观念。声音和景象,尤其是后者,组织了美学,统率了观众。在一个大众社会里,这几乎是不可避免的。"[1] 从表面现象上看,大众社会需要大众消费和娱乐,其主要形态是视觉的。更深一层的原因在于两个方面:"其一,现代世界是一个城市世界。大城市生活和限定刺激与社交能力的方式,为人们看见和想看见(不是读到和听到)事物提供了大量优越的机会。其二,就是当代倾向的性质,它渴望行动(与观照相反)、追求新奇、贪图轰动。而最能满足这些迫切欲望的莫过于艺术中的视觉成分了。"[2] 第一个方面揭示了当代文化的趋向——都市文化,那是一个人造的环境,为人们"看"提供了极多的机会,也为人们"看之欲望"的攀升创造了条件。关于这一点,从齐美尔到本雅明,从伯格到休斯,都有很详尽的论述。晚近城市社会学空间研究更是强调这一点。假如说第一个方面强调的是视觉环境的客观层面的话,那么,第二个方面则集中于主体方面的内在欲望和冲动。贝尔把它概括成一种"当代倾向"。行动取代了传统的审美静观,当下的即时反应代替了意味无穷的体验,这必然转向"追求新奇、贪图轰动"。笔者以为,这种当代倾向乃是消费社会对主体的塑造,视觉化成为主导文化形态实属必然。这是因为视觉的东西比话语的

[1] 丹尼尔·贝尔:《资本主义文化矛盾》,蒲隆等译,第154页。
[2] 同上。

(语言的)表达更直观和有效,它所导致的"不是概念化,而是戏剧化"(贝尔语)。更进一步,现代主义的视觉创新所导致的新的感性方式与这种视觉偏好的结合,强化了主体对视觉的迷恋和欲望。"现代性的主要特征——按照新奇、轰动、同步、冲击来组织社会的审美反应——因而在视觉艺术中找到了主要的表现。"[1]

与以上两个方面密切相关的另一个发展趋势,乃是一种新的美学观念的渐臻成熟。"这一变革的根源与其说是作为大众传播媒介的电影和电视,不如说是人们在19世纪中叶开始经历的那种地理和社会的流动,以及应运而生的一种新美学。乡村和住宅的封闭空间开始让位于旅游,让位于速度的刺激(由铁路产生的),让位于散步场所、海滨与广场的快乐,以及在雷诺阿、马奈和其他后印象主义画家作品中出色描绘过的日常生活的类似经验。"[2] 这个主题在其他社会学家那里也反复出现过,这是一种新的空间美学,是一种新的生活方式所导致的封闭和局部空间的瓦解,更大范围的眼光的旅行不但是可能的,而且是必要的。这种探讨思路在杰姆逊、哈威、弗里斯比等人那里得到了进一步的加强。[3]

[1] 丹尼尔·贝尔:《资本主义文化矛盾》,蒲隆等译,第155页。
[2] 同上,第156页。
[3] David Harvey, *The Condition of Postmodernity*. Oxford: Blackwell, 1990. David Frisby, *Simmel and Since*. London: Routeldge, 1992. Susan Buck-Morss, *The Dialectics of Seeing*. Cambridge: MIT Press, 1997.

从商品社会到奇观社会

文化大众、享乐主义、消费欲望和都市空间，这些使得视觉因素僭越其他因素成为文化的主因。物质性的消费被精神性的消费所取代，商品拜物教转向了"形象拜物教"。更准确地说，形象即商品。法国哲学家德波从另一个角度阐述了消费社会的形象霸权。在影响深远的《奇观社会》一书中，他开宗明义地切入了一个基本主题："在那些现代生产条件无所不在的社会中，生活的一切均呈现为奇观的无穷积累。一切有生命的事物都转向一种表征。"[1] 在德波的理论中，奇观这个重要概念的含义十分复杂，"奇观不是形象的聚合，而是人们的社会关系，以及经由形象所中介的社会关系"[2]。恰如马克思以商品概念来剖析资本主义社会，德波是通过奇观的概念来透视的。奇观不等于形象，却与形象密切相关。当他说生活呈现为奇观的无穷积累时，实际上是指出了当代社会的商品生产、流通和消费，乃至在这种生产关系中形成的人与人之间的关系，均由形象作为中介。所以，奇观既指涉依照形象、商品和奇观来组织的媒介社会和消费社会，又指涉当代资本主义的种种体制的和技术的机构。

消费社会的种种现象在20世纪60年代的发达国家已经

[1] Guy Debord, *The Society of the Spectacle* (Canberra: Hobgoblin, 2002), p. 7.
[2] Ibid., 7.

非常明显。德波注意到一个重要的现象,那就是商品越来越倾向于奇观。换言之,资本主义的商品生产、流通和消费,已经呈现为对奇观的生产、流通和消费。他指出"奇观即商品",奇观出现在商品已整个地占据了社会生活之时,"奇观使得一个同时既在又不在的世界变得醒目了,这个世界就是商品控制着生活一切体验的世界"。[1]从这句话的逻辑关系来推理,当一个世界由于奇观而变得明显可见时,它一定是由商品控制的世界。"奇观即商品"的公式,鲜明地昭示了当代社会的深刻转变。过去不曾受到商品制约的那些社会生活和文化层面,在奇观社会中已荡然无存。商品以其显著的可视性入侵到社会生活的各个层面。在这样的社会中,与其说是在消费商品,不如说是在消费奇观价值。商品的使用价值逐渐被其外观的符号价值或奇观价值所取代。一些知名的商品品牌,从可口可乐到好莱坞电影,从麦当劳到耐克运动鞋,这些世界性商品的外观价值远远超过了其使用价值。

德波发现,在传统社会转向奇观社会的结构性变迁中,一方面出现了范围深广的抽象与分离的过程,另一方面消费者正在转变为观者。从前一方面来说,一切生产和消费活动都被抽象为奇观,这个过程又导致了消费者从主动的选择到被动的消费、工人与其产品生产的分离(异化劳动)、艺术与生活的分离、生产与消费的分离等诸多方面;从后一方面

[1] Guy Debord, *The Society of the Spectacle* (Canberra: Hobgoblin, 2002), p. 12.

来说,消费者转变为观者,意指消费不仅是物质性的消耗,在奇观的社会中,更是一种对奇观的符号价值的消费。德波提出,奇观对人的征服就是经济对人的征服。经济对社会生活的支配走过了两个阶段。第一个阶段,是马克思曾经说过的从存在转向占有的堕落,亦即在资本主义社会中,人们从创造性的实践活动退缩为单纯地对物品的占有关系,他为的需要转化为自我的贪婪;第二个阶段则导向了从占有向炫示的堕落,特定的物质对象让位于其符号学的表征,亦即"实际的'占有'必须吸引人们注意其炫示的直接名气和其最终的功能"。"在现实世界转变为单纯形象之处,单纯形象就变成为真实的存在和催眠行为的有效动机。作为一种使人借助各种特殊媒介(不再是直接把握)来看见世界的趋向,奇观自然而然地发现了视觉是一个特权的感官,它才是与今天这个时代广泛抽象化相对应的最抽象最神秘的感官,而触觉则是为别的时代而存在的。但是,奇观并不与单纯的注视相一致,即使它和听觉结合在一起。奇观避开了人的活动,避开了人们劳作所做的重新思考和修正。奇观是对话的对立面。不论在哪里,只要存在着独立的表征,奇观便重新构成它自身。"[1] 在这段描述中,德波提到了几个重要的思想。第一,世界转化为形象,就是把人的主动的创造性的活动转化为被动的行为,即奇观呈现为漂亮的外观,"它所要求的态

[1] Guy Debord, *The Society of the Spectacle* (Canberra: Hobgoblin, 2002), p. 9.

度原则上是被动地接受，实际上是通过没有回应的炫示方式获得的，是通过其外观的垄断所获得的"[1]。第二，在奇观的社会中，视觉具有优先性和至上性，它压倒了其他观感，"奇观是由于以下事实所导致的，即现代人完全成了观者"[2]。第三，奇观避开了人的活动而转向奇观的观看，从根本上说，奇观就是独裁和暴力，它不允许对话，"奇观因而是一种对所有其他人言说的特殊活动。它是分层的社会策略性的表征，在这个社会中，其他所有的表现将被禁止。因而，最现代的也就是在古代的"[3]。第四，奇观的表征是自律的自足的，它不断扩大自身，复制自身。"奇观的目的在于其自身"[4]对于这个主题，后来我们在鲍德里亚那里看到了进一步的发挥。[5]

一言以蔽之，"奇观社会"就是马克思关于资本主义物化和拜物教统治的资本主义社会的当代发展，奇观自身的物化特性和独白性质，使得人们真正的交往和沟通已不可能。于是，他发出了振聋发聩的呼吁：打碎奇观社会，建立"境界"更高的完美社会。

从贝尔到德波，消费社会与形象主导文化的关系显露出

[1] Guy Debord, *The Society of the Spectacle* (Canberra: Hobgoblin, 2002), p.8.
[2] Ibid., 54.
[3] Ibid., 9.
[4] Ibid., 8.
[5] See Jean Baudrillard, *Simulacra and Simulation* (Ann Abort: University of Michigan Press, 1994).

来。形象与商品的内在联系使得消费社会必然趋向于视觉文化。但是,虽然贝尔指出了欲望和文化趣味的转变,以及德波发现了商品的物质性与其形象价值的复杂关系,但以形象为中心的社会及其想象的功能的复杂性显然被忽略了。在贝尔和德波的理论中,都隐含着一个潜在的结论,那就是形象的霸权最终呈现为资本主义价值观和中产阶级的生活方式的支配。其实并不尽然。形象的功能在当代社会是多样的,受制于不同的语境。一方面,日常生活使得形象消费总是和各种价值导向联系在一起,诸如高雅趣味、风格化的生活、消费与美等,这使得形象自身的价值和消费者所赋予的价值关系十分复杂。另一方面,形象本身在充满了社会矛盾和结构冲突的文化中,也具有多种功能,诸如沟通、显示身份、社会分层,甚至文化颠覆的作用。巴赫金所指出的民间文化狂欢化状态,就是一种形象的狂欢。在这种狂欢中,形象本身不但颠倒了各种官方文化的原则和美学标准,而且具有全民性和广泛参与性。在当代文化中,形象的生产和消费本身具有不同的指向和作用。费瑟斯通认为,消费形象对社会具有两重功能,一是削平功能,民主化使得所有人都有可能接受同样的形象消费;但形象本身也在不停地创造中产阶级的消费意识形态和生活方式,于是,处于其他地位的群体必然追求这种形象消费,以实现自己的情感满足和优越体验。[1]这表明,形象在消费社会中具有文化霸权的同时,也有相反

[1] 参见迈克·费瑟斯通《消费文化与后现代主义文化》,刘精明译。

的形象力量存在。它在导致商品化和消费意识形态霸权的同时，也使得文化日趋民主化。

总之，消费社会和视觉文化的关系显然是多层面的和互动的，并不存在单一的模式。这就要求我们在运用消费社会的理论解释当代中国文化视觉转向的时候，必须有所取舍和修正。中国正在进入"小康文化"，它带有明显的消费社会特征是值得思考的。

平面性的空间美学

关于视觉与消费社会关系，美国文化理论家杰姆逊（又译为詹明信、詹姆逊）提出的理论范式也值得讨论。在杰姆逊看来，消费社会或后现代社会已经打破了传统艺术和生活的界限，艺术成为商品已经是普遍的文化景观。这就导致了文化的深刻转变。假如说19世纪文化还是指高雅的少数的行为，那么，20世纪后半期则情况大为改观，"文化已从过去那种特定的'文化圈层'中扩张出来，进入了人们的日常生活，成为消费品"[1]。因而我们处于"一个如此众多地由视觉和我们自己的影像所主宰的文化中"[2]。

杰姆逊认为，晚期资本主义社会典型的文化形式是后现代主义，它有两个明显的特征，第一是现代主义的制度化已

[1] 弗雷德里克·杰姆逊：《后现代主义与文化理论》，唐小兵译，第148页。
[2] 弗雷德里克·杰姆逊：《文化转向》，胡亚敏等译，第98页。

经使其成了强弩之末,新一代艺术家立志要摧毁瓦解这种文化;第二是雅俗的界限消失了,文化越来越倾向于商业形式。于是,两个趋势不可避免地呈现出来:一是艺术与生活的界限消失了,二是高雅文化和通俗文化的对立消失了。日常生活的审美化或审美的日常生活化成为文化的主流。在这个过程中,现实的不断形象化或影像化不可避免,戏仿、拼贴、碎片化、怀旧成为形象表征的主要方式。

杰姆逊有一个重要发现,在现代主义阶段,艺术的主要模式是时间模式,它体现为历史的深度阐释和意识;在后现代主义阶段,文化和艺术的主要模式则明显地转向空间模式。从理论上看,时间模式与理性和语言的关系是显而易见的,因为时间的线性结构和逻辑关联恰好符合语言的要求,亦即逻各斯;相反,空间则对应于眼睛和视觉,它不可避免地将时间的深度转为平面性。在这种转换中,形象被"物化"了。形象成为我们日常生活中的商品,是一种必需品。所谓形象,在杰姆逊看来"就是以复制与现实的关系为中心,以这种距离感为中心"。[1] 这个界定尤其重要,形象的功能是替代另一个不在场的形象,比如神或想象中的人物,或逝去的亲人。在古典文化中,形象与现实之间由于模仿的关系导致了明显的距离感,亦即形象不是现实本身。在后现代文化中,日常生活的审美化,通过大量复制生产的形象已经取代了现实本身,距离感已不复存在。换一种方式表

[1] 弗雷德里克·杰姆逊:《后现代主义与文化理论》,唐小兵译,第192页。

述,那就是在杰姆逊看来,审美进入日常生活,就是形象的大规模复制和生产,就是形象从传统主义和现代主义的"圈层"中进入我们的日常生活,就是我们在一种距离感消失的前提下所导致的"主体的消失"。

在杰姆逊的文化"图绘"中,我们看到了消费社会作为一个巨大的背景,将形象推至文化的前台这样的历史过程。从时间转向空间,从深度转向平面,从整体转向碎片,这一切正好契合了视觉快感的要求。所以说,消费社会乃是视觉文化的温床,它召唤着人们消费这种文化,享受它的愉悦。但问题并未到此结束。既然消费社会不可阻挡,视觉文化亦尤其如此,那么,我们就有必要思考另外一些难题。在视觉文化不断膨胀之后会怎样?阅读是否会重新成为我们主要的文化活动?语言与理性的命运将会如何?这些问题,有待我们进一步探讨。

(原载《福建论坛·人文社会科学版》2001年第2期)

文化工业、公共领域、收视率

解魅电视

记得前几年,国内曾上映过一部法国影片《冒险的代价》,讲的是一家电视台的追杀娱乐节目。一位囚犯被选为追杀目标,历经磨难,最后回到演播室,揭穿了电视节目的骗局。这部电影或许可以视为电视在媒介社会的一个寓言。

1996年,法国著名社会学家布尔迪厄的《关于电视》面世,在法国传媒界和知识界引起轩然大波,各方人士踊跃参与论争,持续数月之久。相当一段时间里该书在畅销书排行榜上独占鳌头,出尽风头。如果对这部影片还记忆犹新的话,读读布尔迪厄的《关于电视》,定会感悟良多。

毫无疑问,人类文化正在经历一个前所未有的全新阶段——电子媒介文化阶段。乐观主义者称,电子媒介把我们带入一个更加民主、更加开放的新时期,悲观主义者却为媒介的霸权和专制深感忧虑,各种折中之说更是五花八门,莫衷一是。于是,人们提出了面对电子媒介,尤其是无处不在的电视影像文化,我们该做些或能做些什么。这是一个难以回避的问题。

早在第二次世界大战前后,法兰克福学派的精英们就开始了这一问题的探索。本雅明对技术带来的新形式和新媒介欢欣鼓舞,他坚信卓别林式的艺术与大众的关系,远比毕加索式的关系更为进步。这个论断隐含了一个信念:通俗文化和新技术与新媒介的结合将是革命性的,它促进了文化的民主化进程。但阿多诺却对此忧心忡忡,他在《启蒙的辩证法》中,对文化工业的危险的描述语出惊人。虽有过激之嫌,却也道出了文化工业的内在逻辑和潜在威胁。[1] 20世纪50年代以来,"多伦多学派"异军突起,从因尼斯到麦克卢汉,都预言了电子媒介给人类社会带来的变革和进步,描绘了一幅带有明显的技术决定论色彩的未来图景。麦克卢汉的两个基本论断:"媒介即讯息"和"媒介是人的延伸",不啻是对媒介的膜拜和礼赞。[2]进入70年代,随着东西方对抗和资本主义的全球扩张,同时也随着媒介对社会生活的广泛渗透,西方知识分子的反思愈加深入,批判理论的立场成为媒介思考的基点。一些激进的知识分子拒绝媒介,特别是拒绝上电视,他们宁愿选择站在媒介之外来批判媒介的策略。

布尔迪厄却提供了另一种策略:利用电视来为电视解魅。这不由使我想起了他在法兰西学院院士就职演说时采用的同样策略,运用任职仪式赋予他的权威,来增加他对任职仪式

[1] 参见马克斯·霍克海姆、特奥多·威·阿尔多诺《启蒙辩证法》,洪佩郁、蔺月峰译,重庆出版社1990年版。
[2] 参见马歇尔·麦克卢汉《理解媒介》,何道宽译,商务印书馆2000年版。

的逻辑和效果所做的分析的权威性,进而探讨"一个学术性的制度机构,它的本质是什么,又是如何运作的"。[1] 他认为,电视正在对艺术、文学、科学、哲学和法律等文化领域造成巨大的威胁,揭露电视的象征(或符号)暴力,使这一切大白于天下,进而唤起人们自由表达自己观点的自觉意识,乃是一个社会学家不可推诿的责任。伟大的戏剧家布莱希特说过,司空见惯的事物人们往往对它们熟视无睹。他创造的"史诗剧"旨在把熟悉的变成陌生的,以引起观众的警醒,此乃"陌生化"(间离效果)。布尔迪厄的方法有异曲同工之妙:

> 这一研究背后的理念,就是要颠覆观察研究者与他研究的世界之间的自然关系,就是要使那些通俗常见的变得不同寻常,使那些不同寻常的变得通俗可见,以便明确清晰地展示上面两种情况中都被认为理所当然的事物,并用实践的方式来证明,有可能充分彻底地将客体以及主体和客体的关系都作为社会学研究的对象,后者我称之为"参与性对象化"。[2]

与阿多诺式的在媒介体制之外来批判媒介的方法相比,布尔迪厄"参与性对象化"的方法似乎带有更大的破坏性,它从

[1] 皮埃尔·布尔迪厄、华康德:《实践与反思》,李猛、李康译,邓正来校,中央编译出版社 1998 年版,第 274—275 页。

[2] 皮埃尔·布尔迪厄、华康德:《实践与反思》,李猛、李康译,邓正来校,第 99 页。

内部揭露了媒介体制鲜为人知或为人所忽略的那一面。那么，布尔迪厄为电视解魅，较之于前人和他同时代的人，有何新颖独到之处呢？

文化工业和公共领域

法兰克福学派是媒介批判的早期形态，阿多诺在其与霍克海姆合写的《启蒙的辩证法》中（1940）尖锐指出，文化工业一方面是资本主义社会中操纵大众意识形态的工具，另一方面又服从于资本主义商品交换逻辑，总而言之，它是为现存资本主义制度服务的。阿多诺的文化工业批判，开创了西方思想界对现代大众文化和传播媒介批判的先河。但在阿多诺那里，文化工业的批判还只限于一种哲学的思辨和推论，尚缺乏严格的经验社会学的分析。从阿多诺到布尔迪厄的电视批判，值得一提的中间一环乃是哈贝马斯的公共领域理论。

哈贝马斯在《公共领域的结构转型：论资产社会的类型》（1962）中指出，从封建专制社会向资本主义社会转变，导致了公共权威和市民社会的出现。公共权威涉及国家，诸如司法体制和暴力手段使用的合法化等；而市民社会则是一个在公共权威保护下的私有经济关系领域。它不仅发展出经济关系，同时也塑造了不断脱离经济活动的人际关系。于是，在公共权威和市民社会的私人领域之间，便出现了一个新的公共领域。一些资产阶级的文人雅士成为这一领域的最初主体，他们以理性论争的方式讨论封建时代禁忌的话题，

并对国家和权威进行争论和批判。在 17 世纪末至 18 世纪初的巴黎和伦敦等大城市里，出现了一些由贵族聚会转化而来的沙龙和咖啡馆，这便是公共领域的雏形。我们或许可以把它视为现代知识分子活动的基本空间。公共领域最初只限于文学艺术问题的讨论，后来逐渐扩大到政治论争。大众传播的出现，诸如小规模的报纸和独立的出版社等，拓展了公共领域。虽然公共领域只限于少数有地位和受过良好教育的知识分子，但哈贝马斯发现它具有重要意义，因为在不同于公共权威和家庭等私人领域的公共领域中，通过理性讨论和争辩可以形成一种公共见解（或舆论），进而构成一种他所说的"公共性"原则。这意味着，个人见解可以通过公民的理性—批判论争而形成舆论，它对所有人开放，并独立于文化支配之外。哈贝马斯注意到，这种公共原则在资本主义社会从未完全实现，因为国家权力的扩张和其他社会组织的发展，尤其是大众传播的商业化和舆论技术的出现，限制了甚至从根本上改变了公共领域的性质和特征。从前一方面来看，曾经作为理性—批判论争私人场所的公共领域，逐渐蜕变为一个文化消费的领域，即当控制商品交换和社会劳动力的市场法则渗入公共领域时，"理性—批判论争也就逐渐被消费所取代，公众交流的网络也就消解为个人接受行为，不过这种接受方式却是整齐划一的"[1]。如此一来，公共领

[1] Jurgen Habermas, *The Structural Transformation of the Public Sphere* (Cambridge: MIT Press, 1989), p. 161.

域原有的批判潜能便被消解了,它被融入了资本主义的现存体制。哈贝马斯发现,报纸的内容由于商业化必然走向非政治化、个人化和煽情,并以此作为促销的手段。这个主题在布尔迪厄的电视解魅中被加强了。从后一个方面来说,大众传播领域中舆论管理技术的发展,强调个人是私人公民而非消费者,但却把这个观念运用于某些利益集团的偏私目的。这样一来,资产阶级公共领域名存实亡,舆论管理新技术被用来赋予公共权威以某种魅力和特权,这和封建宫廷曾有过的特权别无二致。在哈贝马斯看来,公共领域在这样的条件下实际被"重新封建化了","公共性已被转化为管理化的统一原则"。[1] 结果是公众变成为一种被管理的资源,他们被从公共讨论和决策过程中排除出去了,而一些利益集团的政治主张要求则同时又被合法化了。这个主题在布尔迪厄的电视研究中也被强化了。

电视是一种符号暴力

布尔迪厄在这两个方向上进一步追问。他以犀利的分析有力地揭露了电视在资本主义社会中两个基本功能:反民主的符号暴力和受商业逻辑制约的他律性。这便构成了《关于电视》的两个基本主题。

[1] Jurgen Habermas, *The Structural Transformation of the Public Sphere* (Cambridge: MIT Press, 1989), p. 207.

第一个主题是分析和论证电视在当代社会并不是一种民主的工具,而是带有压制民主的强暴性质和工具性质。他从三个方面揭露了电视在当代社会中作为符号暴力的特征。第一,他揭露了电视行业的职业眼光和内部循环所导致的同质化。敏锐的社会学注意力和深刻的哲学思辨力,使得布尔迪厄对电视行业内部一系列看似矛盾的现象做出了深入的分析。比如,电视本该提供信息,展现事物,但它却要么不展现,要么使事物变得微不足道,或与现实毫不相关。究其根源是因为电视人有一种特殊的"眼镜"。他们透过这特殊的"眼镜"去看世界,对某些事物视而不见,对另一些事物则片面夸大,这种选择原则有一个确定的目标:"对轰动的、耸人听闻东西的追求。"[1] 为此,各家电视台争相抢新闻,占头条,制造轰动,以求区别于别的同行和其他电视台。从表面上看,这将导致不同电视机构之间的竞争和新闻业的多样化和多元化。但布尔迪厄却入木三分地揭橥了这种竞争的必然逻辑和后果:

> 为了第一个看到或第一个让人看到某种东西,他们几乎准备采取任何一种手段,但是,为了抢先一步,先别人而行,或采取与别人不同的做法,他们在手段上相互模仿,所以他们最终又在做同一件事,那就是追求

[1] 皮埃尔·布尔迪厄:《关于电视》,许钧译,南京大学出版社2011年版,第20页。

排他性。这在其他地方,在其他场可以产生独特性,但在这里(指电视——引者注)却导致了千篇一律和平庸化。[1]

追求抢先导致了争相仿效,强调排他性的特色则形成了大同小异,最终结果是电视节目和内容的内在同质化。从报纸到电视,从一家电视台到另一家电视台,信息的内部封闭循环流动导致某种整齐划一。这似乎证实了麦克卢汉的一个看法——一种媒介是另一种媒介的讯息。所以,布尔迪厄一语中的:"电视是一种极少有独立自主性的交流工具。"[2] 因为电视外部受制于收视率,内部则有一系列控制手段和程序。各种看得见或看不见的审查自不待言,主持人角色行为的限制,时间分配的限制,谈话内容的限制,演播程序的限制,甚至主持人的不经意,都在行使电视的符号暴力——拒绝自由交流。结论是合乎逻辑的:电视不利于表达思想,它必须在"固有思维"的轨道上运作。由于电视需要一种"快速思维",所以,电视只赋予一部分"快思手"以特权,出现了一批"媒介常客",思想的颠覆性沉沦于老生常谈之中。说到底,电视不过是提供了一种消化过的食品和预先形成的想法。

这样,布尔迪厄也就从电视节目参与者和电视人之间不

[1] 皮埃尔·布尔迪厄:《关于电视》,许钧译,第22页。
[2] 同上,第49页。

可逾越的游戏规则角度,揭露了它的压制自由交流的特征。最后,他指出,在后现代文化中,影像文化的特殊优越地位,造成电视在新闻场中经济实力和符号表达力都占据上风,进而对其他媒介(比如印刷媒介)构成一种暴力和压制,甚至影响到它们的生存。以至于文字记者的主题只有得到电视机制的呼应,才变得更有力,更有影响,于是,文字记者的地位和角色受到了怀疑。

在揭示电视的这种功能特征时,布尔迪厄关注的焦点在于,"符号暴力是一种通过施行者和承受者的合谋和默契而施加的一种暴力,通常双方都意识不到自己是在施行或承受。与其他科学一样,社会学的职能就是揭示被掩盖起来的东西:只有这样,它才能有助于将作用于社会关系,尤其是把传媒关系的符号暴力减少到最低程度"[1]。这里,作者鲜明的文化批判立场昭然若揭。

电视对其他文化的解构

布尔迪厄电视文化批判的第二个主题,涉及电视与商业的关系,或者换一种表述,涉及商业逻辑在文化生产领域中的僭越。它与第一个主题密切相关,是它的进一步展开。布尔迪厄的推论很简单:20世纪50年代,电视关心的是文化品位,追求有文化意义的产品并关心培养公众的文化趣味,

[1] 皮埃尔·布尔迪厄:《关于电视》,许钧译,第16—17页。

到了90年代,电视极尽媚俗之能事来迎合公众,从脱口秀到生活纪实片再到各种赤裸裸的节目,最终不过是满足人们的"偷窥癖"和"暴露癖"。前面提到的法国影片《冒险的代价》即如是。电视何以从文化和交往的传播手段,沦落为一种典型的商业操作行为?布尔迪厄认为,这一切都受制于收视率,而收视率又是追求商业逻辑的必然结果。

> 新闻界是一个场,但却是一个被经济场通过收视率加以控制的场。这一自身难以自主的、牢牢受制于商业化的场,同时又以其结构,对所有其他场施加控制力……通过收视率这一压力,经济向电视施加影响,而通过电视对新闻场的影响,经济又向其他报纸,包括最"纯粹的"报纸,向渐渐地被电视问题所控制的记者施加影响。同样,借助整个新闻场的作用,经济又以自己的影响控制着所有的文化生产场。[1]

布尔迪厄描绘了一幅经济逻辑如何通过收视率来影响电视、新闻场和整个文化生产场的图景。

历史地看,阿多诺早就指出了文化工业的商业逻辑,哈贝马斯也道出了公共领域的商业化趋向,布尔迪厄不但揭示了这个现象,更重要的是,他从社会学角度,以其独特的"场"理论来分析这一现象。"场"的概念是布氏社会学理

[1] 皮埃尔·布尔迪厄:《关于电视》,许钧译,第83页。

论中的一个核心概念，在他看来，社会文化可以区分为不同领域，而不同领域的运作实际上就像物理学意义上的"力场"一样，是由内部和外部的各种力的作用构成的。在他的早期理论中，他更关心权力（或政治场）与其他场的关系，依据场的性质和自律程度，他发现一个与政治权力由近到远的场的序列：法律场、学术场、艺术场、科学场。法律场最容易受到权力的影响，而科学场则距离最远。晚近他关注商业逻辑对各个文化生产场的侵蚀和渗透，在他的表述中，"新闻场与政治场和经济场一样，要比科学场、艺术场甚至司法场更受制于市场的裁决，始终经受着市场的考验"[1]。这就界定了各个文化生产场与商业逻辑之间的距离。他正是在这样一种文化生产场与商业逻辑的相互关系中来思考电视的。

布尔迪厄的一个基本思路是，到了20世纪90年代，电视越来越明显地受到商业逻辑的侵蚀，而商业逻辑对电视的作用是通过收视率实现的。有高收视率就必然会带来丰厚广告利润和商业资助，而追求高收视率则必然导致电视从50年代注重文化品位向90年代的媚俗倾向的转变。在这方面，布尔迪厄指出了一些值得注意的发展趋向。第一，他发现，由于把收视率作为电视的基本目标，电视逐渐开始走向非政治化或中立化。这个现象哈贝马斯也曾指出过，他认为公共领域的商业化必然导致非政治化、个人化和煽情。布尔迪厄

[1] 皮埃尔·布尔迪厄：《关于电视》，许钧译，第111页。

发现，收视率对电视的直接作用是对轰动的、耸人听闻的东西的追求，于是最有收视效果的社会新闻取代了电视的文化品位和政治功能。"社会新闻，这向来是追求轰动效应的传媒最钟爱的东西；血和性，惨剧和罪行总能畅销。"（1996）这一方面导致了电视对现实事件的选择和排斥，另一方面又必然把各种信息依照社会新闻的模式来处理和表现。这一做法的直接后果乃是信息垄断和排斥，因为大多数人通过电视来接收信息，"这样一来，便排斥了公众行使民主权利应该掌握的重要信息"，使受众的政治知识趋向于零。"社会新闻造成的后果就是政治的空白，就是非政治化，将社会生活转化为轶闻趣事和流言蜚语，把公众的注意力集中并吸引到一些没有政治后果的事件上去。"但这只是问题的一方面，布尔迪厄的深刻之处还在于，他不但指出了电视的非政治化倾向，同时也尖锐地剖析了它的另一面：强有力的煽动性和情绪效果。由于电视所拥有的影像手段远非其他媒介所能比拟，所以，电视可以制造现实，控制受众对事件的理解，并达到特定的目标。电视的这种功能一是体现在对受众的煽情动员作用上，因为电视可以轻而易举地把社会新闻和日常琐事转化为某种政治和伦理意义，进而激发起公众的负面感情，如种族歧视、排外主义、对异邦异族的恐惧和仇恨等。更重要的是，布尔迪厄注意到，通过哈贝马斯所说的"舆论管理技术"，电视可以反转过来影响政治家及其决策行为，以及司法程序等。一方面，电视把一切事件都非政治化；另一方面，它又可以把非政治事件政治化。这种双重功能使得

电视成为民主社会一个危险的符号暴力。于是，布尔迪厄提出了一个极其尖锐的问题："谁是话语的主体？"换言之，电视到底代表谁的声音？布尔迪厄提出了一种可能：电视人揭露了某些社会不公正，同时又在为自己捞取象征资本和名望。正像一些后现代预言家所描述的那样，在商品逻辑严重侵蚀条件下，文化生产出现了一系列的"内爆"（鲍德里亚语），新闻和娱乐之间的界限消失了，以至于在西方出现了一个新的概念"infortainment"，明眼人一望而知，这个词是information（信息）和entertainment（娱乐）的合成，它预示了电视在收视率诱导下的发展趋向：娱讯。

商业逻辑所制约的收视率的另一个严重"内爆"，是传媒的经济力量渗透到纯粹的科学领域和艺术领域，进而造成传媒与学人或艺术家"合作"（合谋）来危及科学和艺术的自律性。在布尔迪厄看来，科学场是最远离权力和商业逻辑的，艺术场次之。但在电视无所不及的新的历史条件下，科学知识和艺术创作也受到了商业逻辑的严重侵扰和蚕食。布尔迪厄指出了几个值得注意的现象：第一，电视开始扮演真理裁判者角色。由于电视似乎代表了公众的评价和舆论的认可，因此，电视频频侵入科学场和艺术场，并不断地以挑选"十大知识分子"之类的活动来臧否科学理论和艺术品。这严重地干扰了科学场和艺术场的固有的内在游戏规则，并欺骗了大多数外行，好像电视邀请某个学者或艺术家，就代表了对他的某种形式的承认。回到布尔迪厄的一贯思想上来看，电视所扮演的角色恰恰就是他在别处强调的一种"命名

权",通过广泛命名来获得好处,排斥异己,取得自身的合法化。[1] 第二,由于电视扮演的特殊角色,导致科学场和艺术场内的混乱。于是,一些人误以为成功与否取决于传媒的承认和好评,取决于在传媒上所获得的知名度,而不是科学界和艺术界内部同行的评价。这就必然使得一些专家学者向媒体投降和献媚,热衷于在科学场和艺术场之外去寻找认可和象征资本。第三,布尔迪厄揭露了媒体内外一种隐秘的合作,亦即"互搭梯子"的把戏。电视通过其传播范围,以畅销书排行榜一类手法来暗中实施商业化的策略,结果使得作者和记者互惠互利,并排斥了另一些与电视"促销"无缘或抵抗这一商业逻辑侵蚀的科学和文艺作品的传播。

布尔迪厄这里所涉及的一个更为深刻的问题,乃是文化生产的自律与他律的关系问题,他表述为"纯粹"与"商业化",或"先锋"与"通俗"之间的对立和矛盾。这个问题在阿多诺那里似乎不成为问题,因为两者彼此间离;在哈贝马斯那里,则呈现为后者对前者的侵蚀。布尔迪厄的深刻之处在于,他一方面指出,两者的矛盾在所有场中都存在,但另一方面,他又强调,在电视这样的公共领域中这个矛盾尤其突出。由于新闻场比科学场、艺术场、法律场甚至政治场更容易受到商业逻辑的影响,所以,这个矛盾最终以消解"先锋",复归收视率所要求的"商业化通俗"为结局。这不

[1] 皮埃尔·布尔迪厄:《文化资本与社会炼金术——布尔迪厄访谈录》,包亚明译,上海人民出版社1996年版,第91页。

但鲜明地提出了电视作为一种商业的或外部的逻辑对科学场和艺术场的严重干扰,而且还触及在媒介时代科学和艺术如何保持自律或自身的合法化问题。布尔迪厄提出的一个严峻问题是:科学理论和艺术价值能以公决的形式来裁判吗?他的回答是否定的。于是,他选择了一种"必须建筑一种象牙塔"的策略。根据他的一贯思想,带有自主性的文化生产者,往往只限于"有限生产场",这里,生产者和消费者是同一群人;相反,投身于"大规模生产场"的生产者,常常以丧失其场的自律性为代价去迎合公众,这里,生产者和消费者是不同群体。因此,在电视强大的压力(以及它内在的商业逻辑侵蚀)面前,科学知识和艺术创造如何保持自身的合法化,不但涉及与传媒的关系,而且涉及自身的存在和发展。也许正是由于布尔迪厄所选择的"象牙塔策略",他常受到传媒界甚至学术界一些人的攻击,把他"命名"为"精英主义者"。在这样特定的历史条件下,坚持精英立场显然带有颠覆和抵抗的意义,这一点我们在阿多诺那里早已领略了。它的必要性毋庸置疑!

电视已从民主的工具沦为商业的工具和符号的暴力,这个严峻事实着实让人丧气。面对此种情境,持有批判立场的知识分子应该做些什么呢?在这里我们看到,布尔迪厄超越了阿多诺和哈贝马斯。他一方面强调科学场和艺术场的自身合法化,坚持"象牙塔"策略。但并不像阿多诺那样退守"象牙塔",作为一个社会学家,他更关注在电视上揭露电视的符号暴力,遏制它的非民主性。他大声疾呼:"人们能够

并且应该以民主的名义与收视率做斗争。……应该给人们评判、选择的自由!"[1]

(原载《新闻与传播研究》1998年第12期)

[1] 皮埃尔·布尔迪厄:《关于电视》,许钧译,第100页。

二 空间转向

都市空间实践的美学与心理学反思

作为一个问题的雾霾城市

2015年冬季的一天,笔者从北京乘高铁回南京。在北京已经深受雾霾的困扰多日,期盼着长驱1000公里回到南京,摆脱雾霾的重重包围。然而,令我印象深刻的是,1000公里由北向南狂奔,一路雾霾仍是形影不离。到了济南,雾霾比北京有过之而无不及;越过徐州,仍是在浓密的雾霾里穿行;抵达南京,雾霾似乎有所减弱但仍在云里雾里。这趟旅行使我深感震惊,由北到南的中国大多数经济发达地区几乎都笼罩在阴沉浑浊的雾霾之中,其范围之大,空气质量之差,在中国历史上前所未有。虽说这次旅行体验看起来有点偶然,但它给人的震惊体验使我深感中国诸多大城市的空间生产已进入一个新的形态,雾霾下的生存已成为当下中国城市生活的日常体验。雾霾彻底改变了我们的城市形象、空间经验和生活方式。

中国改革开放40余年的飞速发展,使其一跃而成为世界第二大经济体,工业化、城镇化相互促进,农村人口向城市迁移,城市版图急剧扩大,人均收入大幅提升,住房状况

得到很大改善。在这个急速城镇化的进程中，环境恶化的问题却越来越凸显。2013年5月起，国家空气质量监测网络将由原来的113个重点城市扩大至338个地级以上的城市，全国共设1 436个空气质量监测站点，监测6种主要污染物，其中包括PM2.5。以京津冀地区为例，该地区包括北京、天津、石家庄、邢台等13个大中城市，区域面积18.34万平方公里，人口约8 500万。该地区是中国的心脏区域，位于环渤海经济带，拥有能源、冶金、装备制造和电子等产业，是中国经济最发达区域之一。根据近些年空气质量数据的统计，石家庄的年空气优良率最低，仅为52%，全年约一半时间为污染天气；其次是北京，优良率为69%。[1]这些数据清楚地表明，中国正面临着严峻的环境问题。

本节并不打算讨论作为环境问题的雾霾，而是聚焦于作为一个社会-文化问题的雾霾，把雾霾城市的空间作为分析对象，着力考察雾霾城市的空间生产所出现的新问题和新情况。把雾霾城市的空间化视为空间生产的新形式，它生产出一种对风险空间的体验，深刻改变了人们的认知、情感和行为。

雾霾是人为造成的空气污染的环境问题，人对环境感知、认知和体验首先依赖于特定的空间经验。根据列斐伏尔

[1] 参见马晓倩、刘征、赵旭阳等《京津冀雾霾时空分布特征及其相关性研究》，《地域研究与开发》第35卷第2期。

的看法，人所生存于其中的空间，实际上就是一种空间化，[1] 而空间化包含物质的、精神的和社会的三个相互关联的层面。他写道：

> 问题是在被分割的诸多领域之间发现或发展出一种统一的理论。……存在哪些领域呢？首先是物质的、自然的世界，其次是精神的领域（它是由逻辑的和形式的抽象构成的），最后是社会的领域。换言之，这种探索关心的是逻辑—认识论的空间——社会实践的空间——各种感性现象深蕴其间，想象、筹划、投射、象征、乌托邦等。[2]

从列斐伏尔的概念出发，结合本题讨论的要求，把雾霾城市的空间化进一步区分为三个层面：物质的、经验的和社会的。物质的空间化是指由于雾霾所导致的城市空间的物质性构成及其变化；经验的空间化则稍许有别于列斐伏尔所说的抽象形式，特指主体对物质空间化的感知和经验，如果说物质的空间化是一种空间生产的话，那么，主体经验也是一种特殊的空间生产。对于雾霾状态下的城市空间问题的探究，有必要发展出一些独特的方法和视角来予以讨论。换言之，

[1] Rob Shields. , *Lefebvre, love and struggle* (London: Routledge, 1999), p. 155.
[2] Henri Lefebvre, 'La production de l'espace.' *L'Homme et la société*. 31-32(1974), 19.

在这个特定的城市空间中,空间生产会出现一些什么特别的现象,这些现象背后又包含了何种社会文化意义。列斐伏尔的空间实践三元概念(表征的空间、空间的表征和空间实践)对我们有所启发。

在列斐伏尔看来,空间是一个社会关系的生产场所,在其中主体与其空间对象相互作用的,再生产出复杂的社会关系。而这一相互作用的过程他称之为"空间实践"(spatial practice),有时又和"社会实践"概念并用。列斐伏尔明确指出,"空间实践包含了每种社会构成的生产和再生产,以及特定的位置和一系列空间的特征"。[1] 那么,空间实践又是如何展开的呢?他发现,空间实践实际上是广泛地分布在所有的空间领域,以及社会实践的各种元素和契机之中。[2] 遗憾的是,空间实践如何展开,其中各种元素又是如何相互作用,列斐伏尔并没有具体的说明。笔者以为,用空间实践的概念来解析雾霾城市中的空间生产的特殊的文化问题具有一定的启发性,基于列斐伏尔的一些基本界说,可发展出一个雾霾城市中主体空间实践的新的三元概念(tirad)。它涉及三个雾霾城市空间中人们社会实践的认知、行为和表达。具体说来,这个新的三元概念是风险体验、应激行为和抵抗话语。

这三个概念并非各自为政互不相关,准确地说,它们是

[1] Henri Lefebvre, *The Production of Space* (Oxford: Blackwell, 1991), 33.
[2] Ibid., 8.

一个动态的系统结构,是从经验认知到行为模式再到符号表达的一个完整过程。雾霾城市是一个非常独特的空间形态,充溢其中的雾霾阻碍了一切视觉,因而产生了一种让人内心恐慌的经验。这就必然导致相应的行为模式的出现,而这些行为模式显然有别于非雾霾空间的人们的行为,这就是特定情境所导致的特定的应激行为反应。从心理学上说,所谓的应激行为乃是糟糕的环境或经验所产生的自卫反应,闭隔和逃离成为人们行为的两个明显取向。假如我们把应激行为视为人与环境之间的某种互动关系,那么,从经验到行为就不可避免地延伸到雾霾城市中居民或旅游者的话语实践。与应激行为相仿,人们的话语实践就是选择特定的象征符号,来表达雾霾环境中个体或群体的特殊情感,表达他们的愤懑、焦虑和愿景。这就构成了空间实践三元概念的最后一个——抵抗话语。如果说应激行为是在主体身上出现的外部动作的话,那么,抵抗话语则是呈现在主体身上的话语表意实践,是一种言语行为或符号操演。所以说这样的话语带有抵抗性,那是因为民众在特定的社会文化境况中,不得不采取某种话语策略来表达某种异议和质疑,它具有巴特勒所说的"对抗言说"(counter-speech)的意味。[1]

至此,我们有理由认为,雾霾城市是一种特殊的空间化形式,它产生了特殊的空间实践,其特殊性就呈现为风险体验、应激行为和抵抗话语三个相互关联的层面。以下将围绕

[1] Judith Butler, *Excitable Speech* (New York: Routledge, 1997), p. 15.

这三个层面具体讨论雾霾城市中人们空间实践的复杂性。

雾霾城市空间的视觉化逻辑

城市的雾霾空间首先生产出来的就是人们对其空间认知的特殊经验。列斐伏尔在讨论城市空间生产中,十分注重空间的视觉化,并强调空间化与视觉化之间的复杂关系。他写道:"这类空间一个更重要的层面是其不断凸显的视觉特性。它们在人心中被塑造出可见形态:人的可见性,物的可见性,空间的可见性,以及包含在其内的任何东西。"[1]他还特别讨论了空间的视觉化的提喻和隐喻问题,并强调:"也许可以这样说,这样的空间以视觉化的逻辑为前提,它隐含了这样的视觉化逻辑。无论何时,这个逻辑都制约着某种运作顺序,所以无论自觉或不自觉,都必然会触及某种策略。因此,假如说存在着一个'视觉化的逻辑'的话,那么,我们就需要理解它是如何构成的和如何应用的。"[2]

列斐伏尔以文艺复兴时期托斯卡纳地区的空间生产为例,分析了当时空间生产的视觉逻辑——透视法——的影响,尤其是对艺术家、建筑师和理论家理解空间具有方法论的意义。他提醒我们,灭点线条、灭点以及平行线交汇的视角技巧,既是当时关于空间表征的思想发展的决定性因素,

[1] Henri Lefebvre, *The Production of Space* (Oxford: Blackwell, 1991), pp. 75–76.
[2] Ibid., 98.

也是当时空间表征的视觉性发展的决定性因素。[1] 他还以现代建筑为例,指出摩天大楼作为一个现代空间的表征,其高度和垂直线具有某种阳物崇拜的特性,给人的印象是传递出对观者的权威性,是某种潜在的强制权力的空间表征。[2] 这些个案分析对于我们讨论雾霾城市的空间实践具有一定的启发性。

我们知道,视觉在人类经验世界认知事物中具有最为重要的功能。黑格尔曾经指出,只有视觉和听觉是认识性的感官,而其他感官则不具有认知性。海德格尔强调,当代世界是一个"图像时代",其特征是"世界被把握为图像"。[3] 将视觉经验与空间实践结合起来是我们讨论雾霾城市的空间问题的一个独特视角。视觉本身从不是一个自然现象,而是蕴含了复杂的社会属性,这就是所谓的视觉性。[4] 这两方面的建构存在着某种辩证的关系,就像一枚硬币的两面。空间的视觉建构和视觉的空间建构都是在特定的社会空间中展开的,因此它们最终也就是特定社会中的社会关系的再生产。

所谓雾霾,根据中国现有的科学研究,是指由于固态和液态颗粒物(尤其是PM2.5)的集聚,因而导致空气水平

[1] Henri Lefebvre, *The Production of Space* (Oxford: Blackwell, 1991), p. 41.
[2] Ibid., 98.
[3] 参见海德格尔《世界图像时代》,载孙周兴选编《海德格尔选集》,第899页。
[4] Hal Foster, ed., *Vision and Visuality* (Seattle: Bay Press, 1988), p. ix.

能见度低于10千米的大气现象。[1] 依据这个定义,雾霾的一个直观体验就是能见度很低,正常的空间视觉感知的受阻,或者说,就是城市的空间透明性和可见性的消失。比如,据统计数据,2011年10月8日到12月7日之间,北京城区40%以上的时间大气能见度不足5千米。2016年12月20日,据中国天气网报道,北京局部地区能见度不足50米,首都国际机场能见度300米,当天取消航班169架次,多条高速公路被封闭。[2]

其实,雾霾现象在日常生活中早就存在,比如大雾天气就是如此。所不同的是,大雾天气只是暂时性的,多发于清晨或上午,太阳出来之后便逐渐散去。雾霾则完全不同,在驱赶雾霾的天气条件(如寒流或雨水)出现之前,它长时间地存在,通常是持续一周到十天左右,或更长时间。换言之,雾霾已成为一种恒常性的气象状况。这就从根本上改变了城市居民和旅游者对城市空间原来的体验和认知,造成了一种全新的雾霾城市空间的视觉体验。

能见度的消失造成的空间认知后果就是城市视觉形态的变异。试想一下,在能见度不足50米的条件下,正常条件下可见的诸多城市景观便从眼前消失了。故宫也好,长城

[1] 于兴娜、李新妹、登增然等:《北京雾霾天气期间气溶胶光学特性》,《环境科学》2012年第33卷第4期。赵秀娟、蒲维维、孟伟等:《北京地区秋季雾霾天PM2.5污染与气溶胶光学特征分析》,《环境科学》2013年第34卷第2期。

[2] 中国天气网:《北京能见度不足50米,169次航班取消,六环封闭》,http://news.ifeng.com/a/20161220/50444083_0.shtml.

也好,中央电视台新楼也好,或鸟巢体育场也好,在浓密的雾霾包围下,是一幅全然不同的视觉效果,由此造成了一种独特的视觉经验。

有研究指出,人所居住的都市环境有三个方面值得关注:其一是城市的物理状况(尤其是噪声和空气污染),其二是城市社会状况(如人口密度),其三是过度刺激(有大量各式各样的刺激)。对城市居民来说,视觉和听觉刺激的激增已是一个持续的信息负担,它们导致越来越多的身心疲劳。[1] 雾霾的侵袭彻底改变城市(比如北京)的空间视觉形态,它造成的后果与其说是视觉疲劳,不如说是视觉匮乏,因为许多景观都在雾霾遮挡下从眼皮底下消失了。于是,日常经验和记忆中熟悉的城市在雾霾天变得陌生而异样了。这就导致了雾霾城市所特有的空间的视觉建构,由此形成的特殊的雾霾视觉经验。雾霾空间的视觉经验在改变城市居民和游客的城市印象的同时,也引发了对未来环境发展趋势的忧虑,对自我生存的危机感。

雾霾城市空间形态的首要特征就是透明性和距离感的消失。原本透明清澈的城市空间构成,却变成一个被注入了浑浊气体的巨大容器,一切都变得模糊起来。城市标志性的建筑或街道看不见了,远处的地平线隐而不现,原本作为城市视觉形象记忆标志的城际线也被遮蔽了。雾霾空间极大地

[1] Gabriel Moser, "Cities," in Susan D. Clayton, ed., *The Oxford Handbook of Environmental and Conservation Psychology* (Oxford: Oxford University Press, 2012), p. 205.

改变了人们的视觉感知,阻断了视线,于是形成了以下独特的视觉经验。其一,距离感消失。一般说来,人对现实世界的把握有赖于距离,距离作为物体之间结构关系的测度,是确立物体相互关系的重要指标。雾霾导致能见度消失,使得视线不再能远视而只能近观。依赖距离来判定城市方位的视觉经验也就变得无效了。对于一个长期生活在特定城市的居民来说,他尚可运用自己的日常经验和记忆来弥补距离消失时产生的方位疑惑;而对初来乍到的游客来说,在雾霾天气中造访目的地城市,则完全失去了对城市的方位感,无法确立其对城市空间的整体视觉把握,也使其城市空间的记忆几近于无。其二,城市从立体的构成转向平面性构成。用艺术史上关于透视的理论解释雾霾现象也许是可行的。所谓透视,是在二维平面上制造三维深度幻觉的表现方法。但透视在很大程度依赖于人的日常视觉经验,长宽高的比例关系是日常经验中重要的视觉经验,所以人对现实物的把握依赖于透视经验,比如物体或人形总是近大远小,近景清晰而远景模糊等。从这个角度说,透视不仅是在二维平面上营造三维深度的魔幻术,也是人对日常生活世界视觉把握的基本机能。问题是当雾霾袭来,一切都在烟雾朦胧中而被遮蔽时,当只能近观眼前而无法远视时,透视便从雾霾的视觉经验中消失了。这种情况颇有些像西方艺术史的范式转变,文艺复兴时期的艺术家发现了透视法,因此改变了西方绘画的发展方向,使得二维平面的画面惟妙惟肖地再现了现实世界的空间深度感。到了19世纪的印象主义,尤其是马奈,绘画便

日益转向平面性，回到了二维平面的空间构成，这种平面性特征在美国抽象表现主义绘画中尤其明显，于是深度透视便从绘画中销声匿迹了。[1]雾霾对城市空间的重构与这一转变颇为相像，雾霾使得城市的视觉感知从立体的三维深度，转变为距离大为缩短的平面感。换言之，雾霾造成了人的视线受阻，因而使得城市的深度视觉被大大压缩为一个近距离的平面。视线受阻和压缩改变了人们对城市空间的正确感知，由此产生了一种独特的视觉经验。特定方位或街区在浓密的雾霾天里只是在地图上的标志，不再是当前视觉认知的参照物。其三，雾霾导致边界的消失。距离和透视从远近的空间关系方面揭示了空间视觉认知的特征，距离和透视的消失实际上还与另一重要视觉现象——边界消失——密切相关。边界的意思是指标识一个区域界线的标志。边界在人的空间视觉中具有相当重要的功能，它界划了主体所在的位置和移动的距离，标出了大小不同区域或街区的空间关系。当雾霾充斥在城市空间时，这些可以从视觉上把握的空间区域性的边界也就随之模糊甚至消失了，人们判定区域之间边界的视觉能力也就随之丧失了。雾霾在摧毁了一切物像的轮廓和形体视像确实性的同时，也摧毁了各种区域或街区的分界，使得空间区划的那些边界模糊不清。

林奇曾经指出，人们对一个城市意象的辨识有赖于五个

[1] See Clement Greenberg, "Modernist painting," in John O'Brian, ed., *The Collected Essays and Criticism: Modernism and Vengeance 1957 – 1969* (Chicago: University of Chicago Press, 1960).

要素，那就是道路、边界、区域、节点和标志物。[1] 当雾霾严重到足以淹没这些城市形象的辨识物时，城市便失去了确定的视觉印象建构功能。或者说，雾霾中的城市不再是原先常态城市，而是呈现出一个陌生的视觉形态。这对一个城市，尤其是像北京这样具有悠久历史和崇高形象的城市来说是有危害的。雾霾城市低能见度所导致的独特视觉经验，既改变了城市原先的视觉形象，也改变了人们对城市空间的认知。一切关于特定城市文化记忆和文学修辞的美好表述，在这种亲历的视觉经验面前荡然无存，这就从根本上改变了人们对一个城市的看法，使得该城市原有形象被颠覆。

雾霾不但模糊了视觉参照物，而且也模糊了时间分界。在白天与夜晚具有明确区分的常态条件下，城市往往呈现出昼与夜两种不同的形态。有的城市白天和夜晚会有完全不同的面貌，呈现出不同的风格。当雾霾来袭时，尤其是严重雾霾状况下，正常的日照被遮蔽了，天空昏暗，道路和街区影影绰绰，以至于即使在白天也不得不打开灯光照明系统。所以，雾霾成了一个既不是白天也不是夜晚的区域，它模糊了昼与夜的时间节奏，致使人们的视觉印象与其生物钟时间感之间产生了某种抵牾。这也许是雾霾空间特有形态的时间化，其功能是混淆昼与夜时间节奏与视觉认知。

由此可见，雾霾所导致的低能见度，其空间视觉建构了

[1] Kevin Lynch, *The Image of the City*, (Cambridge: MIT Press, 1960), pp. 46–47.

一种别样的视觉形态，蕴含了种种危机，使得人们难免产生认知冲突和情感焦虑。

雾霾城市的应激行为模式

依据前面提出的雾霾城市空间实践的三元概念，我们进入第二个概念——应激行为——的讨论。从经验认知到行为建构，这是主体空间实践的必然逻辑，所以一定的认知必然催生一定的行为。

像京津冀这样雾霾频发的地区，空间的天气变化导致了许多值得关注的社会问题，其中雾霾城市中人们的行为取向的变化值得考量。雾霾城市的空间视觉建构，在视觉后面蕴含了一系列的复杂后果，进而催生了一系列新的行为取向和模式。这就是所谓的"视觉的空间建构"的含义之一。

雾霾作为一种空气污染直接征兆的危机空间，会直接导致人的健康问题，不少研究揭示 PM2.5 对人健康的影响。有研究发现，PM2.5 浓度每增加 10 μg/m³，人群急性死亡率、呼吸系统疾病和心血管疾病死亡率分别增加 0.40％、1.43％和 0.53％。[1] 据北京大学公共卫生学院研究报告《PM2.5 的健康危害和经济损失评估研究》估算，在 2010 年北京因 PM2.5 造成的死亡人数为 2 349 人，占当年总死亡人

[1] 谢鹏、刘晓云等：《我国人群大气颗粒物污染暴露—反应关系的研究》，《中国环境科学》2009 年第 10 期。

数的1.9%,经济损失近18.6亿元人民币;上海市因PM2.5造成的死亡人数为2 980人,占当年总死亡人数的1.6%,经济损失近23.7亿元人民币。[1] 雾霾虽遮蔽了人们的视线,但也把更大的危险呈现出来,所以说,雾霾空间的视觉建构也在改变人们的行为方式。

在北京,城市居民对雾霾的关注度很高。据一项问卷调查统计,北京人对雾霾现象的感知度较高,96%的受访者明显感到雾霾造成空间能见度的下降,85%的受访者觉得严重雾霾天空气有异味,96%的受访者同意或完全同意北京的雾霾问题非常严重,其中完全同意的比例高达77.32%。[2] 在城市居民对雾霾感知度如此之高的情况下,他们的视觉认知会对行为取向发生何种影响呢?一个可以观察到的变化就是,雾霾城市中的居民越来越多采取各式各样的"闭隔"措施,将自己封闭隔离在暂时与雾霾空气隔绝的室内环境中,或是暂时逃离雾霾严重的城市。

现代生活的一大特征是按时间表进行。居住在大都市里的工作年龄的居民,时间大致可以区分为上班工作时间、家庭休闲时间和社交时间三部分。但这三个时间的衔接递转需要相应的交通时间,比如上班或是接送孩子或是走亲访友等。因此,一定的户外活动时间是必须的。在雾霾严重的情

[1] 潘小川、李国星、高婷:《危险的呼吸:PM2.5的健康危害和经济损失评估研究》,中国环境科学出版社2012年版,第29页。
[2] 彭建、张松、罗诗呷、杨璐:《北京居民对雾霾的感知及其旅游意愿和行为倾向研究》,《世界地理研究》2016年第25卷第6期。

况下，人们行为的一个显著取向就是尽量减少户外活动的时间，尽可能在室内而不是室外，以减少直接暴露在雾霾环境下的时间和次数，进而降低呼吸雾霾污浊空气的可能性。

减少室外活动的行为取向的动因来自两个方面，首先是政府发布的应急响应措施。地方政府在雾霾严重的橙色或红色警报时期，采取一系列措施减少正常的活动、限制交通等。比如2016年12月19—21日，处于严重雾霾红色警报时，北京市教育部门发布应急响应措施，规定小学、幼儿园、少年宫及校外教育机构停课，中学（含初中、高中、中等职业学校）实施弹性停课。北京市交通委表示，北京市空气重污染红色预警期间，符合标准机动车实行单双号限行。[1] 政府适时发布通告是非常必要的，这是政府对社会和公民负责的表现。应急措施的发布以广而告之的方式劝说人们尽量待在室内，同时强行规定中小学停课等，这就大量减少了人们的户外活动，强化了他们对雾霾极端天气的警觉和自我保护。

针对雾霾严重袭来的境况，除了这些见诸报端的官方政令和应急响应措施之外，大量的是更为普遍的个人闭隔行为，减少自己的公共与外出活动，紧闭门窗，待在办公场所室内，或是家中屋内。作为一种个人对危机环境的应激反应，减少外出的时间和次数，必然造成某种程度的空间封闭

[1]《北京拉响雾霾红色预警》，http://news.sina.com.cn/c/2016-12-17/doc-ifxytkcf7897975.shtml。

隔离的倾向。尽管室内并不是一个全然摆脱雾霾的理想场所,但较之于直接暴露在室外呼吸浑浊的雾霾空气,待在室内乃是一个没有选择的选择。于是,各种有关雾霾PM2.5测试的仪器和空气净化设备流行起来,成为家庭应付雾霾的必备设施。由于城市居民对雾霾造成的人体健康的担忧,公共外出活动的减少和隔闭倾向的增强,城市的功能也发生了变化。列斐伏尔曾经指出,城市最基本的功能有三:其一是提供各种感知的信息功能,其二是建筑物、纪念性建筑或城市基础设施所构成社会和文化整体的象征符号功能;其三是为公众提供各种活动和游戏的娱乐功能。[1]城市本身作为信息提供源头的功能由于雾霾影响发生了变化,公共交往和信息交流转向了室内的网络交流;象征符号功能则由于能见度低而彻底改变了,以往常态下的城市形象隐匿不现了;娱乐性则由于雾霾,明显减少了室外活动而转向室内,许多大型的公共娱乐活动不是取消便是延期。

 雾霾造成了人的行为方式趋于闭隔是显而易见,但减少户外活动待在室内,也会导致一系列复杂的其他问题。从地方政府政令式的限制户外活动,到个人内化的自我闭隔,降低正常的社交和公共活动的同时,却有可能导致一些新的心理障碍或情绪问题,尤其是长期封闭在室内,会导致轻度的抑郁症。这些复杂的情绪障碍又有可能导致工作单位和家庭内部的矛盾冲突的增加,使人失去行为和心理的平衡。

[1] Henri Lefebvre, *Du rural à l'urbain*. (Paris: Anthropos, 1970).

与自我闭隔的行为取向相平行的是另一行为取向——离开雾霾严重的城市，这又加剧了人口的流动，导致人们从重雾霾区向轻雾霾区或无雾霾区的人口流动。这种流动又分为两种方式，一种是在雾霾来袭时短期离开去旅行，呼吸其他地方的新鲜空气，享受阳光、沙滩和美景，老百姓戏称这种逃离是"避霾游"或"洗肺游"。但遗憾的是，这种短暂的旅游只是一种权宜之计，等到雾霾过去空气转好之后仍返回自己居住的城市。另一种更为激进的行为就是搬离重雾霾包围的城市，去另一些轻雾霾或没有雾霾的城市生活，这是一劳永逸地摆脱雾霾侵害的有效策略。然而，不管是"洗肺游"，还是举家搬迁，都需要相应的物质条件和经济基础。因此，逃离雾霾城市遂变成带有一个社会分层性的行为取向。只有那些中产阶级及其以上阶层的人士才有可能选择逃离雾霾城市，而对生活在社会底层民众来说，这种流动几乎是不可能的。

雾霾城市空间的抵抗话语

雾霾城市空间实践三元概念的最后一个范畴，是所谓的抵抗话语。随着雾霾情况在中国的发展演变，抵抗话语也不断变化，呈现出种种复杂的形态。虽说有关雾霾空间的话语林林总总，但大都有一个明确的指向，那就是某种异议性的表达。在中国目前的媒介管控机制中，这种抵抗性的话语往往是以幽默诙谐的修辞手法来呈现的。笔者把这一特色的话

语概括为雾霾空间实践中的民间诙谐文化。正是透过这一诙谐文化，我们可以进一步把握到生活在雾霾城市中的个体和群体的情感和心态，把握到来自底层的生存焦虑和幽默智慧。

林奇在讨论城市意象时指出，城市意象的分析有三个要素，特征、结构和意义。特征指的是差别性，结构指的是观察者与观察目标之间的空间关系，而意义则是指另一种形态的关系，它更为复杂多变。[1] 列斐伏尔在分析城市空间时提出了一个三重辩证关系，其中之一是所谓表征的空间（representational spaces），按照他的说法，表征的空间成为复杂的象征符号表达，与社会生活隐秘的一面密切相关，与艺术关系密切相关。[2] 如果我们把林奇和列斐伏尔的看法结合起来，那么，城市意象的意义不但呈现在物质性的城市景观中，更呈现为生活于其中的人们运用各种象征符号的表意实践之中。在城市空间的研究中，这种象征符号的表达与各种物质性的空间实践同样重要，这是理解城市空间生产的一个不可或缺的层面。

雾霾作为中国当代城市环境的严峻问题，不但重构了城市的空间实践，形成了一种特殊的空间视觉形态和相应的行为方式，而且还催生了一种特殊的空间文化——"民间雾霾

[1] Kevin Lynch, *The Image of the City*, (Cambridge: MIT Press, 1960), pp. 8 - 9.
[2] Henri Lefebvre, *The Production of Space* (Oxford: Blackwell, 1991), p. 33.

诙谐文化"。这种文化以喜剧性为其风格特征，深刻地反映了民间社会的底层民众心态，同时也是民众对环境风险的焦虑的某种心理防御功能的体现。民间雾霾诙谐文化具有巴赫金所说的狂欢化特质，是官方主流文化之外的另一种文化。[1]按照巴赫金的看法，这种文化并不是一种表演性或观赏性的，它就是生活本身，是底层民众自己真实生活本身。"民间雾霾诙谐文化"不同于官方媒体关于雾霾的议题和处理方式，它以幽默诙谐的方式直指雾霾的危害，并以睿智而反讽的修辞来排遣心中的不安和焦虑，所以具有某种心理自我治疗的功能。作为一种亚文化，它一方面反映了生活在雾霾极端环境中的社会底层民众的对环境恶化的忧虑，另一方面又反映了他们以一种积极的方式排遣的愤懑和不安，以期获得危机情境中的心理平衡。

我们先来分析一下作为雾霾极端环境的象征物的口罩文化。对普通百姓来说，抵御雾霾最简单的方法就是外出时戴口罩，所以口罩成为雾霾天人们生活的必备之物。有报道显示，仅2013年1月11—12日两天，中国大型网络购物平台淘宝和天猫，全国就有2.3万笔口罩订单，合计近50万只口罩。

由于口罩的普及，它作为一个象征物的表现远超出了实用性的范围，大凡生存于雾霾城市空间里的人或动物，生命

[1] Mihail Bakhtin, "Folk Humor and Carnival Laughter," in Pam Morris, ed., *The Bakhtin Reader* (London: Arnold, 1994), p. 198.

体或非生命体,都可以用戴口罩来发泄对环境恶化的不满。王府井大街上表现市井生活的雕像,戴上了严实的口罩。青年人在公共场合拍摄婚纱照,更夸张地戴上了防毒面具。一对新人与其说沉浸在新婚的喜悦之中,不如说深陷于雾霾的忧患之中,这种忧患不但是对自己这一代人的不安,而且包括对下一代健康的忧虑。更有趣的视觉影像是有人遛狗不但自己戴口罩,而且给狗狗也戴上了口罩,这个"行为艺术"表达了对雾霾环境中的动物命运的关切。雾霾是人为造成的,但雾霾不只对人的健康造成危害,而且对其他物种有影响。如果说人可以自觉地防止雾霾的侵害,那么动物该如何面对?雾霾是否也剥夺了动物的生存权?雾霾对人的影响已有很多研究,其相关性毋庸置疑,但雾霾所造成的环境恶化对动物有何危害却无人知晓。也许给狗狗戴上口罩的主人只是出于对自家狗狗的爱怜,但解读这样的图片无疑提出了更多复杂的问题。由此可见,口罩作为一个雾霾期特殊的文化象征物,蕴含了极为复杂的政治的、社会的和文化的意义,促使人们重新思考人与环境问题。雾霾阻断了人们的视线,但人们却不得不以口罩来阻断与雾霾空气的接触。

结语

雾霾是中国当下城市空间生产所面临的严峻挑战。雾霾作为一种人为的环境恶化现象,在相当程度上重构了城市的空间形态,催生了一种新的视觉建构,它不但在视觉领域里

重构了人们的城市空间经验，也在城市空间领域中重构人们的视觉经验。根据统计数据，在雾霾频发的京津冀地区，雾霾天已经接近三分之一或更多，秋冬季大多处在雾霾的极端气象条件下，这就使得雾霾下的城市空间不再是一个短暂现象，而是一个经常性的城市空间现象。雾霾在改变城市的空间形态的同时，也相应地改变了人们对城市的视觉认知和经验。一些有着悠久历史和文化传统的历史名城，遭遇了前所未有的城市形象的危机，城市居民和旅游者对这些城市的印象也大不如前。在雾霾城市空间视觉中，低能见度的空间形态，导致城市从透明的深度空间变成为趋于平面化，视线受阻进一步导致空间视觉认知的陌生化。雾霾的空间体验加剧了人们对雾霾潜在危险的视觉感知，因此无可避免地引发了减少室外公共空间活动的行为倾向，使得自我闭隔或离开成为人们的现实选择，而这又加剧了城市空间权益中的社会不平等。从视觉建构到行为闭隔倾向，合乎逻辑地衍生出种种象征符号的民间雾霾诙谐文化，它以反讽为其主导的语言修辞和图像修辞风格。民间雾霾诙谐文化一方面表达了民众对环境日益恶化的担忧，另一方面又暗中实施了对创伤环境的自我治疗功能，通过自我调侃或反讽式的会心一笑，来缓解并释放内心的焦虑。在当代中国，不难发现存在着一个隐在的张力：对环境恶化的体认与对环境改善的期待之间的紧张。雾霾是一个复杂的多种原因导致的空气污染现象，对于普通百姓来说是无法搞清雾霾原因的，更谈不上寻找治理办法了。所以，他们对眼下的环境认知总是与对未来不确定性

的担忧联系在一起，以至于老百姓无奈地说，治理雾霾"冬季靠风，夏季靠雨"。不过一些积极的信号在鼓舞人们，比如环保部长2016年断言，中国的大气环境治理已经有所好转，正在从第一阶段走向第二阶段，尤其是在东部和中部地区。[1] 我们期待中国的雾霾尽快消失，重建碧水蓝天的和谐生态环境。

（原载《美学与艺术评论》2018年第1期）

[1] 陈吉宁，《雾霭治理正处于第二阶段》，http://news.sohu.com/20160311/n440087124.shtml.

从空间乌托邦走向空间协商

时间和空间是任何生命物和非生命物的存在条件。在现代性情境中,时间和空间更是显现出复杂多变的特质。社会学家吉登斯把时—空的分离看作现代性的驱力,以格林尼治时间为代表的抽象时间从实在的、具体的空间中抽离出来,成为现代性的典型症候。地理学家哈维则将跨越空间障碍的资本流动视作资本主义的现代性特征。本节着重于今天中国的城市空间生产,着重讨论这一生产中主体对空间的迷狂所形成的乌托邦倾向。

改革开放以来,中国大地上发生的深刻的变化,首先就呈现为我们生存其中的城市空间、乡村空间、自然空间和社会空间的巨大变迁。这个巨变不但使形态学和景观学维度上发生了翻天覆地的变化,而且使空间的结构肌理和内在逻辑也颠覆了过往几千年的观念。这里更关注的不是空间中发生的那些外在的、实在的和视觉的变迁,而是伴随着这种变迁悄然发生在作为社会主体的人身上的某些现代性症状。外在的变迁很容易直观地看到,但这些外在的变化却最终导源于主体的内在取向,取决于主体对现时和历史的空间之认知和想象。贡布里希有一个精辟的表述:"绘画是一种活动,所

以艺术家的倾向是看他要画的东西，而不是画他所看到的东西。"[1] 这句话说出了一个显而易见的真理，那就是绘画作为一种活动，重要的并不是画出画家被动所见之物，而是他主动地、意欲观看什么。在同样的意义上，空间也从来都是人的一种建构活动，我们生活世界的空间面相不会是自然而然地形成的，而是人有意为之建构和塑造的结果。所以，人如何想象他的生活世界，就会建构出什么样的空间形态。

作为一个有着五千年灿烂文明的古老国度，在漫长久远的历史上，中国社会的空间变化十分缓慢。封建帝国制度的超稳定结构，自给自足的封闭性物质生产和消费，使得中国本土的空间形态维系了一种典型的缓慢渐变的逻辑，很少受到外来空间生产元素和方式的影响，但这种情况在鸦片战争之后发生了巨大变化。西方列强的坚船利炮打开了古老帝国的大门，在刺激—反应的格局中，中国被迫开始了新的城市现代化的空间重构。1949年中华人民共和国的成立，再次拉开了城市空间生产转变的大幕，城市的格局遂发生了急剧变化，仿造的苏式建筑和种种钢筋混凝土结构的现代建筑，成为城市空间构成的基本元素。相较于前两次，第三次更为激进的空间变革起始于1978年的改革开放，社会主义市场经济的蓬勃发展和对全球化进程的深度介入，特别是土地和住房的商品化，极大地推助了中国城乡空间的激变。中国近代以来空间演变的三个阶段——近代（1849—1949）、现代

[1] E. H. 贡布里希：《艺术与错觉》，林夕、李本正、范景中译，第101页。

（1949—1978）和当代（1978年以来），呈现出一浪高过一浪"创新性破坏"（熊彼特语）的特征，而且这一特征在三个阶段中表现得越来越突出。

笔者以为，改革开放以来的第三阶段，这种"创新性破坏"最为彰显，中国的城市和乡村经过40多年的重构已经面目全非。如果我们从城市形态学来追索社会主体对空间的认知和想象，那么可以发现，导致中国城市空间"创新性破坏"的心理动因是极其复杂的。限于篇幅，文节的讨论集中于一个焦点，那就是某种所谓的"中国式空间迷狂"。这种迷狂深蕴在社会主体的内心深处，往往表现为精神分析意义上的集体无意识。以下分三个方面来具体分析这一空间迷狂。

中国式空间迷狂的首要现象，是一种狂热的变革性或破坏性冲动。也许是中国历史的空间演变缓慢，而近代和现代两个阶段的空间重构范围和程度也相当有限，所以当改革开放的号角吹响时，特别是当土地和住房商品化进程开启时，酝酿已久的某种求变求新的冲动顿时爆发出来。毛泽东"一张白纸可以画最新最美的图画"的说法，就是几代人希望重构中国城市空间的形象描述。所谓"白纸"并不是一片空白，而是意味着某种摧毁性的破坏，即在现有城市和乡村的空间基础上，通过大规模的"拆除"现有物质性和精神性的存在，造成一片新的空白，进而重建一个全新的空间创作条件。这是一个解构—再建构交替展开的策略，所以"拆"这个词不但是一个动词，同时也是一个时代空间生产的象征。拆出一片新天地，也拆除了历史的遗存和记忆，这成为中国

当代城市建设和乡村建设的基本逻辑。于是我们看到，本土的、地方的、历史的空间构成及历史文脉，在短时间内被大规模地加以拆除，一个城市古老的记忆在不到一代人的时间内就灰飞烟灭了，难怪一些有识之士记录老街景、老建筑、老城市的老照片和旧书籍会流行起来。物质性的城市历史被令人惋惜地保留在二维图片之中。中国这种大规模的拆建与西方国家所走过的城市化进程路线有所不同。比较说来，西方国家的城市化大致遵循了渐近的、局部改造和新区建设新城的策略，所以很难见到大规模地拆除旧城，也很难见到颠覆式地改变城市现有的空间布局，多半采取的是局部改善、在新区建构新城，以保留老城的历史风貌，巴黎等欧洲历史名城即如是。但是，在中国这片火热沸腾的土地上，人们等不及长时段的缓慢渐变。尤其是某些政府官员对城市形象片面的幻想，加之房地产市场起伏变化所造成的地产商的投机行为等，均导致了短时间、大面积、成片改造的破坏性策略，这在相当一段时期内成为很多城市地方空间生产策略的不二选择。破坏性的冲动带来了破坏性的后果，中国当代城市和乡村空间的历史文脉，在最近 40 年中遭受了毁灭性的打击。不出几年，一个新城市、新街区或新城市群就涌现出来，过去的城市便留存在照片和影视图像里了。在这个创新性破坏的过程中，腐败和投机蔓延开来，某些地方政府与地产商投资或投机的私权沆瀣一气，合谋颠覆了中国城市空间的历史形态，它对城市空间肌理和结构所造成的损害是无法估量的，更重要的是，这些损害往往是无法修复的，并将在

未来很多年中更加凸显出来。

中国式空间迷狂的第二个维度是一种新异化冲动，或者说是一种陌生化冲动。其实，求变的心态就是一种对空间现状的不满，就是一种对新的甚至陌生空间的乌托邦想象。诚然，人类社会的空间生产始终伴随着这样的乌托邦想象。但中国当代城市空间生产的问题在于，这种空间乌托邦带来的危害是前所未有的。我们知道，近代以来，随着中国沿海城市租界的出现，西洋建筑景观逐渐进入沿海大都市，上海、天津和青岛等城市建造了不少西洋建筑。中华人民共和国成立后，苏式建筑一时成为空间构成的时髦的语汇。不过，在中国，这些异质性的空间元素的引进所引起的后果是相当复杂的。从积极的方面说，它改变了中国城市空间的原有形态，与本土传统的地方性空间语汇构成某种对话关系，丰富了中国城市空间生产的风格元素；从消极的方面看，这些异质元素引发了本土对西洋空间元素的迷信、狂热和崇拜。在近代和现代时期，由于中国介入全球化的程度较低，特别是近代的闭关锁国政策，这些外来的异质元素只在有限的沿海城市区域内存在。但是改革开放以来，这一冲动在整个华夏大地形成并广泛蔓延。我们对这样的现象并不陌生，比如一个偏僻的乡镇竖起一座白宫式的西洋建筑，一个乡镇企业的厂房会建造成西方古典建筑，甚至可以把国外的某个村子整体拷贝移植过来。从历史的层面看，这种求新、求异、求怪的心理冲动，也许源自对本土空间长久稳定不变的某种无意识反抗，所谓见惯不惊；从逻辑的层面看，这种冲动暗含着

某种对异质文明的拜物教式的迷恋，蕴含了某种空间文化的认同混乱。由这些冲动作祟而导向的本土空间的异质性改造，就仿佛是一片原始森林中拔去原生林，人工栽种另一种源自异国他乡的树苗，这不可避免地造成了本土空间严重的结构性断裂。中国很多中小城市盲目地照搬西方城市的某种格局和建筑风格，把一个有着深厚本土空间资源的城市，短时间内改造成一个他国异乡的空间翻版。这些情况表明，在中国当代的城市空间生产中，涌动着一种来自心理深层的陌生化冲动，这种陌生化是对奇异视觉性的需求。当然，奇异视觉性实现的最简便的方式就是外来异质空间形态的直接移植或利用。虽然中国式的空间迷狂中也许还包含了外来异质元素所激发的本土创新，亦即对中外空间构成观念、方式或元素的重新混杂与组合。求新的冲动本无可指责，但问题在于，求新与本土空间生态之间的关联是需要慎重考量的。现在中国许多城市建设的求新思路，往往是采取某种强制性的异质因素植入，并未考虑与空间原生态的相容性和协调性，如此一来造成显而易见的断裂就无可避免。无论是"大裤衩""鸟巢"抑或"巨蛋"，从城市空间协调性和有机性的角度来审视，这些被横向移植插入北京城市空间肌理的怪异建筑，如同人的肌体上因细菌感染而长出的"脓包"。这个细菌便是空间生产中的某种片面的新异化冲动。

中国式的空间迷狂的第三个层面是一种超规模冲动，与空间建构的尺度与建筑物的体量相关。我们知道，特定的城市有特定的空间阈限。特大城市、大城市、中等城市或小城

镇等，具有自己不同的空间构成尺度。这就要求其建筑及其空间构成应具有相应的尺度和规模，这既是城市自身空间构成有机性的内在要求，也是生活于其中的城市居民的内心取向。但当代中国城市空间生产却完全忽略了这些内外在的要求，衍生出了一种非常明显的超规模冲动，它特别体现在对一些城市的标志性建筑物或建筑群的广告语描绘中，诸如"亚洲最大""全球第×高"等尺度性术语。"最大""最高"等是晚近中国城市空间生产中常见的诉求，也是一些城市形象的代名词。在中国，几乎每个城市都不管原先规模上的定位，努力建造出一些让左邻右舍钦羡的"最大""最高"的建筑来，由此改变原有的空间构成并获得具有新闻和广告效应的城市形象或城市地位的跃升。如此一来，中国式的空间生产就催生了不少超高、超大的建筑体，尤其是一些公共建筑、办公建筑、商业建筑等。一个很小的县城可以有巨大的市民广场、多车道的宽阔大路、高大的政府办公大楼，一个规模不大的城市可以集巨资建造一幢高耸入云的可进入世界排名的高楼，凡此种种，都昭示了中国式空间迷狂的强烈冲动。比如在相当一段时间里，中国的很多大中城市都把自己定位于"国际化大都市"，根本不问其地理位置、交通状况、经济发展水平和国际化程度。而国际化大都市的一个最直观的视觉印象，就是超大的建筑群、密集CBD区、繁华的大型购物商场、巨大的城市中心广场等。这些空间迷狂导致当代城市空间生产的许多误区。这种超规模的空间狂想，也许与近代以来中国深受西方列强凌辱践踏，以及晚近中国迅速

崛起成为世界第二大经济体和世界强国的成就感相关。于是，"大国""大都市""特大城市""超级街区"等表示规模的"大""超""特"等字眼，就不只是可计量和表示规模的术语，它们反映了关于空间不断扩张的想象，成为当代国人自我认同甚至民族主义情绪的潜在动因。与前一个新异即好的价值判断一样，越大越高越好也成为一种特定的价值判断，在大小、高低、新旧的简单二元对立中，扬前抑后成为一种普遍的空间价值判断的取向。其实我们该扪心自问，我们的城市真的需要那些超高超大的建筑物来提升形象吗？这些超高超大的建筑在一个超越了其合适尺度要求的城市里鹤立鸡群，会不会对环境、生态、能源、本地居民生活造成某种潜在危险呢？一言以蔽之，这些超规模的空间构成会不会破坏城市空间正义的伦理原则呢？

说到这里，笔者想就中国城市空间生产阐述一些不同看法。如前所述，中国式的空间迷狂导致了中国城市空间生产的诸多问题，反思这些问题迫使我们寻找空间生产的新路径。显然，城市的空间生产并不是一个开放和透明的问题，而是区隔性的，即只有少数人被允许参与到空间生产的决策中去。这种状况就带来了两方面的问题。其一，空间正义往往是一个很容易被忽略的或被排斥的问题，官员政绩、开发商盈利、城市形象提升等通常在空间生产目标列表上处于前列。其二，空间业已成为一个政府机构的治理对象。一方面是某些官员对城市的疯狂的空间想象，房地产开发商疯狂的逐利投机，忽略以至于排斥专家话语；另一方面是城市居民

对城市发展的漠不关心。在这样的情况下,可以想见,一个城市的空间生产难以形成制度性的约束,不怕做不到,就怕想不到,于是,中国当代的城市空间生产越出了任何制度和民意的约束,变成为各种奇思怪想的巨大实验场。那么,如何改变中国城市空间生产的状况呢?以下几个方面的工作可以作为探索和尝试。

第一,努力将空间生产的理念从空间治理转向空间协商。也就是从少数人对空间生产的垄断转向更多人参与或干预的协商,这是一个艰难的转变,因为它触碰到限制权力行使的问题。每个城市都应该设立相应的空间生产或城市规划咨询机构,广泛听取社会各界对城市规划的意见,任何重大建设项目均需通过相应的机制协商讨论后实施。同时,充分发挥专家系统的第三方独立运作和监督功能,并在本地报纸和媒体上广开言路,一方面是发表来自专家的建议和批评,另一方面则是搜集来自各界民众的意见。协商需要有一定的机制和媒体监督,需要有一定的言路和平台,但更重要的问题是,地方政府应该充分意识到城市属于人民。因此,把人民对城市的建议权、发展权和生存权还给人民是一个基本要求,这样才能形成真正的协商性空间生产制度和程序。

第二,提升参与空间生产的决策者们的空间历史知识和人文修养。城市不是一个随意改造的空间,任何一个城市都有其历史文化传承,都有其空间生长的地方性文脉和特色,都对未来发展有一些限制性的选择。城市空间的治理者如果缺乏这些地方性空间知识及起码的人文修养,好心办坏事不

但是可能的，而且是经常的。中国当代城市发展的无数经验表明，一个城市的主要领导对城市的了解深浅决定了其空间生产的决策水平，而他或她对城市空间生产地方性知识的了解多寡，也决定了这个城市的特色和面貌。在这方面，发挥专家系统的咨询、商议、补课和建议作用就显得尤为重要。虽然现在专家型的官员人数不少，但是深谙空间生产地方性知识的人却凤毛麟角。正因为如此，许多城市空间的规划和建设已面目全非，造成了无法补救和修改的历史性遗憾。

第三，制定相关政策和法规，限制投资人在空间生产中的决策权，使之进入一定的协商场域而形成合理的决策。当然，投资追求回报是合理的，但是空间生产是一个特殊领域，一些投资者的低俗品位或奇思怪想往往会左右空间生产的形态，这很容易造成城市空间发展的问题。从中国的现状来看，资本在空间生产中的决定权越来越大，投资人的空间决策权缺乏一定的程序和机制来加以限制。因此，如何平衡资本与其他社会力量之间的关系，限制资本的决定性作用，乃是中国当下空间生产的一个关键所在。不解决这个难题，空间生产的媚俗和畸形迷狂就难以避免。

总之，人民的城市要让人民有更多的参与权，让更多人来决定自己城市的空间生产。一位资深建筑学者说过一句很精彩的话："长出来的城市都是好的，设计出来的城市都是糟糕的。"此话意味深长！

（原载《中外文化与文论》第34辑，四川大学出版社，2016）

速度政治与空间体验

170多年前,马克思在《共产党宣言》中指出,生产关系的不断变革使得一切社会关系不停地动荡,永远的不安定和变动是现代有别于传统的特征所在。他形象地描述道:"一切固定的古老的关系以及与之相适应的素被尊崇的观念和见解都被消除了,一切新形成的关系等不到固定下来就陈旧了。一切固定的东西都烟消云散了。人们终于不得不用冷静的眼光来看他们的生活地位、他们的相互关系。"

"一切固定的东西都烟消云散了",这个说法几乎成为现代社会特征最为贴切的描述。今天我们重温马克思的这段话,一定会有更加深刻的体验,并深感马克思犀利的批判性眼光。如果说马克思的说法还只是描述了19世纪的发展的话,那么,到了21世纪,新的发展进一步证实了马克思的预言。社会学家鲍曼通过研究发现,我们已经从"笨重的现代性"进入"轻快的现代性"阶段了,特别是信息社会和网络社会的到来,已经从一个硬件社会进入了软件社会。时间作为空间不可或缺的第四维,正在以现代性的加速度呈现出来。鲍曼的说法是,对空间的控制首先意味着对时间的驾驭。于是,速度改变了我们的空间及其空间体验。物质的障

碍不断得到克服，虚拟的赛博空间更是点击到哪儿就到哪儿，速食改变了饮食空间和习惯，人们的社会关系变得越来越不牢靠，速递、闪婚、快餐、高铁、直播、短信、电邮、视频……无数以快速为标志的活动、技术、事物被发明出来。一个习惯于网上冲浪的人一定对乡间没有电脑和网络的生活极不适应。速度已经成为我们空间判断的基本尺度。

关于现代性与速度关系的讨论可谓汗牛充栋，但速度如何改变空间的形态及其主体的理解却是一个有待深发的论题。现代化说到底也就是一个不断提速的过程，这个过程很像是人们在高速公路上飙车的状态，愈来愈快，总觉得没达到速度极限。就像汤姆林森在其《速度文化》一书中所言："尽管许多人不断地抱怨生活节奏太快，一些人极力组织起来反抗快节奏，但这从来不会（至少现在）转换为一种肯定性的社会哲学，以此在文化想象的中心地带强有力地取代速度。加速度而非减速度始终是文化现代性永恒的支配性主题。"于是，今天的社会形成了一种无处不在无时不在的"速度政治"。这种"速度政治"以崇拜速度、体验速度和褒扬速度为标志；速度不再是一个中性的时间现象，准确地说，速度乃是一种肯定性的价值和价值观。今天，在我们的日常活动中，在我们日复一日的日常工作中，在我们的交往甚至闲暇活动中，"速度政治"始终是一种支配性的价值判断。快就意味着效率、财富、成功、现代和进步，快合乎逻辑地成为一种积极的价值判断。相反，慢则意味着怠惰、贫困、不成功、保守和落伍，慢速乃是一种消极的价值判断。

"速度政治"就是一种速度拜物教,在此种思维方式、行为方式和情感方式中,快速就是价值实现的尺度。以福柯"求真意志"的理念来看,这种"速度政治"以一种二元对立的范畴呈现:快与慢,好与坏,新与旧,进步与落后。这一系列二元对立范畴是对应的,而且往往是非此即彼。又好又快是一种典型的表述;但那种"十年磨一剑"的又慢又好的观念显然已经落伍。

对中国人来说,"速度政治"还有另一层特别的意味。一方面,我们有过几千年灿烂辉煌的过去,它历史地形成了一个相当稳定的社会-文化结构(有人名为"超稳定结构")及其传统;另一方面,近代以来,当西方的坚船利炮以机器速度轰开了古老帝国的大门时,长于悠闲慢速的中国人第一次遭遇了快速的西方列强带来的丧权辱国之恨。近代以来,有识之士一直呼唤着中华民族的伟大复兴,热切地盼望"赶超英美"速度奇迹的出现。今天,在全球经济危机的笼罩下,中国以其GDP高百分比的速率增长,成为带动整个世界的经济引擎。"速度政治"的政治意义再一次鲜明地呈现出来,"落后就意味着挨打"这一朴素的说法,今天可以顺理成章地转换为"慢速就意味着落后并挨打"。速度在现时代再一次证明了自己无往而不胜的法则。

面对社会生活结构和经济发展的高速节拍,这种"速度政治"已不断地内化为当代国人强有力的习性和心理倾向。我们是通过快速超越空间的距离而实现速度政治的,这种政治就必然转化为强烈的速度快感。做事要麻利,决策要果

断，反应要迅速，成效要立竿见影，政绩要短时间内呈现，等等。今天的生活世界中，快速意味着一切，而任何慢速都将是落伍过时的。由快速所导致的行为方式、思维方式和情感方式，如同匆匆过客一样，使得人们对空间、空间存在及空间中的事物产生全然不同于传统的体验和反应。我们在世界各地的机场来回穿行，坐高铁或磁悬浮列车穿梭于城市之间，在办公室不停地上网查询、通信和观看，在家不停地转换频道寻找那并不存在的"最好看"的节目，我们热衷于快餐，因为它可以迅速解决饥饿，我们以难以想象的速度扩张城市空间，以一天一层的速度建造一个又一个更高的摩天大厦……高速运转的现代性就像一架无法停下来的巨大机器，不断地扩张和加速。从社会学角度来说，这种现代性的不断加速度与韦伯所说的目的理性有很大关系。按照韦伯的看法，现代性乃是世俗的合理化法则在宗教去魅化之后对价值理性的取代，由此目的理性进一步演变成为工具理性。泰勒曾形象地概括了工具理性的关键所在：将一切行为纳入最小投入最大产出的刻板公式之中。显而易见，工具理性的基本要求就是以速度来计量效率，就是以最快的速度来获得最大的效益。这种支配性的观念蔓延在现代社会的各个角落，成为制约着人们行为、思想甚至体验的法则，追求速度及其效益的工具理性已成为布尔迪厄意义上的现代主体的习性。

那么，速度进入空间会带来哪些重要的变化呢？也许我们可以将其区分为两种空间：高速空间与低速空间。高速空间有许多不同于低速空间的特点，它会导致空间的两极性发

展。一方面,高速空间形成一个不断膨胀的空间,因为移动和变化的速度加快之后,空间的延伸也就有了更多的可能性;另一方面,高速空间又是一个密致紧凑的空间,由于距离障碍被高速移动的工具或介质所克服,所以空间又在不断地缩小。从前一方面看,人的移动范围极大地扩展了活动范围,从整个地球一直到广袤太空;从后一方面看,空间的压缩导致了人以更快的速度穿越空间,空间相对说来就被缩小了。显然,速度的提高造成的空间的这种两面性,使得主体对空间及其体验形态也随之产生了巨大的转变。工具理性关心的是结果,而对过程本身并不关注。达到效益的速度本来是一种手段;在高速空间里,通常的现象是手段取代目的、结果压倒过程,这两个关节点往往成为现代性的速度文化的标志。我们知道,速度的公式是"速度=距离÷时间"。这个公式表明一种关系,即穿越距离的时间越短,速度就越快。著名的地理学家哈维有一个经典的短语:时空压缩,说的是由于交通工具的革命,带来了时空不断被压缩的发展趋势。地球变得越来越小,所谓"地球村"的说法不过是这个历史进程的形象描述而已。从秦始皇时代东渡,到唐太宗时代快马飞奔送荔枝,到郑和船队下西洋,再到今天的喷气式飞机和太空船时代,速度的提升极大地改变了主体对空间的体验。19世纪火车的出现,把人们的视觉带入了一个全新的境界,使得中国传统绘画的"山形步步移"想象性转化为真实的视觉效果;20世纪飞机的出现,使得所谓的"鸟瞰"成为我们的日常视觉经验。这些带来了视觉艺术和设计的变

革性发展。这里，我们要问的问题是，随着人在空间中位置移动的加速，我们得到了什么，又失去了什么呢？从工具理性的角度说，这使得效率极大地提高；但从生存的角度说，人们正在失去对细节、局部、过程乃至生命的深度体验。吃快餐和传统餐的过程、体验和速度之差别是巨大的。看《生死时速》的体验与看《爱情的故事》的体验迥然异趣。回到高速公路的现代性体验上来，已经很快了还要更快，当车以每小时160公里的速度在高速公路上飞奔时，我们几乎看不清周遭疾驶而过的物像和细节。今天，我们的确在失去耐心、细心、悠闲和细品，人心浮躁是普遍的现象。

汤姆林森说得好，现代性的法则是不断的加速度而非减速度。那么，针对这个几乎无可改变的发展趋势，我们今天应该如何应对呢？逃离现代性的高速空间躲进小楼显然不是上策，积极的应对策略也许是如何为自己保留一个的慢速空间，一个能够让自己的心静下来并深入事物和精神内部的心理和物质的慢速局部空间。这样，我们便会重新审视我们所处的生活世界及其空间的构成，我们就会抛弃那种把家当作过路旅店的做法，我们就会发现被"速度政治"所抛弃的许多东西。如此一来，我们就会对自己生活的城市空间发生兴趣，对所到之处的空间细心审视，重新建构起我们和空间之间深度的关系，并创造出对空间的新的生存体验。如果是这样，那么在旅行中就不再像顺口溜所言，"上车睡觉，下车撒尿，到点拍照，回家忘掉"。风景的意味，城市的意蕴，家居的风格，空间里人文的丰富性，历史的沉淀物，都会在

那刻意保留的自我慢速空间里呈现出来。先哲王阳明在回答如何理解"心外无物"时说，当你不在时，此花与你同归于寂，而当你看花时，那花儿便"一时明白起来"。萨特也说过类似的话，他认为由于主体的出现，灭寂许久的一弯星空才向我们呈现，所以，一片风景如果我们弃之不顾就会失去见证者而停滞在永恒的默默无闻的状态之中。其实，当我们习惯于以快速来快看这个世界时，王阳明所说的花儿和萨特所说的星空都无可避免地归于寂。只有当我们以闲散宁静的心态去观照它们时，花儿便一时明白起来，星空便展现出这世界丰富的空间意义！

（原载《文化研究》第10辑，社会科学文献出版社，2010）

三 文化转向

当代中国传媒文化的景观变迁

20世纪90年代以来，随着中国经济改革的成功，中国的传媒文化也发生了一系列值得关注的变化。特别是在文化体制的改革中，传媒的产业化引入了新的市场化因素，形成了当下传媒文化的行政和市场二元体制结构。二元体制造成了传媒文化内在的张力，进一步导致了政治话语和娱乐话语的结构分离和功能区分，由此产生了复杂的传媒效果。同时，作为民间文化形态的草根传媒的兴起，改变了中国传媒文化的版图，并对当代社会和文化产生了重要影响。对这些问题的考察表明，随着中国的经济发展和社会进步，中国传媒文化领域将呈现出多元性和丰富性，传媒内部的各种张力也会随之增大。

中国经济的飞速发展，推动了各个领域的深刻变迁。2008年中国国内生产总值（GDP）超过30万亿，居世界第三位。有专家分析预测，中国的GDP在2010年将超过日本位居世界第二位。显然，经济改革作为火车头带动中国社会文化从传统向现代转型，基础的变革必然导致上层建筑的改变。生活在中国这片沸腾大地上，我们深切地感受到社会文化领域的翻天覆地的变化。传媒作为一种文化，是我们生活

世界里每天照面的文化现实,从电视到广播,从报纸到书籍,从网络到手机短信,当人们说"人生在世"时,某种程度上是说"人在传媒中"。晚近传媒文化领域中所发生的变迁实乃我们的亲身亲历,这些变化也引起了国内外学术界对中国当代传媒文化景观的强烈兴趣,成为中国研究的一个新的热点[1]。近些年来,这方面的研究可谓汗牛充栋,争论也异常激烈,众说纷纭。

本节的焦点是分析20世纪90年代以来中国传媒文化景观的几个变迁趋势,探究背后所蕴含的中国当代社会和文化复杂的矛盾及其内涵。

传媒体制的张力

自1978年改革开放以来,经济体制从计划经济转向市场经济,建构了一个富有中国特色的社会主义市场经济体系。就像"社会主义市场经济"这一独特表述所揭示的那样,政治上的社会主义体制与经济上的市场经济体制同时并存,这就向经典的经济学和政治学理论提出了挑战。在这样的背景下,中国传媒文化也经历了复杂的演变过程,其体制也逐渐发展出一种独特的"社会主义市场经济"形态,尤其突出地呈现为二元传媒文化体制特征。我们知道,传媒在中

[1] Chengju Huang, "From Control to Negotiation: Chinese Media in the 2000s," *The International Communication Gazette*, Vol. 69, No. 5 (2007): 402-412.

国现代社会文化中具有特殊的重要性,自新民主主义革命以来,一切文艺和传媒都是党的宣传手段,都是动员民众和进行教育的工具。"寓教于乐"成为传媒的基本指向。改革开放以前,一切传媒均是党组织的宣传喉舌,行政的宣传文化体制直接控制着传媒的生产和传播。然而,改革开放以来,经济体制改革的成功,不断给传媒文化带来新的动力和机遇,市场化或产业化的诱惑不断从外部改变着传媒文化的格局。文化体制改革就是要把这一外在压力转化为内在的动力,从体制上解决传媒发展的现实问题。

概要说来,中国当代传媒文化的二元体制的形成源自多方面的原因。

其一,西方发达国家文化产业化的成功实践,为中国传媒文化的转型提供了有益的参照。从美国的好莱坞或迪士尼到日本的动漫产业,高度的市场化和产业化显然是一条可资借鉴的路径。随着中国国力的强盛,文化软实力的建设迫在眉睫,中国不但要成为经济的强国,亦要成为文化的强国。因此,作为最具影响力的文化载体,传媒文化的产业化势在必行。

其二,面对中国经济改革成功的新局面,文化体制改革也提上了议事日程。经济改革极大地改变了中国的文化版图和内在结构,特别是消费文化的崛起和大众娱乐的巨大需求,囿于传统政治宣传的传媒文化已难以适应。因此,如何建构一个既有政治宣传功能又有大众娱乐功能的新型传媒文化,并在两者之间保持必要的平衡,已成为传媒文化发展所面临的新课题。

其三,传统的行政型文化体制导致了政府负担过重,一些文艺和传媒机构面临着严峻的生存危机。因此,如何减轻政府的负担,从体制上激发文化机构的内在活力,形成富有创新性和自我更新能力的文化产业,是必须考虑的问题。所以,文化体制改革在所难免。

自1992年始,党中央陆续提出了推进文化体制改革的思路[1];到了1996年,明确提出文化体制改革的任务,其关键是要"发挥市场机制的积极作用"[2]。从时间上看,如果我们把20世纪90年代初看作文化体制改革的前奏,那么,真正的转折点出现在2000年,这一年召开了中共中央十五届五中全会,再次明确地提出了文化体制改革的目标、手段和进程。会议指出,要完善文化产业政策,加强文化市场建设和管理,推动有关文化产业发展。[3]

传媒文化体制的市场化改革显然是一个复杂的系统工程。改革的第一步是改变预算体制,采用预算包干的办法,这就一改传统的行政体制的预算。据统计,实行这一改革后,中央电视台的收入从1990年的1.2亿元增加到2000年的57.5亿元;电视节目从1991年的3套增加到2000年的9套;节目播出时间由1991年的平均每天31小时增加到2000

[1]《在中国共产党第十四次全国代表大会上的报告》,http://cpc.people.com.cn/GB/64162/64168/64567/65446/4526308.htm.
[2]《中国共产党第十四届中央委员会第六次全体会议公报》,http://cpc.people.com.cn/GB/64162/64168/64567/65398/4441784.html.
[3]《中共中央关于制定国民经济和社会发展第十个五年计划的建议》,www.gov.cn/gongbao/content/2000/content_60538.htm.

年的156小时。中央电视台还累计投入资金12亿元,用于电视节目全球覆盖工作,电视节目信号在2000年已覆盖全世界98%的国家和地区。[1]

改革的第二步是,面对中国加入WTO之后的国际竞争,实施文化产业集团化的整合战略。从2001年开始,中国的新闻、出版、广播、影视和演艺业开始了集团化组建工作,以便提高文化企业的竞争力。到2002年,中国共组建了72家集团,包括报业、出版、发行、广电、电影集团等。到2008年,总计13家文化产业的企业上市,实行融资运作。最重要的转变是,大众传媒过去只是单一的宣传喉舌,如今被纳入国家发展"软实力"的战略任务。国务院副总理刘延东曾强调,必须发展与经济实力相匹配的先进文化,使之成为现代化强国的力量源泉,并成为屹立于世界民族之林的精神支撑。[2]面对全球经济危机,2009年国务院出台了《文化产业振兴规划》,强调坚持把社会效益放在首位,努力实现社会效益和经济效益的统一,具体的目标是完成经营性文化单位转企改制。[3]

毫无疑问,文化体制的转轨,相当程度上改变了中国传

[1] 韩永进:《我国文化体制的改革与新进展》,《出版参考》2005年第10期。
[2] 刘延东:《培育强大的文化软实力 为建设富强民主文明和谐的现代化国家提供强大支撑》,http://www.mcprc.gov.cn/xxfb/xwzx/whxw/200911/t20091125_75064.html.
[3] 《文化产业振兴规划》,http://news.xinhuanet.com/politics/2009-09/26/content_12114302.htm.

媒文化的格局。产业化和市场化进入传媒领域,到底给传媒文化带来了什么变化?有的学者认为,中国传媒的商业化和市场化将彻底改变现有的传媒文化版图,并向现实提出新的挑战;另一些学者则相信,传媒文化市场化和产业化,不过是体制形式上的变化,并不会导致传媒文化什么实质性的转型。[1]其实,这两种看似对立的观点都流于表面。

假如说文化体制改革之前,传媒文化保持着体制上的单一性,那么,在市场化引入传媒文化之后,随即产生了传媒文化内在的体制性的张力。一方面,传媒文化仍带有现存主导文化政治宣传工具的功能,有赖于严格的行政体制性约束;另一方面,来自市场经济的压力和大众娱乐的需求,特别是发达国家成功的文化产业化实践,不断地作用于现有的传媒文化建构。于是,在原有的行政体制约束和新的市场体制竞争之间出现了张力,因为两者在传媒导向、内容生产、目标诉求和传播过程上并非完全一致,矛盾、抵牾、摩擦难以避免。这种体制上的复杂的张力,便转向了结构性的要求,通过结构性的调整来缓解,经过一系列复杂的博弈过程达到平衡。从传媒文化的结构—功能角度看,这一张力所导致的显著后果之一,便是传媒的娱乐性话语和政治性话语的结构区分和功能分化。

[1] Chengju Huang, "From Control to Negotiation: Chinese Media in the 2000s", *The International Communication Gazette*, Vol.69, No.5 (2007): 402-412.

传媒话语的分殊

中国传媒文化现有的行政和市场二元体制,其内部张力必然驱使人们去寻求缓解紧张的路径。换言之,传媒市场化的诉求和主导的政治宣传的要求,不可避免地存在某种紧张关系。前者是单纯的市场导向,以娱乐化产业为方向;后者则以意识形态为导向,突出党和政府的政治宣传宗旨。那么,如何解决这一张力关系呢?

只要对当下中国传媒文化的版图结构稍加观察就会注意到,解决这一张力简单有效的办法,就是依据内容生产和传播方式的差异,在其结构-功能上加以区隔,将政治宣传空间与娱乐消费空间加以区分,并保持各自的相对独立运作。比如,在报纸、广播、电视、出版等主要传媒形式中,通常会有一些功能相对单一的政治宣传性栏目和节目。诸如中央电视台的新闻、专题等时政类节目,或是中央党报和地方党报的头版重要栏目等。传媒市场化和娱乐化的扩张是不能挤占这个独立空间的,其功能单一化是确保实现传媒市场化时代主导文化宣传导向的策略。在此之外的其他空间里,则充斥着大量丰富多彩的娱乐信息,其功能完全是面向市场和大众的娱乐消遣。娱乐话语不但形式花样极富变化,而且内容方面无所不包,从名人轶事到八卦新闻,从域外奇谈到文化体育消息,可以说无所不有、无奇不有。两种话语的差异有点像古人所说的"文""笔"之分,娱乐话语永远在追

求辞章华丽的感性愉悦，政治话语则更重视意思传达的"辞达而已矣"。尽管政治话语从来就有追求"寓教于乐"的效果，但由于传媒结构功能上的区分，实际上"教"与"乐"已在相当程度上分离了。

从内容分析角度看，这两种截然不同的话语类型各有各的规则和指向。政治话语有其固定的表述和特有的修辞，也有严格的内容规范和传播规范。但在政治话语之外，各种传媒上娱乐性的话语则自有一套游戏规则，它们占据了大量的空间和时间，成为高度市场化和竞争性的产业活动。在各级电视台、各类报纸（尤其是各种地方性的晚报和小报），以及广播电台等，娱乐节目或栏目成为主流。从传媒信息生产的量的方面来考量，政治话语的信息生产相对较小，但是相对集中；而娱乐话语的信息生产量则有铺天盖地之势，构成当下传媒文化的绝大部分。从质的方面来看，政治话语信息观点、价值、导向明确；而娱乐话语信息则相对暧昧和含混，容纳了诸多差异性的观念、价值和意识形态。

传媒结构上区分和话语功能分化，相应地形成了话语生产截然不同的两种游戏规则。显而易见，商业化和产业化必然要求传媒的运作按市场法则来进行，其中一个必须遵守的游戏规则就是市场竞争。传媒的市场竞争说到底是市场份额的竞争、受众资源的争夺，就是用什么样的新手段和新形式来吸引受众眼球的问题。因此，在那些高度娱乐化的传媒空间里，始终存在一种压力要求传播内容生产和形式技术上不

断革新，只有通过创新，通过提供给受众有吸引力和充满快感的产品，才可能从市场中得到高额的商业性回报。进一步，这种高度竞争性的压力是自下而上的，其娱乐节目和栏目的生产也必须考虑到作为最终目标的受众需求、趣味和接受能力。与此相反，在政治话语的宣传领域，信息的传播流程通常是自上而下的，信息通过各种规范而保持畅通和准确明白，不允许走样。如此差异导致了当下中国传媒文化的一个非常独特的景观：充满竞争和创新变化的话语生产与传播通常呈现在娱乐性传媒中，其中争夺受众和收视率的搏杀异常残酷和激烈，达到你死我活的地步，这就造成了创新和模仿的循环。一种新节目类型和一种新的栏目类型的出现，必然会有更多的模仿者相互追逐，直至它失去魅力和受众而死去，或被更新的节目和栏目所取代。而在政治（宣传）性的话语的生产与传播领域，既不存在什么实际上的竞争，也不存在不断创新的压力，虽然政治话语有时也从娱乐话语中汲取一些有效的方法和技术，暗中不断地改变着自身的形态，但从总体上说，它绝无娱乐话语争夺受众那样的殊死搏斗。

这里我们不妨比较一下中国和西方的当代传媒文化的差异性。晚近西方传媒文化的发展出现了一个所谓的"信娱"（infotainment）趋向，这个英文新词各取了"information"和"entertainment"一半合成一个词，意思就是"信息＋娱乐"。依照一些学者的界定，所谓"信娱"就是以大

众娱乐的方式来实现信息传播的目标。[1] 具体说来，也就是将严肃的新闻和政治信息的传播，与高度娱乐化的节目或形式混合起来。这就出现了一种耐人寻味的独特传媒景观。当信息与娱乐不加区分时，一方面改变了新闻或政治信息本身的严肃性、真实性和可信度，另一方面也混淆了娱乐节目纯粹找乐、不足为信的消遣特性。这一奇特的混合旨在吸引受众，增加收视率或市场占有率。"信娱"现象在电视节目中尤为显著，在各种平面印刷媒体中也相当突出。假如说西方传媒的政治话语和娱乐话语带有"信娱"的混杂性特征，那么，在中国当下传媒文化中似乎存在着两相分离的趋势。政治话语和娱乐话语信息各异，传播方式全然不同，目标受众也不尽一致。从技术上说，政治话语和娱乐话语的分离或许是确保政治宣传话语合法化和严肃性的一个必然选择，同时也为传媒文化产业化提供了一个相对独立的发展空间。

值得注意的是，尽管政治宣传与娱乐消遣是两个截然不同的领域，但实际上两者又以种种方式实现了互惠合作。其一，两相分离和平安相处确保了各自的相对独立发展空间，尽管娱乐话语时有越界事件发生，但是总体上看，结构的区

[1] 有关"信娱"的讨论最近很是热闹，出现了许多相关的专题论著，如 Bonnie Anderson, News Flash, Journalism, *Infotainment, and the Button-line Business of Broadcast News* (San Francisco: Jossey-Bass, 2004); Bala A. Musa & Cindy J. Price, *Emerging Issues in Contemporary Journalism: Infotainment, Internet, Libel, Censorship* (Lewiston: Edwin Mellen, 2006); Daya Kishan Thussu, *News as Entertainment: the Rise of Global Infotainment* (London: Sage, 2007).

分是保证功能实现的必要手段。两种话语在议程设置、内容生产、传播形式和受众目标上的分殊，使得彼此通过独立运作来实现互相支持。此外，游戏性的娱乐话语自我约束，区隔于严肃的政治话语，这也是确保其发展扩张的合法性的条件，通过不越界来证明自己的存在是合理的。正是这种各居一隅的格局使得互相支持成为可能。其二，娱乐话语的市场机制最终还是要受到宣传文化部门行政规约的控制，因此，宣传性的行政体制对传媒内容生产的把关和约束，就实现了市场之外的行政规约对娱乐话语的最终掌控，这是中国当代传媒文化二元体制的独特性所在。反过来，政治宣传的某些观念和方法也受惠于娱乐信息生产的方法和策略，一定程度上改变了传统政治宣传的刻板模式。其三，娱乐传媒的高度膨胀和急速发展，在创造出一个巨大的传媒消费市场的同时，也在建构一个庞大的娱乐受众群体及其消费需求。在今天这一"后革命"的消费主义时代，以消费性的娱乐话语来稀释公众政治关怀和冲动是有效的。"娱乐至死"的价值取向在青少年中的蔓延，遮蔽了他们的政治关切和社会参与，放纵型的传媒娱乐性消遣也会导致受众的政治冷漠症和娱乐偏执狂。

传媒受众的效果

从另一个角度看，两种话语的截然分立也带来一系列复杂的文化政治问题。第一个问题是受众接近传媒的冷热两极分化。传媒在当代社会是一个广阔的公共领域，正像哈贝马

斯所指出的那样，公共领域应该是一个培育公民理性论争和参与的场所。[1] 但是，当中国传媒文化产业的政治话语和娱乐话语结构区分和功能分离后，一方面，政治话语仍保持原有的严肃性和正统性；另一方面，传媒的娱乐化又为公众打开了另一扇追求快感的大门。尤其是娱乐话语的多样化和丰富性，相当程度上转移或缓解了社会公众的政治冲动和关注，为他们提供了另类心理宣泄和满足的渠道。由于官方传媒的政治话语的信息传递具有自上而下的单向性，公民自下而上的自由参与显然不可能，这就在某种程度上使公众产生政治疏离感和淡漠感。反之，高度的娱乐化的传媒却为公众提供了另类满足和表达的空间，特别是当收视率成为基本的游戏规则时，一定程度的公众参与和互动（哪怕是表面性的）激发了公众的热情和兴趣。这与政治话语领域的公众参与形成鲜明的反差，看来娱乐话语实际上带有某种转移缓解的功能。所以说，在政治和娱乐两个不同的话语领域，一冷一热的冷热不均现象在所难免。

第二个相关问题是，长期的冷淡与短暂的激情爆发的交替。当代传媒的发展具有越来越明显的娱乐化特征，消费社会快感主义的诉求不断提升的同时，也在不断地培育出习惯于或沉溺于快感体验的受众。当代传媒文化在提供充足乃至过度快感消费时，它会钝化受众的其他关切吗？长期的或常

[1] 参见哈贝马斯《公共领域的结构转型》，曹卫东等译，学林出版社1999年版。

态的政治淡漠的后果是可怕的,因为它有可能积蓄了相当的心理能量而借机爆发出来。这就是所谓间歇性的政治冲动"歇斯底里"现象。虽然娱乐话语的常规形态在一定程度上满足了传媒受众的文化需求,但是公众平时所积累的政治冲动能量仍然存在。一旦碰到某个重大突发事件,这种冲动便会以瞬时爆发的形式凸显出来。特别值得注意的是,这类政治冲动"歇斯底里"的瞬时爆发有两个特征:其一,它是高度情绪化的,往往缺乏冷静的理性分析,尤其是在触及民族主义一类问题时。晚近经常出现的一些"网络暴力"现象就是明证,在这些爆炸性网络事件中,由于缺乏必要的政治参与经验和理性讨论训练,通常会呈现出高度情绪化和突破伦理底线的现象。更有甚者,一些人将娱乐话语参与经验直接移植到政治话语领域中来,将严肃的政治问题或社会问题转化为娱乐性的嬉戏,这是很成问题的。其二,之所以说这种现象带有瞬时爆发的"歇斯底里"特点,是因为它在短时激发出空前的政治参与冲动和热情,一旦时过境迁,便很快烟消云散,重新陷入长期的或常态的冷淡状态之中,等待着下一次突发事件来临。这种理性匮乏和高度情绪化冷热转化,是一种值得注意的当代中国公民文化政治心理状态。

草根传媒的崛起

以上讨论问题还只限于通常的官方传媒范围内,如果把目光投向更加广阔的中国当代传媒文化空间,就会发现一个

新的发展趋向,那就是草根传媒的崛起。所谓"草根传媒",有一系列截然不同于官方传媒的新特点,正因为如此,当下中国传媒文化的格局出现了一些引人瞩目的变化。

草根传媒又被学界称为"私传媒"或"自传媒",即自愿在视频或论坛网站上提供信息的个人或组织。它们不同于官方传媒,带有显而易见的民间性。从生产角度说,这些传媒主要分散在民间的不同地域和空间里,以网络或手机为主要的联系通道。草根传媒是网络和信息时代的民间文化。

据中国互联网络信息中心(CNNIC)发布的第42次《中国互联网络发展状况统计报告》,截至2018年6月30日,中国网民规模达8.02亿,普及率为57.7%。其中,手机网民规模已达7.88亿,网民通过手机接入互联网的比例高达98.3%。[1] 在如此庞大的手机用户群体中,手机短信既经济又快捷,成为信息交流的重要通道。一些重大事件的发生,目击者可以通过手机短信迅速地传给亲朋好友,信息会像滚雪球一样,传至整个社会。另一个更为便捷的传播通道是网络。网络不但改变了人们的传播方式,甚至改变了人们的生活方式和观念。庞大的网络用户,既是一个巨大的信息生产群体,又是一个巨大的信息交流和受众群体。CNNIC的《社会大事件与网络传媒影响力研究报告》明确指出,网络传媒在社会危机事件中的作用非常显著。2008年5月12

[1] https://baijiahao.baidu.com/s? id = 1609305504349531874&wfr = spider&for = pc。这是此次结集时补充的新内容,原文所用的信息(CNNIC报告)为2009年的,数据较陈旧。特此说明。

日在四川汶川发生的大地震，消息最初就是通过网络传播的。CNNIC的调查统计显示，2008年"5·12"汶川地震时，有87.4%的网民选择通过上网来看相关的新闻报道，在汶川地震的新闻获取中网民对网络传媒的使用超过了电视。互联网的开放性使其成为民众获取危机事件信息的重要渠道。该报告还显示，2008年使用互联网关注社会事件的用户中，有52.1%的用户表示目前获取新闻信息时最喜欢使用互联网。网民每天浏览网上新闻平均时长为55.9分钟，使用行为日趋多元化。

草根传媒有别于官方传媒，比较而言，它更多地反映了民众的意愿和看法。在某种程度上，草根传媒一改官方传媒自上而下的宣传灌输特性，形成了公众之间协商性的讨论和对话。从网络讨论和博客，到播客、手机短信和电子邮件，草根传媒的形式多样，且参与者数量极其庞大，互动也相当频繁。目前人气很旺的草根网站有很多，诸如天涯社区、优酷网、土豆网、博客中国、反波等等。中国互联网络信息中心的《2009中国网民社交网络应用研究报告》显示，社交网站的用户规模已经接近国内网民总数的三分之一，以大专以上的中高学历人群为主。报告指出，社交网站正在成为包括博客、电子邮件等各种互联网应用在内的聚合平台。数据显示，好友留言成为常用功能，占使用率的51.2%，图片/相册的使用率为48.6%，博客/日志功能使用率达到41.5%。越来越多的交互和信息是通过社交网站来完成的。对新闻/资讯、音视频的转帖传播和评

论非常活跃。可以看出，这样的民间草根传媒实际上是一个兼具信息、娱乐、交往等多重功能的没有边界的公共空间。

显然，草根传媒的兴起和传播技术的发展有很大关系，一些观察家注意到，传播技术的进步对于中国草根传媒的出现具有相当重要的作用。特别是"web2.0"的广泛运用，为各种草根传媒的发展提供了技术上的可能性。正像数码相机、手机照相等新技术彻底消解了摄影的精英性和高成本一样，"web2.0"技术的广泛运用也改变了传媒生产、传播和接受的格局，使得绝大多数网民可以自由地进入传媒领域而相互交往。当然，技术是一把双刃剑，它既可以给传播的多元化带来新的生机，也可以被用来更加有效地加强信息控制。从草根传媒的生产角度看，传播技术的进步的确带来更多的公众参与可能性。草根传媒实现了"一人一传媒"和"所有人向所有人传播"的局面。在中国，存在着大量能够熟练使用各种网络传媒技术的青年人，他们具有较高的教育水平和较好的经济收入，热衷于利用草根传媒来交流情况、探讨问题、游戏娱乐，这就构成了广阔无边的传媒社区，一个个人信息的发布、流传和接受所形成的虚拟社区，也就是一个安德森意义上的"想象的共同体"。草根传媒有助于逐渐发展出一个公共领域雏形，也有助于形成某种程度的公民社会交往话语的规则。以"天涯社区"网站为例，该网站创建于1999年3月，引起了网友的高度关注和参与，次年与《天涯》杂志合作，开始强调人文精神，因而成为中国颇具

标志性的公共网站。一系列重大事件和话题在网站上热烈讨论，形成了一个理性论辩的虚拟公共领域。社区站务管理委员会、网站的运作、版主的出任和权限、发帖的审查、讨论的议程和协商等，都具有某些公共领域的初步特征。这在一定程度上体现了中国公民的社会关怀和政治参与，对培育中国公民的理性论辩习惯和规则程序具有积极作用。

正如巴赫金在分析民间文化与官方文化的差异时所指出的那样，两种文化之间有一系列对比性的差别。与官方传媒不同，草根传媒的内容更多样化，是一个值得具体分析的层面。通过内容分析，我们可以揭示出草根传媒在中国当下传媒文化系统中不可或缺的重要性和独特性。

这里，我们简要地概括一下草根传媒的内容形态，通过草根传媒信息的议程设置（agenda setting）来看这类传播的意义所在。虽然草根传媒的信息可谓无所不包，但我们可以概括出以下比较重要的信息类型：1. 公共事件的报道，包括地震、火灾等，以及社会公共事件，特别是一些声援弱势群体的报道，诸如"史上最牛钉子户"、山西"黑砖窑"事件等。在这些事件的信息生产、传播和接受过程中，草根传媒扮演了极其重要的角色，最终捍卫了弱势群体的利益。2. 推动反腐倡廉，通过对一些贪官污吏腐败行为的追踪、报道和讨论，揭露他们的丑行。特别是一些网民自发地利用所谓的"人肉搜索"，广泛传播，具有一定程度的社会动员性质。在众多网民的共同参与下，最终将贪官诉诸法律。3. 有关社会文化问题的讨论，诸如环境问题

和国际事务等。4. 中央和地方政府有关政策的讨论和建议，广泛涉及经济、金融、教育、医疗改革、网络绿坝、房地产、高速铁路、地方官员的政绩工程等。在这方面，一些讨论反映了民意和民情，引起了政府有关部门的注意，并在政府决策过程中起到一定的作用。

从草根传媒政治传播的议程设置来看，大多数都与官方传媒的议程不同，因而带有某种民意或公众舆论的功能，它属于官方宣传之外的另类信息的生产和交流。这类信息反过来对政府及其决策产生一些影响，同时也对公众产生作用，同时还对官方传媒产生了影响，推动官方传媒改变自己的信息策略，采取更加亲民的路线。

关于草根传媒的传播功能和效果，一些学者认为，它已形成了某种社会舆论的压力，并具有某种组织和动员功能。还有人认为草根传媒形成了中国特有的传媒公共领域。而一些海外学者关心的是，是否由此形成了公民传媒或公民新闻。不管怎么说，草根传媒在目前的中国传媒文化中的出现无疑具有积极意义。它丰富了传媒的资源和格局，形成了一个不同来源的多元传媒文化结构。此外，草根传媒为公众表达意愿提供了一个渠道。通过这种表达，各级政府更多地关注民生和民众呼声，并出台或修改相关的政策。最后，草根传媒与官方传媒的张力关系，形成了比较有趣的发展趋向，那就是官方传媒不断地从民间草根传媒学到一些东西，进而改进自己的策略和方法。总之，在当代中国，草根传媒是不可或缺的，其积极影响也显而易见。

当然，草根传媒的问题也不容忽视，最重要的问题是如何培育网民理性论辩的传统，如何形成公共领域讨论的理性批判原则，以及如何防止将公共领域的自由讨论转变为越出道德底线的人身攻击。

结语

过去几十年来，中国传播文化的景观不断发生变化。从以上分析来看，可以得出如下几个初步结论：一是传媒文化的二元体制产生了内在的张力，通过政治话语和娱乐话语的二元区隔暂时缓解了这一张力，但长期来看，张力仍然存在并决定了传媒文化的未来走向。二是政治话语和娱乐话语的二元区隔保持了两种传媒话语的各自特性，但带来的问题也不容小觑，尤其是公众沉溺于娱乐消遣而表现出的政治冷漠。因此，如何在两种话语之间寻找一个相关联的通道，保持公众的政治关注和娱乐消遣的平衡，更重要的是建构一个公共参与的开放性平台，让公众广泛参与。三是草根传媒的兴起改变了传媒文化的版图，其积极作用毋庸置疑。但民间草根传媒如何发展出理性论辩的规则，如何避免非理性的传媒暴力，将是决定草根传媒命运的关键问题。总之，中国当代传媒文化已经摆脱了传统的格局，进入一个全新的发展阶段，它不断地向文化研究提出新的问题和挑战。

（原载《文艺研究》2010年第7期）

传媒文化：做什么与怎么做？

关于当今社会和文化的特征，尽管学术界有各种不同的描述——信息社会、消费社会、网络社会、技术装置社会、后工业社会、传媒文化、大众文化等，但无论用什么概念来描述，有一点是确信无疑的，那就是经由各种不同传媒或"装置范式"（paradigm of device）——从电视到电脑，从卡拉OK到3G手机，从视频分享到名人博客，已经深刻地构建了我们的生活方式和思想观念。当人们着迷于各种传媒技术装置范式时，当人们通过这些装置在时空中延伸自己时，同时他们也被传媒及其信息所制约和征服。越来越多的事实表明，传媒在社会和自我身份认同的建构过程中扮演了极为重要的角色。因此，要了解中国当代社会、文化和自我，就必须直面传媒文化，并反思传媒文化。

视觉文化的转向

尽管传媒文化方式多样，但从当代发展来看，有一个明显的"视觉文化转向"——视觉性成为传媒最为有力的手段，以至于视觉性压倒了其他因素或形态成为当代中国传媒

文化的"主因"(dominant)。只要翻开图书、杂志和报纸，就不难发现，传统的印刷传媒正遭遇视觉的征服。所谓"读图时代"的到来，意味着越来越多的图像侵入传统上以文字为主的印刷物世界。可以毫不夸张地说，印刷传媒如果缺了视觉，既有缺憾，又失去了对公众的吸引力。图文书在市场的泛滥就是一个明证。在都市甚至乡村，各式各样的广告随处可见，巨大的广告图像透过平面传媒、电视和印刷媒体扑面而来。打开电脑或电视，上网游弋或沉溺于家庭影院之中，影像无处不在地追踪着人们。可以断言，今日传媒的视觉性高低乃是传媒影响力大小的一个重要尺度。当代传媒相互竞争愈演愈烈，这种竞争在相当程度上就是视觉性或视觉资源的竞争。将当代中国传媒文化的核心竞争称为"眼球经济"或"注意力经济"竞争，乃是一个非常形象的说明。从某种角度看，消费文化和传媒文化可谓是一枚硬币的两面。传媒的市场占有率要求把节目或内容变成公众消费品，而达到这个目标的手段就是视觉性——看得见的东西才是好东西。对此，美国学者哈维（David Harvey）总结道：

> 形象在竞争之中变得极其重要，不仅是通过识别名牌商品，而且也因为各种各样的"高尚体面""品质""威望""可以信赖"和"创新"。形象建构交易中的竞争，成了公司内部竞争的一个至关重要的方面。成功就是如此明显地获取利润，以至于投资于形象建构（赞助艺术、展览会、电视制作、新建筑以及直接营销）就变

得跟投资于新工厂和机器一样重要。形象服务于在市场上确立一种身份。[1]

中国当代传媒文化的视觉文化转向,导致了许多复杂的"传媒视觉奇观"。所谓"奇观",是指商品在当代社会日益转化为某种表意形象或影像,因此,"商品即形象"意味着传媒在电子文化时代其游戏规则的深刻转变。根据法国学者德波的看法,马克思所探究的古典资本主义时代,商品的特征呈现为物质的占有关系;但在晚近消费社会,商品本质已经从占有转向了展示或炫耀。因此,商品本身就成为奇观。传媒作为一种消费娱乐性商品的生产、流通和消费,越来越追求视觉奇观的效果。眼下许多流行的传媒趋向,从国产大片到视频分享,从春节联欢晚会到各种选秀节目,从奥运会转播到时尚杂志,一个又一个当代中国传媒奇观被生产出来。

较之于其他媒体,当今的传媒奇观显然具有压制对话的"独裁性"。这种"独裁性"一方面体现为视觉性压倒其他要素,视觉快感的诱惑和追求上升到首位,因而很容易压制受众自觉的理性批判和思考;另一方面,由于片面追求吸引眼球的视觉效果,因此传媒内容本身也日益碎片化和平面化,难免会挤压了传媒内容生产的文化意蕴和思想深度。正如德国学者哈贝马斯在分析电视和电影这样的视觉传媒时所指出

[1] 戴维·哈维:《后现代状况》,阎嘉译,商务印书馆2003年版,第360—361页。

的那样,高度视觉化的传媒取消了印刷传媒所具有的读者与读物之间的距离,"随着新传媒的出现,交往形式本身也发生了改变,它们的影响极具渗透力,超过了任何报刊所能达到的程度。'别回嘴'迫使公众采取另一种行为方式。与付印的信息相比,新媒体所传播的内容,实际上限制了接受者的反应。……剥夺了公众'成熟'所必需的距离,也就是剥夺了言论和反驳的机会。"[1]只要对当代中国传媒文化的各种走红的表征形式稍加关注,就不难发现这个趋向。单向性和平面化,成为这一发展的传神描述。

当我们进一步解析传媒奇观现象背后的意义时,就会注意到,传媒奇观不只是吸引眼球的商品推销,更是消费文化欲望和相应意识形态的双重再生产;不仅是特定的传媒内容产业的再生产,也是相关的社会文化体制和现实的再生产,更是人们社会关系和文化认同的再生产。这里,我们不妨把传媒奇观视作当代最具影响力的福柯意义上的权力/知识的话语。借用福柯的表述来说,传媒的视觉奇观在生产出权力的同时,更在传播和强化着权力。对视觉文化的受众而言,他既被视觉奇观的权力所宰制,同时又在宰制中扩大这一权力。形形色色的视觉奇观通过媒体传播,一方面把受众变成权力的对象,另一方面又将自己建构为散播这一权力的主体,进而扩大了这一权力的生产性。正是在这里,我们观察到视觉奇观的高度生产性。

[1] 哈贝马斯:《公共领域的结构转型》,曹卫东等译,第196页。

传媒公域对私域的入侵

当代中国传媒文化所凸显的另一个问题,是传媒公域对个人私域的广泛入侵。这一趋势我们可以在诸多领域看到。例如,在网络博客中,个人的隐私成为最具吸引眼球的网络资源,甚至有人不惜兜售出卖自己的个人隐私来制造卖点;在电视节目中,各种专题和访谈节目毫无限制地暴露被采访者的私生活,并在其中寻找能够引发观众"窥私癖"的素材;在报纸和杂志上,各种花边新闻和明星轶事成为印刷传媒最具商业价值的"卖点";在传记文学中,传主的各种爆料才是阅读兴趣的焦点;等等。高度娱乐化的当代传媒,其内容产业的资源越来越倾向于对私人生活素材的征用,越是奇特、怪异、刺激和耸人听闻的私人素材,就越有传媒的商业价值。但需要特别指出的是,传媒公域对私人生活的全面入侵,带来了一系列复杂的传媒伦理问题。

作为一个广泛的社会交往公共领域,大众传媒为个体、群体、社群甚至整个社会传递信息、分享经验、建构意义提供了平台。哈贝马斯认为,公共领域是一个与私人领域相对的独立领域,同时它又与公共权力构成某种相抗衡的关系。[1] 但问题的复杂性在于,公共领域又是由私人构成的,它的功能就是介于私人与公共权力之间,保护私人权利

[1] 哈贝马斯:《公共领域的结构转型》,曹卫东等译,第2页。

不受公共权力的侵犯。遗憾的是,这样的公共领域功能只是理论上的理想状态,在现实的情境中,当代传媒公共领域却频频侵入私人生活,对个体隐私权和私人生活构成巨大威胁,"公共领域成了社会力量的入侵口,通过大众传媒的文化消费公共领域侵入小家庭内部。失去私人意义的内心世界领域受到大众传媒的破坏"。[1]

公共领域入侵私人领域的潜在威胁表现在很多方面,最突出的方面是:其一,传媒公共领域的公共话语与私人话语之间的界限日趋模糊。在许多传媒节目中,人们津津乐道于越来越多的个人隐私的暴露。尤其是电视,一些节目打着保护弱者、解决情感危机或家庭纠纷的幌子,不加限制地追问甚至逼问被采访人的隐私和秘密。表面上看是厘清问题解决矛盾,但实际上却是以兜售个人私生活的隐秘为节目卖点,不但根本解决不了问题,反而带来更多的伦理和社会问题。受访者在主持人一再追问和逼迫下,在镁光灯和现场观众的压力下,往往迫不得已地说出自己不情愿说出的隐私,因而从自主的受访者沦为满足观众"窥私癖"的娱乐性资源。显然,这样的节目与其说是在保护弱者,毋宁说是在侵犯弱者。其二,在网络和视频中,由于这个公共空间缺乏必要的限制和严格的管理,因此,一些来自不同途径的视频或图像便成为公共浏览的对象。越来越多的这类事件成为网络视频热门浏览对象,从香港"艳照门"事件,到某市公安部门在

[1] 哈贝马斯:《公共领域的结构转型》,曹卫东等译,第189页。

"扫黄"行动中将卖淫女裸照上网等。更有心理阴暗者报复他人，或窥探他人隐私放置网络公开，或造谣惑众败坏他人名誉。这些都严重混淆了公共空间的公共话语与隐私话语，带来了复杂的传媒伦理问题。其三，个人博客也成为出售个人隐私以博得高点击率的阵地。博客本是在公共领域中写给别人看的，严格意义上说它不是私生活的呈现，因此，博客的话语表述应有一定的尺度和界限。但博客的发展并非如此，一些极端的博主要么在博客中诋毁他人，要么贩卖个人隐私，最典型的莫过于所谓的"木子美事件"。这种公私话语越界的情况，扰乱了公众视听和公共领域的传播原则，大有猎奇和出风头的轰动效果。

当娱乐化和收视率成为当今一切传媒的生存法则时，个人隐私便成为各种传媒争夺的资源。我们需要认真思考的问题是，一个健康社会的健康的传媒文化，应确立并恪守一些公私话语分界的原则，应保护公民个人隐私免遭侵犯，设立一些基本底线和边界。像今天这样疯狂地攫取个人隐私并直接转化为公众娱乐对象，不能不说我们的传媒患上了某种"传媒窥私症"，进而满足受众的"窥私癖"，最终导致受众文化的堕落。当一个社会的传媒文化专注于琐碎的个人隐私来提升收视率或点击率时，人们自然要问，这个文化是不是出了什么问题？毫无疑问，传媒公域对个人私域的入侵既是一个传媒文化实践问题，也是一个传媒社会伦理问题。这里有许多事情要做，有许多规则需要探索，有许多法规需要制定，听任传媒本身去追逐收视率和轰动

效果是危险的。

快感的非政治化

快感和政治的关联很复杂,既可以说两相无涉,也可以说关系密切。

在"革命至上"的年代,人们终日沉浸在各种活动之中,与天斗、与地斗、与人斗,其乐无穷。"不断革命"的快感遮蔽了人们冷静的眼光,压抑了人们的社会批判和自我反思能力,使人处在一种情绪偏执化的"革命快感"之中。进入改革开放时代,从政治斗争转向了经济建设,从不断革命转向了消费娱乐,从人类大我的理想主义转向个体小我的生存方式,快感也随之改变了自己的形态——革命欣快感的追求转向了娱乐欣快感的生产。

诚然,在一个多元文化的社会中,传媒娱乐化原本无可厚非。但是,如果我们把中国当代传媒文化的娱乐欣快感的生产和再生产,放到一个特殊语境中加以考量,那就会解读出这一不断发展的文化趋向后面的复杂政治意味。在中国当代传媒文化中,显然存在着一个复杂的张力结构,它常常呈现为政治话语与娱乐话语之间的紧张。这一张力结构通常体现为中心化的政治话语与多元化的娱乐话语之间的平行和互动关系。这种关系既是对当代传媒文化现象的经验性描述,同时也是对当代传媒文化加以运作的有效策略。我们知道,传媒是一个公共领域,在市民社会尚未得到充分发展的中国

社会中，传媒的体制面临着主导意识形态的规制与市场化竞争的商业法则的双重压力。从前一个方面说，传媒正确的政治导向规制着传媒的政治话语及其场域，中心化的一元性指导显而易见；从后一方面来看，市场化的传媒运作有着自己的游戏规则，在追求商业利润的同时，高度娱乐化的传媒甚至也可以影响政治话语。显然，解决这个张力的简单办法就是将两者区隔开来，传媒的政治话语必须加以控制而中心化，娱乐话语只要不涉及政治话语尽可娱乐化。这就在总体上构成了中国当代传媒文化政治与娱乐的二元平行结构——两者平行发展，互惠互利。这种相关性，在相当程度上塑造了中国当代传媒文化的格局；同时，它也带来一些值得思考的问题。

其一，传媒文化中政治话语和娱乐话语两极运作状态——传媒政治话语高度一致，而娱乐话语无所禁忌。在各种传媒载体中，大凡触及政治话语都有严格规范，比如新闻、报道、宣传、相关专题节目和栏目等；而不涉及政治话语的各式娱乐化"怎么都行"，娱乐快感的产品林林总总、丰富多彩。这就导致了两个彼此分离的传媒文化场域各有各的运作逻辑和游戏规则。然而，表面上看似两个彼此独立的场域，实际上却通过种种潜在的方式实现彼此的互惠互利关系。

其二，由于这一分离的二元结构，中国当代传媒文化的受众也形成了两种截然相反的传媒参与模式。一方面，由于政治话语的中心化运作，公众的广泛自发参与受到了限制，

因而难免导致受众对政治话语参与表现出某种程度的不热心、不关心甚至不介入状态。另一方面,传媒文化高度娱乐化,又促发了受众对娱乐节目的高度热情和广泛介入,这就在某种程度上夸大了传媒的快感生产、传播和消费功能。二元分立结构在限制受众政治参与的同时,也遏制传媒文化批判性和反思性,受众的传媒文化素养很容易流于片面的单纯娱乐化。在这种情形下,快感追求和政治冷漠成为当代传媒文化后果的一对孪生兄弟。所以,传媒娱乐化的商品生产变本加厉,并越来越多和越来越深地与商业结盟,一味追求收视率和回报率,使得娱乐的形式和内容不断花样翻新化,快感程度节节攀升。此时,被限制了的公众传媒政治话语的参与冲动,悄悄地转移到了娱乐化的快感体验上来。就像弗洛伊德解释艺术家和白日梦关系时所指出的那样,人格结构中本我的冲动最终被自我所调适,由自我的现实原则转移到社会道德所允许的范围中来。因此,艺术创作成为艺术家的想象替代物,缓解了本我的冲动,带来某种替代性满足。如果说人天生是"政治动物",公民的政治参与是发自内心的冲动的话,那么,在当下中国传媒政治和娱乐二元分离的格局中,这种冲动在转移到娱乐性的快感满足时,政治参与冲动的压力就在暗中被缓解了。

其三,尽管娱乐化的快感生产和消费成为当下中国传媒文化的主体,但是,仔细观察会发现,其实还存在着某种特殊形态的政治参与冲动。形象地说,存在着某种间歇性的政治话语表征"歇斯底里"。虽然娱乐话语的常规形态在相当

程度上满足了传媒受众的文化需求,但是政治冲动的能量仍然存在,一旦某个事件出现,这种冲动便会以某种瞬时爆发的形式凸显出来。这种"歇斯底里"的瞬时爆发有两个特征:一是空前热情但往往却缺乏成熟理性,尤其是在触及民族主义的情绪时,更是如此。因为平时常态的政治冷漠导致了某种政治疏离感,一俟某些事件出现便唤起了被压抑的政治本我冲动,但这些冲动却缺少深思熟虑的分析和理性的批判,很容易流于表面的激情参与。二是这种瞬时爆发的政治参与冲动和热情,一旦时过境迁,也就跟着烟消云散了,重又陷入某种冷漠和怠惰状态之中,等待着下一次间歇性的爆发。其实,这是一种不正常的公民政治心理状态。

其四,从快感本身的政治性来看,如何理解当下流行的传媒娱乐化快感生产本身?它是否具有解构当下政治话语刻板性的功能呢?从美学角度说,德国古典美学一直有一个理想,那就是在理性(尤其是工具理性或目的理性)宰制的社会文化中,审美的感性快感功能具有某种颠覆性,它把人从工具理性和道德的刻板压力中拯救出来,因而具有某种积极性。这个理论在韦伯那里成为一种解决现代性内在紧张的办法。[1] 当代文化研究也发现,大众文化的快感其实也具有某种颠覆现存社会文化霸权和主导意识形态的功能。这就是所谓"快感政治"的另一层含义所在。

[1] H. H. Gerth and C. W. Mille. Eds., *Max Weber: Essays in Sociology* (New York: Oxford University Press, 1946), pp. 340-341.

那么，当下中国传媒文化的高度娱乐化快感生产是否也具有这样的功能呢？

很遗憾，中国当代传媒文化中的娱乐化快感生产和消费似乎缺乏这样的功能。传媒的快感生产与消费与其说使受众自觉地改变什么，不如说使他们更加心安理得地使现状合理化。这也许说明，中国当代传媒文化的发展路向是一种彻底的快感非政治化。

认同建构的同一与混杂

传媒文化的一个重要功能就是对身份认同的建构。所谓认同，简单地说就是人们如何想象和确认自己。在当今世界，任何其他形式的文化都比不上传媒文化在认同建构方面的重要作用。道理很简单，我们是生活在一个传媒文化主宰的生活世界之中，几乎没人能逃避传媒的包围、追踪、诱导和影响。

当代思想界的"语言学转向"以及后来的"话语转向"，清楚地揭示了传媒作为一种话语实践是如何在认同建构中扮演重要角色的。[1] 显然，语言绝不只是一个简单被动的传情达意的工具，它同时也是主体建构自我和社会的观念通道。掌握或使用一种语言，同时也就意味着被这种语言所蕴涵的价值观和意识形态所塑造。因此，语言学转向实际上是

[1] 参见周宪《从语言到话语》，《文艺研究》2008年第5期。

主张一种文化建构论；更进一步，话语的转向特别强调主体的话语表意实践活动的重要性。不同于"自然主义"的认同观，话语研究方法把认同过程视作一种通过话语实践来建构的过程，它是一个从未完成——总是在"进行中"——的过程。[1] 换言之，我们自己的身份认同不是自然而然地形成的，也不是一成不变的，严格地说，它是通过主体性的话语表意实践而被持续地建构起来的。[2] 英国学者吉登斯认为，"无论是个人身份还是集体身份都预设了意义；但它也预设了前文曾提及的不断重述和重新阐述的过程。……在所有社会中，个人身份的维系以及个人身份与更广泛的社会身份的联系是本体安全的基本要素"[3]。传媒借助于各种视听语言来传达信息、提供快感，这个过程当然也就是一个显而易见的认同建构过程。

那么，今天的中国当代传媒如何在建构我们的认同呢？

当今中国社会是一个高度复杂的社会，其文化亦复如此，传统、现代、后现代的各种元素挤压在一个当下的平面上。在当下中国的全球"本土化"（glocalization）进程中，本土的和外来的各种文化错综地混杂在一起。社会文

[1] Stuart Hall and Paul de Gey, eds., *Questions of Cultural Identity* (London: Sage, 1996), 2.
[2] 参见米歇尔·福柯《知识考古学》，谢强、马月译，生活·读书·新知三联书店1998年版；斯图尔特·霍尔主编：《表征》，徐亮、陆兴华译，商务印书馆2003年版。
[3] 安东尼·吉登斯：《生活在后传统社会中》，载吉登斯等《自反性现代性——现代社会制度中的政治、传统与美学》，赵文书译，商务印书馆2001年版，第101页。

化的这种复杂性决定了认同建构的复杂性，同时也说明了认同建构的未完成性和不确定性。总体上说，中国传媒文化的身份建构具有某种看似对立的特征——同一性和混杂性。

首先，从内部来看，传媒文化具有认同建构的同一性。当代中国文化是一个由主导文化、精英文化和大众文化相互支撑的三元结构，又形成了政治话语和娱乐话语二元平行发展、互惠互利的局面。在这样的复杂结构中，不同文化的认同建构的目标其实并不完全一致。一方面，主导文化始终坚持政治和伦理导向优先，将个人、群体和族群的认同归结为一种对国家的认同。在这个过程中，国家认同、民族认同和体制认同的同一性乃是主导文化认同建构的基本目标。另一方面，精英文化和大众文化也各有自己的认同诉求，但在主导文化话语的支配性建构中，两者都不可避免地要受到主导文化的制约和渗透。我们知道，在中国现代化转型的关键时期，建构统一的具有高度向心力的认同感是非常重要的，特别是在当下充满了复杂冲突和文化差异的中国。但是，如何培育公民认同自我建构的反思性，如何在认同的宏大叙事建构过程中为认同的差异性留有空间，也是需要不断探索的难题。

其次，从全球化的进程来看，随着通信、交通的发达和信息频繁的跨国流动，中国与外部世界的沟通和互动愈加频繁。我们的认同建构实际上又处于一种"流动的现代性"状

态之中。[1]用马克思的话来描述,"一切新形成的关系等不到固定下来就陈旧了"[2]。传媒文化是一个高度流动性载体,在全球本土化的今天更是如此。不难发现,几乎每一种在西方传媒中叫好走红的节目类型或传媒创意,在中国传媒文化中都有程度不同的克隆或拷贝(尽管它们会加入一些本土元素),更不用说在当今中国传媒中大量存在的国外传媒节目和信息了。在网络资源、建筑风格、饮食文化、时尚风潮、家居设计、网络文化、电影电视、广告节目等领域,大量的异质元素和资源持续渗入本土传媒的内容生产。在这样的高度交融互动的混杂语境中,中国传媒文化的混杂性,必然导致其受众认同建构的复杂性。晚近认同建构理论指出,"认同"并不是一成不变业已完成的东西,它其实是一个开放的不断被建构和重构的过程。英国学者霍尔强调,认同的根本问题"不是我们是谁或我们从哪儿来的问题,更多的是我们会成为什么、我们是如何表征的、如何影响到我们怎样表征我们自己的问题"。[3]"认同"在当下面临着两方面的难题:一方面是认同本身是一个不确定的开放过程,另一方面则是构成认同建构的传媒文化显得多元混杂,由此产生的必然后果是当代认同的混杂性。

当代传媒文化这种混杂状态,必然会产生某种焦虑甚至

[1] 参见齐格蒙·鲍曼《流动的现代性》,欧阳景根译,上海三联书店2002年版。
[2] 《马克思恩格斯选集》第1卷,人民出版社1995年版,第275页。
[3] Stuart Hall, Paul de Gey, et al., *Questions of Cultural Identity* (London: Sage, 1996), p. 4.

恐惧，就像一些学者所指出的那样，全球化的文化实际上是西方（以美国为代表的）大众文化对各民族和地区多样性文化的一种侵蚀，它产生的焦虑和恐惧是"特定种族-民族的生活方式本身将遭到破坏"。[1] 因此，如何在混杂的文化语境中保持一种本土的、本民族的、传统的生活方式及其认同的连续性，就成为一个严峻的现实问题。今天的青年亚文化（所谓"80后""90后""00后"等），由于处于高度开放和混杂的传媒文化濡染之中，他们较之于前辈必然更加开放、更加多元，也更加混杂，因而其文化认同也就更加复杂和更加混杂。

面对这种认同混杂性，学术界大致有两种不同的回应。一种观点是主张回归传统，以本土传统资源的弘扬来抵御这种混杂和不确定性。另一种观点是强调混杂并非坏事，它倒是给传统发展和认同重构提供了新的空间和可能性。这两种不同的看法其实代表了对混杂性的不同评价。印裔美国学者巴巴对混杂性提出了非常乐观的看法，他认为这是一个"居间的"的"第三空间"，有助于发展出一种抵御后殖民主义的策略。[2] 阿根廷裔墨西哥学者加西亚·坎克里尼则注意到，混杂化就是把有所区分的文化层面整合到新的结构中去，这个过程导致了认同概念的相对化，因此混杂化也许是

[1] 詹姆逊：《全球化和政治策略》，载王逢振主编《詹姆逊文集》第 4 卷，中国人民大学出版 2004 年版，第 366 页。
[2] See Homi K. Bhabha, "Culture's In-between," in Stuart Hall and Paul de Gey, eds., *Questions of Cultural Identity* (London: Sage, 1996).

建构新文化的一个重要契机。[1] 对中国当代传媒文化来说，混杂化究竟会导致何种后果还难下定论，但有一点是清楚的，从混杂中撤退到本真性的原教旨传统中去是不可行的。正确的选择应该是，积极面对混杂，探索"认同"建构的新路径。显然，在日益混杂的传媒文化情境中，"认同"的建构一定不同于以往，这是必须清醒认识的现实状况。

(原载《学术月刊》2010 年第 3 期)

[1] Nestor Garcia Canclini, *Hybrid Cultures: Strategies for Entering and Leaving Modernity* (Mineapolis: University of Minnesota Press, 2005).

文化研究：为何并如何？

近些年来，有关文化研究可谓争论不断，赞成者有之，反对者亦有之。这也许是规律性的现象，举凡任何一种新范式、新思潮的出现，都会引发其知识谱系或合法性的争论。

其实，当文化研究作为一种新的思潮或研究出现在西方时，也曾引发热烈的争论。当然，在中国当下的社会文化语境中，关于文化研究的争论还有一些值得深省的本土意义。

在笔者看来，关于文化研究的争论有两点值得关注。一点是作为一种西方的理论范式，文化研究在中国本土当代情境中是否必要。换言之，这个问题的核心是文化研究如何从"西学"成为"中学"，成为本土化的问题意识的产物。另一点则是围绕着文学研究和文化研究的相互关系而产生的争论，究竟是以文化研究取代文学研究，还是坚守文学研究抵制文化研究，或"第三条道路"两者互补。问题的核心是两种范式有无根本冲突或对立，如何处置这些冲突和差异。如果说前一个问题呈现为中西知识谱系之间的某种张力关系的话，那么，后一个问题则体现为本土知识内部不同研究范式的紧张关系。二者最终都关系到当下中国文化研究为何与如

何的问题。

文化研究的知识政治

在当代社会，并不存在任何纯然客观或价值中立的知识。福柯关于话语形成的理论表明，权力必然和知识相伴相生并相互作用，离开权力，知识便失去其功能。所以，知识总是以这样或那样的形式与政治相关联。知识政治通常呈现为两种形态。一种是福柯所说的权力对知识的控制与变形。不过，知识政治还以另一种形式出现，它来自知识的内在要求和动因，强调知识对社会现实问题的介入和作用。如果我们从后一种形态的知识政治来审视，那么，文化研究在当代中国的兴盛，大约可以看作是"后革命时代"特定知识政治的产物。

改革开放以来，学术的独立性和自足性一度成为某种理想的学术理念。然而，当学术渐趋独立自足，并在新的学院体制下成为学人的文化资本之后，知识在相当程度上便开始远离社会实践，转而成为装点门面和炫耀才学的摆设，成为获得社会资源的象征资本。今天，高度体制化的大学教育系统、行政化的科研管理机制、不可通约的学科体系、趋向功利的研究取向，正在使学术趋于经院化和商品化。为学术（知识）而学术的取向，也就从一种具有积极意义的理念转变为带有消极性的托词。那种曾经很是强烈的社会现实关怀在知识探求中逐渐淡化了，参与并干预现实的知识功能被淡

忘了。当学者满足于在书斋里和课堂上的玄学分析时,一种曾经很重要的学人之社会角色也随之消失了。于是,寻找一种能够直接参与并干预现实的知识路径便成为当下中国人文学者的急迫要求。

当代中国社会正在经历前所未有的社会文化转型,各种社会和文化矛盾空前凸显,诸多新的现实问题严峻地摆在人们面前。旧有的知识范式和研究理路显然捉襟见肘,要回应复杂的现实问题就必须寻求新的知识范式。这种知识范式至少要满足两个条件。第一个条件是超越现有学科边界进行整合的跨学科性质,因为当下中国社会出现的许多新的社会文化问题,绝不可能在某一个确定学科范围内得以解决,超越具体学科成为必然的要求,只有这样才能揭示当代中国社会文化转型的复杂原因和后果。文化研究从根本上说带有某种"反学科性",它不拘学科界限之一格,超越了种种学科研究对象和边界的限制,进入了广阔的社会理论层面。较之于纯粹的知识诉求和经院化的学术思考,文化研究与其说是一种学问或知识,不如说更像是一种"策略"。它不能规范于任何一个现有的学科之内。文化研究这种独特的"非学科性"甚至"反学科性",为人们解释当代中国社会文化转型的诸多新的复杂问题提供了可能性。

第二个条件,新的知识范式必须彰显出强烈的现实关怀和社会批判的品格。对知识政治的普遍反感导致了走向相反的追求纯粹知识的幻象。而当今相当体制化和学院化的知识系统很难扮演强有力的社会批判角色,它们不是蜕变为书本

上和书斋、讲堂里的玄妙学理,便是专业性很强的学科分工和小圈子的品格。在这种情形下,寻找一种具有突出社会现实参与和干预功能的研究路径便提上了议事日程。文化研究恰好满足了这个要求。与那些改革开放以来东渐的各路西学知识有所不同,文化研究体现出它特有的强烈现实品格和社会参与性。如今文化研究的诸多话题,从中心-边缘或自我-他者的对立二分到阶级、种族、性别的分析,从文化霸权和意识形态的分析到大众文化和媒体批判,从大众文化的意识形态操纵到通过大众文化来传递民众声音,从表意实践的多种可能性到权力/知识共谋关系的揭露,从大众文化文本的神话去魅到电视编码/解码模式分析等,无不渗透着强烈的现实精神和批判意识。英国学者斯图亚特·霍尔的典范性研究鲜明地揭示了这一特性。这对于"后革命时代"仍强烈地关怀现实的中国学者们来说,无疑是一条极有吸引力的路径。关注当下中国权力/知识的共生关系,解析当代文化表意实践的复杂社会关系,揭去大众文化的面纱,批判社会特权的体制性关系,关注弱势存在并践履社会正义和平等,这些在文化研究中显然是最为关切的问题。或许我们有理由相信,"后革命时代"的知识政治的表现形态之一,便是这里所说的文化研究。

范式转换中的资本流动

文化研究在当下中国的发展并非一帆风顺,对它的质疑

甚至抵触时有发生。其中一个值得关注的现象就是文化研究与文学研究关系的论争。这里，笔者无意评述各方观点，而关心的是这一论争后面的某种复杂的知识社会学意义，尤其是学术场域中悄然发生的象征资本的流动和重新分配。

首先需要提请注意的是，从事文化研究的学者大多是一些人文学者，尤其是一些文学研究者，他们组成了库恩意义上的文化研究的"科学家共同体"。比较说来，人文学者中的文学研究者对文化研究的兴趣似乎远胜于哲学、社会学和历史学学者。唯其如此，文化研究与文学研究争夺领地和势力范围的冲突也就异常凸显。其次，文学研究与文化研究的论争也反映出了不同的学术理念和知识谱系之间的张力关系。毫无疑问，文学研究是一个非常古老的知识系统，它有自己相对明确的边界和研究对象。有趣的是，热衷于文化研究的很少是古典文学的研究者，他们多半是研究文学理论、现当代文学或比较文学的学者。假如我们不小心，很容易把文学研究和文化研究的争论看作一种新版"古今之辩"，但问题远不那么简单！把恪守文学研究的主张看作"保守之说"，而把文化研究的立场看作"激进之说"，无助于问题的解决。这一论争有三个层面的问题值得分析：其一，文化研究作为"新来者"闯入了传统的文学研究领地，改变了传统的文学研究格局。它毫不吝惜地丢弃了传统文学研究的一些东西，甚至是宝贵的东西，这必然引发毕生经营这些知识的学者们的不快。但文化研究在丢弃的同时又开拓了一些新领域，一些过去显然不属于文学研究范围的东西被纳入了研究

视野。这突出地表现在大众文化的种种文类和形式，从影视到广告，从时尚到身体，从网络到虚拟现实，等等。这就带来了两个变化。一个变化是经典的、精英的理念的衰落，民粹的和大众的理念崛起；另一个变化则是研究范式从文学研究向文化研究的转变。前者涉及知识的传统规范，历史地形成的关于何为文学的观念面临着严峻的挑战。当科幻作品、侦探小说、网络文学、影视作品甚至身体均成为研究对象时，某种关于文学研究的精英标准便瓦解了。文化研究必然缔造出带有民粹倾向的知识理念，它告别传统经典分析而转向现实文化实践的日常形式，这不能不说是一个深刻的转变。当文化研究取代文学研究时，几乎没有什么不可以成为研究对象。于是，文学研究在这一转变中失去了传统的优势，种种新的解释和方法取而代之。

其二，文化研究的闯入带来了这一学术场域中资源的流动和重新配置，它不可避免地造成象征资本的再分配。换言之，文化研究的"入侵"不仅导致了理论范式的某种转换，同时也转移了这一场域现有的学术注意力，使得传统的文学研究不再是唯一合法有效的范式。根据库恩的科学哲学，科学范式的转换多半发生于从"常态"向"反常"递变的过程中。每当"常态"科学不足以解释新的现象时便导致了学科范式的转换。布尔迪厄的文化社会学研究则指出了另一种现象，他认为特定文化场域里的象征资本数量是相对固定的，为已占据了文化场中特定位置的行动者所分有。但是，象征资本又是流动的，这取决于"新来者"加入引发的位置的变

化。"新来者"挤入场域的常用策略是宣布原有规则作废，借倡导新规则之势进入场域并而占据相应位置。这时，"新来者"就从"原有者"那里获得了某种象征资本。把两种理论结合起来考量，可以揭示出今天文学研究和文化研究之争的某种知识社会学意义。显然，今天消费社会和网络电子文化的出现，导致了传统的印刷媒介文化的深刻危机和转变，新的文学现象和其他相关文化实践大量涌现出来。囿于传统的文学研究理路显然无法应对，这正是知识从"常态"转向"反常"的表征。范式的转换使得文化研究处于相对有利的地位，面对新的情境和新的文学或文化时，文化研究呈现出自己特有的长处和优势。而恪守文学研究的学者仍旧关注语言、文学性、审美功能等传统范畴，他们强烈要求厘清文学研究的边界，维护文学研究的传统和规范，进而抵御文化研究的大举入侵。两种不同的立场遂演变为"旧规则作废"和"旧规则有效"的论争，它们最终呈现为文化研究合法性的论辩。尽管文化研究和文学研究原本并不是非此即彼的对立，但是在学术场或知识谱系中，它们确实形成了某种非此即彼的排他性对立，至少在理论论争的层面上是如此。

这场论争背后的知识社会学意义在于，此学术场域中学术资源和象征资本正面临着新的调整和分配。当越来越多的中青年学者认同并热衷于文化研究时，相对说来，文学研究便被"边缘化"了。当研究更多地转向文化研究的热点问题时，文学研究的传统命题和知识生产相对说来便被"冷落"了。这样，象征资本便逐渐从传统文学研究转向了文化研

究。根据象征资本的"零游戏规则",场域中象征资本的数量是固定的,因此"新来者"的象征资本必然是从原有者那里获取的。换句话说,得到的正好等同于失去的。可以断言,象征资本的重新分配必然导致如下事实:对于文化研究,必定是有人欢喜有人愁。

其三,从文化研究与"科学家共同体"的关系来说,还有一个现象值得深省。那就是文化研究通常对中青年学者比较有吸引力,这也许是因为他们知识结构比较容易与文化研究范式接轨,相对说来,长辈学者较擅长于传统的文学研究,让他们脱胎换骨地转换范式委实很困难。这个人力资源上的差异也就在文学研究和文化研究两极之间造成了某种紧张,这一紧张进一步呈现为"科学家共同体"内部代际之间的紧张。我们只要对当下这一论争的不同立场持有者稍加分析,便不难发现这一紧张的存在。

知识本土化与理论生产

知识本土化的欲求是反复出现的议题。但有趣的是,在自然学科和工程科学内,所谓的本土化问题似乎压根儿不存在。更进一步,社会科学似乎也不像人文学科那样有强烈的本土化冲动。也许是文化研究的"科学家共同体"多为人文学者,因而本土化的问题显得尤为突出。这是否可以看作是人文学科或人文学者本身的某种知识生产特征呢?

知识本土化也是知识政治的一个侧面。这一要求表面上

看无可争议，但实际上本土化的要求并非完全一致，包含了多种诉求和取向。其中一个取向就是所谓的我们如何从一个"理论消费国"转变为"理论生产国"。要实现这个转变关键在于如何提高知识生产的本土原创性。这个问题当然不只是文化研究所独有的，就像经济界和产业界所提出的从"中国制造"转向"中国设计"的问题一样。关于提高本土学术原创性已有很多讨论，这里不打算品评臧否。笔者关心的问题是，就文化研究而言，我们如何利用西方资源来做我们自己的事情，如何从引进"消费"理论转向"生产"理论。

从某种意义上说，任何外来理论的运用，都会不同程度地被中国本土语境化（contextualization），因而发生一定的变形、错位和转移。所以说，这些被语境化了的理论已不是原来意义上的外来理论了。但进一步的问题是，我们如何主动地、有意识地结合本土语境来修正和改造外来理论，这的确是当下中国文化研究的一个薄弱之处。这里有两个关键问题需要讨论。首先是中国问题与中国经验，它不是简单运用外来理论来解释中国现实，而是如何提出中国式的文化研究问题，解释中国特有的文化经验。在这方面中国当代文化研究似乎显得薄弱，我们基本上没有提出一些本土性的足以影响外部世界的文化研究的中国问题。对晚近文化研究的议题稍加翻检便不难发现，那些热烈讨论的问题大多是"引进的"。也就是说，我们在理论引进的同时也在引进研究的问题。从大众文化批判到性别研究，从都市空间分析到日常生活审美化，从身体问题到视觉文化研究等。造成这一局面的

原因之一可能是中国乃现代化的后发国家,不少文化实践往往先出现在发达国家,并被作为问题加以研究且形成相应的理论学派,尔后这些实践才出现在中国文化中。这种滞后性的"时差"表面上看似乎使我们在问题提出和理论发明上处于不利地位。特别需要强调的是,尽管事实上存在着滞后现象,但是这些现象在本土语境中的呈现应该说与西方文化是有差别的,它们必然带有本土文化实践的独特性。对这些独特性的批判性考量正是实现西方理论向中国理论范式转换的契机。同时,更应关注发掘那些中国的独特问题和经验资源。在我们的文化研究中,往往是中西文化的某种表面同一性掩盖了内在的差异性,或者说对西方理论未经修正改造的直接运用及其表面的有效性,常常遮蔽了我们对差异性的自觉发现,因而造成了问题和语境的抽空或漂移,仿佛与西方语境并无差别似的。这就丧失了创建本土原创理论范式的契机。

由此引发的另一个问题是拿来主义与差异感的关系。"拿来主义"往往是自己尚缺乏足够的理论资源的表现,"拿来"的目的最终是将"拿来之物"转变为自己的财富。这就需要某种"拿来"过程中敏锐的理论差异感。"拿来主义"一般会产生某种假象,那就是外来理论在解释中国文化问题时似乎普遍有效。这种普遍有效的假象实际上也就取消了反思性批判。因此有必要提倡一种运用外来理论的"水土不服"。正是这种"水土不服"的产生,才会造成库恩所说的理论"反常"。这时,反思性的批判最容易出现,创造性的

契机才会出现。于是，作为研究主体的学者们，便会自觉地把外来理论的简单套用有效地转化为移植、改造或创造。斯图亚特·霍尔是一个很有说服力的个案。他从福柯那里"拿来"有关话语和知识型的理论，从巴特那里"拿来"意识形态神话分析和表意的符号学理论，差异感使他着力于寻找一种有效的解释范式，最终回到他自己所深刻体验的族裔、认同、受众、文本等特定问题上来，进而创造了很有影响的文化表意实践分析理论。

文化研究的命运

这个问题好像有点不着边际，其实是有感而发。如前所述，文化研究本身并不是一个严整的知识系统，并不是一个边界分明的学科。毋宁说它是"非学科"或"反学科"的，它是对体制化和学院化的权力/知识共谋构架的颠覆与反叛，意在恣肆纵横不受拘束地切入社会文化现实问题。但是，在今天高度体制化和行政化的学术机构中，文化研究的命运会如何呢？

如前所述，当今高度体制化的学术研究，已经在相当程度上改变了文化研究原有的反叛性和颠覆性，使它归顺为某种符合现行学术体制和规范的"驯顺的知识"。它在课堂上被讲授，作为教材翻印出版，作为学科加以建设，作为学术论文发表在专业杂志上，作为职称晋升的筹码而转化为文化资本。文化研究的"反学科性"正在被"学科性"加以规

训。也许未来的学科目录中会有文化研究的学科，它成为学位点或学科点，进而被规范在特定学科的知识系统框架里，沦为只有少数专家学者进行交流的密语。一方面，我们要问，文化研究会不会成为书斋案头的摆设，失去了与现实社会和文化的密切关联？另一方面，文化研究如何防止蜕变为它曾几何时所痛恨的玄奥学理，只限于操演专业术语和命题概念的专家小圈子？在现有的学科体制和规范中，文化研究的确有变成它努力要颠覆的权力/知识共谋牺牲品的可能性，文化研究也许会在改变自己品格的同时反过来强化权力/知识共谋关系。

导致文化研究危机的另一个潜在原因是文化拜物教，文化研究知识生产与文化产业化之间的某种共谋关系。假如说文化研究落入权力/知识共生关系之窠臼具有某种知识政治学意义的话，那么，文化研究演变为文化产业的赞美者和吹鼓手，则楬橥了它蜕变为知识经济之附庸的可能性。今天，文化产业以其难以抵抗的力量在征服许多此前与之无关的领域，从艺术到学术，不一而足。我们知道，文化研究的内在动力来自于对当代社会现实和文化的强烈批判性，来自于对消费社会商品拜物教及其意识形态的去魅分析。但是，文化产业，尤其是媒体文化在现代社会的强势地位，常常逼迫文化研究就范，转变为文化产业及其商品化和拜物主义的阐发者，沦为文化产业强势霸权和商业战略的推手。今天，在文化研究名目下展开的许多研究课题，特别是那些得到了文化产业恩惠资助的项目，日益呈现出与媒体和文化产业共谋的

特点。它们在阐发文化商业化和产业化合理性的同时,为文化产业进一步的征服推波助澜。在这种状态下,文化研究一方面失去了本来所具有的批判性和对抗性;另一方面,它逐渐蜕变为知识/商品共生关系的产物,成为推销商品和谋取利润的"思想库"。确保文化研究的批判性是恪守文化研究而非文化经济研究的关键所在。当文化产业及其商品拜物教吞噬批判性的复调时,文化研究将不再有文化!

(原载《文艺研究》2007年第6期)

四 装置范式转向

微文化及其反思

2015年,笔者有机会访问了腾讯公司深圳总部。在那座摩天大楼式的总部二楼,有两块巨大的LED显示屏,向来访者述说着腾讯正在如何改变世界。一个显示屏上正显示当时有3.8亿微信用户在线,星星点点不停地在五大洲闪烁;另一个显示屏上显示的是当时有1.2亿QQ用户在线,星罗棋布地在世界不同地方。这个令人震惊的技术奇观,在半个世纪以前,甚至20年前都是难以想象的。地理学家哈维在其成名作《后现代的状况——对文化变迁之缘起的探究》中,描述了1850年代至1960年代这一百多年来,如何"通过时间消灭空间"而使世界不断变小。[1] 今天,面对如此快捷的通信,我想哈维会把世界描绘为一个微小的点。麦克卢汉所说的"地球村"不啻是这个时代的寓言!不过,眼下我们所遭遇的情势已全然不同于半个世纪前的麦克卢汉时代,它将以"微时代"来命名,以"微文化"来描述。无论是微信还是QQ,许许多多的新技术新发明都在昭示一个

[1] 戴维·哈维:《后现代的状况——对文化变迁之缘起的探究》,阎嘉译,商务印书馆2003年版,第301页。

不断加强的趋势：我们的社会和文化变得越来越"微化"。如果说"微时代"是一个时间性界划的话，那么，"微文化"就是一个更加逻辑的概念，它揭橥了一种新的文化形态及其内在发展逻辑。更具体的问题是：这个时代的社会和文化的"微化"究竟意味着什么？"微化"与主体性的建构有何关联？新的微文化是否催生了一种新的文化政治？

"微文化"的文化症候

当我们用"微文化"来说明当下文化变迁时，其实隐含着许多需要仔细考量的问题。在英文中有一个"微（观）文化"的概念（microculture），但它却是意指社会中具有独特语言、意识形态的小群体文化。[1] 这一概念与眼下本土流行的"微文化"说法不是同一个意思。"微文化"乃是一个含义更加宽泛的文化形态，尤其是指随着新技术和新媒体而来的愈加碎片化的文化新形态，是一个总体性日渐衰微而人们愈发迷恋小微事物的文化。其表征从微信、微小说、微电影、微课程、微摄影、微商城到微一切，微文化的出现使人想起了过去的一个流行说法："小的是美好的。"但面对微文化，还得补充一句："小的是令人不安的！"因为微文化确实向我们提出了许多极富挑战性的难题。今天人们热衷于一切事物、文本、行为和思想的"微化"，随之而来的是社会在

[1] 参见维基百科：http://en.wikipedia.org/wiki/Microculture.

变,文化在变,技术在变,主体亦随之改变。

这一变化趋势最直观的现象莫过于碎片化了。碎片化是很多思想家对现代性特征的描述,这种现象在后现代时期得到了进一步的加强。社会学家滕尼斯曾在19世纪末指出,所谓现代乃是从传统"社群"向当下"社会"之转变,"社群"是基于血缘、亲密关系所构成的人群,他们共享某种本质意向;与此不同,"社会"则是建立在理性基础之上的法律和规章。他的一个结论是,失去了社群有机关系的现代社会无可避免地导致碎片化[1]。20世纪初,另一位社会学家韦伯发现,现代性的出现打碎了传统社会的宗教-形而上的大一统世界观,由此造成了不同价值领域的独立,它们各有各的合法化根据。依据这一判断,现代社会是由诸多价值领域各自独立存在而构成的。[2]此后,本雅明又提出了一个很传神的概念——星丛,用以颠覆启蒙现代性的同一性思维,这一概念深刻地触及现代社会复杂而碎片化的状态。[3]自20世纪60年代后现代思潮崛起,一方面是碎片化的趋势加剧,另一方面则是思想家们对碎片化的论述更加复杂。库恩注意到科学知识爆炸性发展正在失去普遍的可通约性,利奥塔惊呼后现代知识的建构已告别了宏大叙事而转

[1] 斐迪南·滕尼斯:《共同体与社会》,林荣远译,北京大学出版社2010年版。
[2] 马克斯·韦伯:《宗教与世界》,康乐、简惠美译,台湾远流出版公司1989年版。
[3] 瓦尔特·本雅明:《德国悲苦剧的起源》,李双志、苏伟译,北京师范大学出版社2013年版。

向了小叙事,鲍曼则发现现代性正从沉重形态向轻快形态转变,从固态向液态转变。[1] 所有这些论断都揭示了一个社会和文化发展的内在逻辑,那就是日益告别总体性而趋向于碎片化。

这里要特别强调的是,微文化在进一步加剧碎片化的同时,把碎片化的程度提升到一个全新的阶段;用一个更加确定的概念来描述这一发展,那就是社会和文化的"碎微化"。借用鲍曼的术语,如果说碎片化是"水流"态,那碎微化则呈现为"水滴"态,后者比前者更加细化、微化和碎化。无论从历史还是逻辑的角度说,"碎微化"都是现代性的碎片化发展的新阶段,其主要特征在于信息生产、传播和接受的高度"碎微化"。微文化带来了许多全新的有待阐释的微现象:微生活、微事物、微消费、微叙事、微思维、微心理、微情感、微主体、微民主、微政治等等。

对微文化的解释可谓"仁者见仁,智者见智",有不同的角度。从信息方式的角度来审视微文化是一个有效的路径。马克思的古典政治经济学对资本主义社会的分析,是通过"生产方式"的视角来观察的,它有力地揭开了资本主义的面纱;今天,在生产与消费高度融合的社会条件下,在交往与信息变得日益重要的条件下,从"信息方式"的思路来

[1] 托马斯·库恩:《科学革命的结构》,金吾伦、胡新和译,北京大学出版社 2012 年版;让-弗朗索瓦·利奥塔尔:《后现代状态》,车槿山译,生活·读书·新知三联书店 1997 年版;齐格蒙·鲍曼:《流动的现代性》,欧阳景根译,上海三联书店 2002 年版。

考察和分析当代社会是很有针对性的。[1] 微文化说穿了不过是人类历史上"信息方式"转型的某种征兆。它有几个主要特征需要特别加以关注：其一是信息构成的碎微化。说得形象点，微文化是以微型的碎片化信息为其基本形态，因此，微型、微小、微量的信息方式成为微文化的外在特征。以微信为例，短小但数量惊人且快速传播的信息充斥在各种媒体和网络中，那些完整的、系统的、复杂的、关联的信息不再是人们传递的主导信息形态。其二是信息传递的实时极速。本雅明在20世纪30年代曾预言，机械复制技术可以在更大的时空范围里传播艺术品，但今天微文化的出现已远远地超出了本雅明的想象。还是以微信为例，它是微文化最典型的信息传播方式，在无线网络的技术条件下，信息超越时空距离的实时点对点传送迅疾而广泛。微文化的巨大优势就在于其信息传播速率和范围远甚于历史上的任何传播介质，如印刷、报纸、广播、电话、电视等。前微文化的信息传播多有固定的程序和规范，信息的采集、检验、审核、编辑、发稿、传送等复杂环节免不了要耗费相当时间。当代信息技术的发展极大地改变了信息传播方式，催生了传统媒介传播体制之外的各种草根传媒，由此颠覆性地将传统媒体的规范程序简化为点对点的信息实时直接传输。今天，无论何处发

[1]"信息方式"（mode of information）的概念为美国学者波斯特所创，他模仿马克思的"生产方式"概念，提出当代社会是一个信息社会，其"信息方式"是社会和文化构成的重要层面。详见马克·波斯特《信息方式》，范静哗译，商务印书馆2000年版。

生的事件，都可以在微文化中得到实时的有效传播。其三是信息的海量传送与接收，这也是微文化有别于此前任何文化的一个极其重要的特点。微文化中海量的内容庞杂且未经检核、整理的信息在网络和界面间极速"裸奔"，海量信息的混杂、破碎和断裂彻底解构了信息的总体性和语境化，给人们的信息系统把握和理解造成了巨大的冲击，这就向我们提出了许多新的认知难题。除了以上三个特征外，微文化的第四个典型特征是高度娱乐化。当代微文化迥异于传统的民俗文化和现代的严肃政治文化，带有明显的消费文化特性。恰如所谓"信息娱乐化"（infotainment）的概念所表示的，信息（information）和娱乐（entertainment）完全融为一体了，无论新闻报道抑或政治事件抑或知识传递，都在消费文化的语境中被娱乐化了。看报、看书、看电视、看新闻甚至读课本，一切都趋向于娱乐状态，而娱乐化的一个心理指标就是信息接受过程的快感化。一切艰深、费解、复杂的信息都趋向于简化和有趣，吸引眼球的视觉愉悦成为微文化的微信息和微叙事的基本构成方式。

概括地说，第一个特征说的是微文化信息方式的微尺度，说明其"微"在何处。在微文化中，一切都趋向于微小化，信息、产品、活动、交往等均如是。第二个特征则指出了微文化的信息方式的传播交往特性，彰显微小化的信息交往的实时性和高效性，它同时昭示了当代社会和文化的高速特点，快捷与方便是微文化最具吸引力的功能。第三个特征涉及微文化的信息方式的量，海量的原始信息不加区分、审

辨地全方位流动，导致了人与信息的关系颠倒。不是人在追逐信息，而是信息在追逐人，是新的技术装置不断逼迫人去关注和接受各式各样的信息。最后一个特征是对微文化的质的描述，其娱乐性和快感化彻底改变了文化的游戏规则，它必然要求所有信息、事物甚至知识，从生产到传播到接受都依从娱乐化快感原则。以上四个特征互为条件，彼此交缠，共同构成了微文化的现实结构。

微主体的出现

要对微文化做一个精准的判断是很难的。正像一枚硬币有两面一样，文化的碎微化也是一把功能多重的双刃剑。一方面，碎微化导致了总体性的消解，给信息的自由流动和民众的自由表达提供了新的空间。所以，人们很容易注意到微文化给中国社会民主化和公众参与所带来的新契机。大一统的严格管理的信息流动被碎微化的信息点对点的实时传播所颠覆，微文化中出现了种种微权益、微民主与微政治的声音。另一方面，我们在微文化为公众自由表达意愿提供了更多可能性的同时，也必须注意到微文化的潜在负面功能。一些重要的问题值得深究，比如微文化的碎微化与现代公民的理性主体性建构的复杂关系；再比如，公民自由表达与反道德、反社会的信息杂音传播之间的关系；还有，如何在碎微化的非关联性信息中建构对社会和文化的总体性认识，如何避免社交媒体中的"螺旋上升式的沉默"；等等。

越来越多的研究指出,网络、电脑、微信等新技术的发明,给人类带来了许多潜在影响。20世纪90年代美国和德国的一些研究都指出,人们浏览大部分网页的时间都不会超过10秒钟,浏览时间超过2分钟的网页不到十分之一。网络资深设计师尼尔森得出了一个让人瞠目的结论:"网络用户在网上不阅读!"十年后,以色列的一项研究(2008年)通过对全球上百万网站的数据分析,得出了更为精确的结论:人们对每个网页浏览的平均时间是19~27秒,这还包括内容载入的时间,其中德国和加拿大人每个网页的平均浏览时间是20秒,美国和英国人是21秒,印度和澳大利亚人是24秒,法国人是25秒。如果说这一发现还只是针对普罗大众的话,那么,同年英国伦敦大学的一项研究则专门考察了英国图书馆和英国教育协会两个网站的专业用户是如何阅读学术期刊论文的。结果同样令人惊异。他们一目十行,通常只阅读某个文献的一两页内容,只关注标题、页面、摘要等,这一研究的结论是,一种新型阅读已经出现——"强力浏览"。[1] 同样在2008年,美国学者海尔斯在对加州大学的大学生学习的认知方式变化的研究中发现,信息技术的发展催生了"媒体一代",他们与前代人有显著的差异,由此她认为,存在着某种认知方式的代际转换或代沟,一种全新的认知方式及其文化应运而生。"媒体一代"有何新的特点

[1] 尼古拉斯·卡尔:《浅薄:互联网如何毒化了我们的大脑》,刘纯毅译,中信出版社2010年版。

呢?海尔斯认为,特点就体现在这代人所特有的"超级注意力"(hyper attention)上:"超级注意力的特征是在不同作业中迅速转换焦点,偏爱多样化信息流,寻找高度刺激性的东西,对单调状态的容忍度较低。"[1]她认为,从认知方式上说,与超级注意力相对的是另一种注意力,她称之为"深度注意力"(deep attention),其特征是持久地聚焦于某一事物(比如狄更斯的小说),忽略外部刺激而沉浸其中,偏爱单一信息流,对长时间关注单一焦点的单调具有忍耐力。海尔斯发现,当代社会、文化和技术的发展,青年人越来越远离深度注意力的认知模式,而日益青睐超级注意力的认知模式。换言之,超级注意力已经成为当下年轻人最为流行的认知模式。

如果我们把超级注意力的理论引入微文化研究,无疑可以揭示这一文化的某些值得关注的地方。早些年,笔者曾提出"读图时代"正在取代读文时代,视觉文化的崛起改变了人们的阅读习性。现在看来,新的发展趋势不仅在于读图对读文的僭越,而且文字阅读本身也发生了深刻变化。以"深度注意力"为标志的传统阅读方式,正在被上面所讨论的各种"微阅读"所取代。"微阅读"的核心乃是海尔斯所揭示的那种"超级注意力",作为一种认知方式,它的四个特点在相当程度上揭示了微文化信息方式的碎微化趋势,揭示了

[1] N. Katherine Hayles, "Hyper and Deep Attention: The Generational Divide in Cognitive Mode," *Profession*(2007), p. 187.

微文化在何等程度上重构了主体性及其认知方式。注意力焦点的迅速转移这个特征，其实是当下整个文化的病症，从专业学术研究，到社会热点新闻，再到各种八卦轶事，人们已习惯于迅疾转换聚焦点，而不再是持续地、长时间地关注某一事物。"十年磨一剑"是一个很过时的做派，人们越来越功利地行事，因此短期行为成为普遍的首选。热衷于多样性和刺激性的信息，这两个特征，仔细辨析起来是对焦点迅速转移的补充说明。前者说的是超级注意力对信息的多重性的量的偏爱，后者则是对超级注意力在信息的质的方面的描述。多样化的海量信息除了会导致认知方式的破碎之外，还有可能使得信息接受的有效性下降。微文化的行为主体喜好有刺激性的信息，乏味平常的信息不再吸引眼球并受到关注，这就极大地提升了人们对信息的娱乐性期待，时下所谓的"大V"和"标题党"很有市场，恰恰是这种刺激性信息期待的产物。不刺激不足以吸引眼球，不刺激也不足以形成人气，这就导致微文化充斥了大量无意义的耸人听闻的冗余信息和虚假信息，这些信息交往活动耗费了人们大量的时间和精力。最后，无法忍受单调状态，乃是对超级注意力内在心理动因的揭示，前面三个特点均受制于这一心理动因。持续关注一个事物会刻板乏味而难以忍受，所以不停地变换焦点、寻求多样信息流，尤其是那些高强度刺激性的信息。

如果微文化说的是客观的文化现实的话，那么，超级注意力则是对这一文化的主体的认知习性的说明，它们是一枚硬币的两面。我们知道，文化这个概念本身有一个培育的含

义，文化就是对人的濡化或熏陶，所以微文化的客观现实总是在塑造相应的主体。反过来，新的主体又推助和强化新的文化。在这个意义上说，以超级注意力为代表的认知模式既是微文化的产物，又反过来推助和强化微文化。由此我们便进入了微文化的主体性范畴，不同于此前的文化，微文化所塑造的是一种新的"微主体"，尤以"媒体一代"为代表。从这个角度看，微文化在改变文化的同时，也在改变主体及其认知方式，认知方式的变化进一步导致主体思维方式、情感方式和行为方式的转变。这里要强调的是，微文化不仅具有心理学意义上的注意力模式的重构，更具有社会学和政治学意义上的实践主体及其实践行为的重构。即超级注意力的普遍流行不仅昭示了微文化的认知模式，同时也预示了某种微主体的形成。

微叙事及微政治

"微主体"这个说法是相较于微文化时代以前的主体性而提出的，其主体性特征呈现在"微"字上。

如果说此前曾有过文艺复兴时期的"巨人的时代"，有过启蒙运动笛卡尔式"反思主体"时代的话，那么，在今天通信技术和媒介文化高度发达的境况下，"巨人"和"反思主体"的建构条件已遭遇严峻挑战，而平民式的"微主体"应运而生；如果说"巨人"和"反思主体"们曾生活在理性逻辑的三维深度空间里的话，那么，今天的微主体则生存于理

性衰退的随机性和偶然性的二维平面中,后者从思想到行为都更碎微化和感性化。微主体是通过其微认知来建构社会及其主体性的,而微认知的基本话语形式则是某种"微叙事"。从当下中国社会和文化的发展现状来看,可以说"微叙事"比利奥塔半个世纪以前所说的"小叙事"更加碎微化。微认知及其微叙事所构成的微主体实践的是当代社会特有的微政治。微主体有赖于微认知,而微认知有赖于微叙事,所以我们有必要对微认知及微叙事的特征做进一步的考察。

首先摆在我们面前的问题是微文化中的微认知的习性化。如前所述,微文化的突出特征是信息的碎微化,海量的未经筛检和处理的原始信息充斥在各种界面和媒体上,大到各种重大事件或传闻,小到家长里短奇闻轶事,这些碎微化的信息构成某种独特微叙事。借用利奥塔在分析后现代知识形态的术语来说,现代性向后现代性的转变是"小叙事"对"大叙事"的取代。需要进一步指出的是,利奥塔所说的"小叙事"如今已被"微叙事"所取代。"微叙事"不同于以往的叙事,它有自己独特的句法学、语法学和语义学规则,其典型形态往往是三两句话,掐头去尾,片段成章。微叙事的句法其解构性远甚于其结构性,其语法因信息压缩而往往造成语法规则的越轨,其语义由于过于凝缩会彰显某些片面性、煽动性而丧失整体性。不难发现,微叙事的基本话语策略是把信息从特定的语境中抽离出来,信息之间的关联和构架被解构了,突兀孤立的信息错综纠结地自由流动。这样的信息一方面有可能歪曲或片面地反映社会和文化的真实事

态,另一方面又强化了信息接受者简单化和偏好性的解读,激发接受者瞬间的情绪反应。也许我们可以这样来表述,微叙事将信息碎微化并有助于实时迅疾大范围的传播,却是以失去信息的完整性和语境化为代价的,有可能给接受者造成信息接收中的译解误导和认知障碍,并有可能导致接受者理解力和判断力趋于偏狭。俗话说,"一叶知秋","见微知著",这里的小中见大是指小的信息或征兆与更广大的信息或征兆关联着,因此可以从局部探究到整体,微认知却由于碎微化的信息失去了语境的整体关联,其认知的可能性是以微见小,甚至是以微见微了。如果说微叙事还只是对认知形态方面的描述的话,那么进一步的问题是,这样的认知习以为常后就会形成微认知的习性化。这里我们不妨用皮亚杰的发生认识论原理来解释。依据皮亚杰的发生认识论研究,人的认知是在不断交替的同化与调节之间发展的。所谓同化,就是用现有的认知格局或范式来理解当下的刺激或现象;所谓调节,就是当下的刺激或信息与现有的认知格局或范式相冲突,使认知主体无法理解或把握当下信息,于是引发了现有格局或范式的变化与调整。[1] 有一种可能性是,由于长期耳濡目染日益碎微化的微叙事与微信息,与之相应的认知

[1] "同化"(assimilation)和"调节"(accommondation)是皮亚杰的发生认识论的核心概念。他在心理学研究中发现,人的认知能力是在不断地同化与调适的平衡过程中发展的。同化是解释者现有的认知图式对熟悉的刺激的接受,是以现有的图式来理解和解释刺激;调节则正相反,它是新的刺激引发了图式的调整和适应。参见 Jean Piaget, *The Psychology of Intelligence* (London: Routledge, 2003), pp. 8-9。

格局或范式就会趋向于强化,久而久之便被这样的格局或范式所支配而难以自拔,最终形成微叙事的认知习性。用皮亚杰的术语来描述,就是微叙事的特性导致了现有认知格局的转变,因而出现了所谓的"调节"。这一调节的后果是与微叙事相适应的新的微认知格局的建构。随着这种格局的确立,遂又进入"同化",即认知主体越来越频繁地介入微叙事,就越来越同化于这样的认知格局。最终的结果是认知格局的不断强化。这一原理可以用来解释海尔斯所说的"媒体一代"的"超级注意力模式"的形成过程,以及由此形成的社会和文化的"认知代沟"。越来越多的经验研究发现,当代社会一些青少年不爱阅读长篇小说,没有耐心专心于一个枯燥的科学难题,这表明他们已经习惯于受超级注意力的支配,热衷于各种微叙事,花大量时间和精力浏览那些碎微化的微信息,沉溺其中而养成了微认知习性。

其次是微主体的出现。大时代造就风云人物,他们指点江山,激扬文字,大叙事是其基本形式。今天,微时代及其微文化通过微叙事塑造了微主体,这是一群在思维、情感和行为格局上狭小并沉醉于其中的男男女女,他们习惯并热衷于微文化的碎微化认知方式,缺乏广阔视野和整体建构力。一般而言,微主体有两个显而易见的特点:一是其认知格局的碎微化,他们喜好并追逐各式各样的微信息,偏爱并沉醉在形形色色的微叙事里,持续地受到超级注意力的支配,因而慢慢地会失去对大叙事和大问题的把握力和兴趣。二是由于微文化的信息碎微化具有区隔功能,微文化创造了各式各

样的微事物,在不同类型的微事物基础上,微文化又把主体们区分为许多虚拟的小群体,这些小群体一般都具有某种程度的排他性和封闭性,他们意气相投,沉浸在同一个虚拟网站或虚拟社区里而志得意满。因而对小群体之外的其他事件和信息缺乏兴趣,造成了某种文化人格的相对分裂:一方面是对微文化小群体及其事物的高度热情并持续投入,另一方面则对外部世界重大问题漠不关心。这两个方面造就了微文化时代的碎微化的新主体性,其特征体现在微认知、微思维和微情感。晚近流行的许多文化主体性概念,多少都与这种主体性有某种关联,从"文青"到"小资""小清新""屌丝"等,均在不同程度上带有微主体的特征。就像电影《小时代》所表征的一群年轻人那样,微主体俨然已是这个社会最彰显的社会主体了。尽管无须从价值观上简单化地对微主体做出判断,但需要思考的严肃问题是,微主体的主体性与中国社会现代化的复杂关系,以及与现代公民性建构的复杂关系。

中国社会目前正处在深度转型中,现代化的公民性建构乃是一个迫切的任务,而微主体的大量出现却对中国现代社会公民性建构提出了严峻的挑战。微主体的一系列主体性特征是与具有深刻理性自觉和批判理性传统的主体性相去甚远的,微主体似无助于建构这样的公民性,无助于建构这样的理性主体的整体性理解力与判断能力,反而有可能对现代公民性的整体认知结构形成造成某种障碍,使人趋向于简单化的判断和情绪化的过激反应。

再次是对微装置的依赖。微文化的出现也是信息传播硬件和软件技术革新的结果。换言之，文化的碎微化依赖于各种新技术和相应的装置，从手机到电脑，从电子阅读器到DV摄影装备，再到各种新奇的界面和炫目炫酷的信息技术，都越来越趋向于便携、移动和微型化。微文化在技术上说到底是各种移动和传播技术新装置的产物，这些新装置在推出并广泛社会化的同时，不只是具有工具性的意义，而且具有技术哲学意义上的"装置范式"功能[1]。这些技术性的装置不但是一个有使用功能的装置，同时也是一个人们思想、情感和行为范式的塑造者。习惯于某种装置的使用者会在潜意识中对此种装置及其背后的文化及其意识形态具有某种亲近感，对其技术设置会有某种上手感，由此形成对某种技术装置的依赖，并最终形成对某种技术装置的"上瘾"和"依赖"。这种"上瘾"和"依赖"体现在硬件和软件两个层面。从硬件方面说，就是对各种技术装置的着迷或追捧，就像流行的说法"器材控"一样，热衷于微文化的人一定越来越对微装置感兴趣。一代装置培育了一代消费者，他们习惯了某种装置也就培育了对该装置的依赖，而新装置的出现会在看起来微小的变化中进一步强化他们对这一装置的依赖。更有趣的现象是，一代又一代的新装置效率会越来越高，功

[1] "装置范式"（device paradigm）是美国科技哲学家伯格曼提出的，他认为当代社会是一个装置范式的社会，装置范式在提供便捷和效率的同时，也在深刻地改变我们的观念、行为和人际关系。参见 Albert Borgmann, *Technology and the Character of Contemporary Life: A Philosophical Inquiry* (Chicago: University of Chicago, 1984)。

能会越来越多，使用会越来越便捷，但它的使用周期却会越来越短，一代又一代的产品在向消费者召唤，导致使用者对新的微装置越来越高的期待和越来越强的"上瘾"。对装置范式的软件"上瘾"是对各种操作系统和界面的痴迷。微文化有赖于各种装置把人与信息关联起来，界面成为个体进入这样关联网络的一个通道。界面借助于操作系统帮助人选择、思考和感知，用麦克卢汉对媒介的描述来说，界面也成了"人的延伸"。各式各样的界面看起来给人以多种操作的选择，其实所有选择都是预先设置好的，它们是某种思维方式和情感方式的"配方"。一旦使用者进入某个界面，他或她就必须依照某种"配方"来行事，碎微化的思维、情感甚至行为方式也就在潜移默化中形成、固化和强化。对某种界面的使用伴随着看不见的"上瘾"，越是熟练地使用就越是深度地依赖。而主体对微装置的硬件和软件越是着迷，就使我们的思维和行为也就越趋向于碎微化。

最后是微政治的出现。"微政治"是文化碎微化的必然产物，从微主体到微认知到微装置，微文化在造就某种新的文化政治——微政治。所谓微政治是相对于传统政治形态而言的，它已全然不同于以往那种靠面对面沟通形成整体性的社会动员，以及由此形成的广泛的社会实践运动，因此它更多地呈现为局部性和技术性的诉求，碎微化或片段式的网上争议和权益的表达。微政治的功能是一个很有趣也很复杂的问题，这些局部和碎微化的诉求在何种条件下会形成整体的社会实践，乃是一个复杂难解的问题。一方面，微政治在社

会和文化中创造了更多的表达缝隙、空间和可能性，但这些缝隙、空间和可能性如何形成相关性和结构性尚不清楚。另一方面，微政治由于分散性和碎微化，因此它与社会总体性实践的关系也显得很复杂，其社会动员的范围和强度有时会超越传统的社会动员，因此又隐含着巨大的潜能，所以对微政治的政治潜能难以预测。还有一个问题也是值得注意的，那就是当人们沉溺于碎微化的海量信息、痴迷于各色新奇的刺激时，热衷于传播、分享、体验各种各样微信息，被微文化区隔为不同的狭小社群圈子时，微政治又隐含着使人们忘却或遮蔽那些重大的社会和伦理问题的可能性。此外，微政治与"螺旋上升式的沉默"之间的关系也是一个值得深究的问题。依据德国学者诺伊-诺依曼的发现，在社交媒体中，公共舆论或压倒性的看法一旦形成，就会不断地挤压不同意见，这是因为一旦某种看法或舆论占据支配地位并形成广泛影响之后，人们便会从众性地跟随主导意见而不愿发表异议，因为发表异议面临着被孤立或不被尊重的危险。这个理论揭示了一个规律，其见解得到传播并被人们所接受的人，往往会在公众中表现得非常自信，而且会持续地发表见解。这就会对那些了解这一情境的其他人造成影响，迫使他们不得不采取更加保守和随大流的做法。这一现象的结果是，起初发表见解并形成影响的人会不断言说强化自己的见解，而持有不同意见的人则被迫保持沉默。后者的沉默强化了前者的强势，前者的持续言说又反过来强化了后者的沉默。这就

构成了所谓"螺旋上升式的沉默"[1]。有越来越多的研究发现,在今天的互联网通信条件下,"螺旋上升式的沉默"普遍存在,微信所形成的微政治也难以逃脱这一后果。

所有这些问题都向我们提出了一个更为严峻的问题,微文化所形成的微政治是提升还是限制了人们的自由表达和想象力呢?

结语

以上,我们初步地描述了微文化的症候与可能的后果,其实微文化向我们所展现的复杂性和潜在可能性远不止这些。作为一个新的文化形态,作为一种无处不在的信息方式,微文化在相当程度上改变了我们的认知、行为和主体性,也提出了一系列崭新且迫切的研究课题。本节对微文化的批判性反思涉及其中的一些方面,然而,现在就对微文化做盖棺定论式的评判尚为时过早,它还处在发展演变的过程中,其复杂的后果有待进一步的观察和分析。

无论微文化朝什么方向发展,也无论这些发展会导致什么后果,面对当下总有一个如何选择有效策略去应对微文化的问题,这成为我们反思微文化的又一重要课题。如果我们把建构公民性作为当下中国理性主体建构的基本目标的话,

[1] See Elisabeth Noelle-Neumann, *The Spiral of Silence: Public Opinion-Our Social Skin* (Chicago: The University of Chicago Press, 1984).

那么，一个需认真考虑的策略是如何有意识地克服超级注意力的局限，避免微认知和微叙事的负面效应，最大限度地利用微文化的各种有益因素来实现理性公民主体性建构的目标。在此，借用一个流行的网络语来描述一种可能策略——"穿越"。所谓"穿越"就是以某种整体结构力穿越那些分离的微文化碎片，穿越主体的微认知范式和微装置范式，最终穿越离散式的微主体，把各种微能量聚集并关联起来，在碎微化中重新建构新的总体性，从而达到对社会和自我的系统认知。换言之，"穿越"意味着一种碎微化状态下新的主体性，它是主体理性地把握总体性的自觉意识和认知能力，具体包括三方面的认知能力。其一，语境化的能力，亦即善于把碎微化的信息还原到具体语境中的能力，这样，信息就不再是无所依据的"流言"，而是在特定语境中被重构。其二，结构化的能力，就是将不同的信息碎片关联起来的能力，使信息碎片不但还原为语境的产物，而且把不同语境中的不同信息关联起来，形成一个结构化的图式，以便更加完整地把握信息的主旨。其三，总体性的能力，即在一个日益碎微化的时代，主体超越碎微化而理解和解释社会文化现象的整体把握能力。这个能力也可以看作是前两种认知力的进一步提升和完善，这其中最为重要的就是公民的现代批判理性，通过推理、论证、反思和批判等理性认知，最终建构出对社会和文化的总体性认知。某种程度上说，当代社会的碎微化限制和压抑了公民的这种"穿越"能力的建构，把对碎微化的种种认知行为习性化了，因此，提倡"穿越"不只是一个策

略，也是一个战略性的任务。

在飞速发展的微文化面前，穿越还面临着娱乐化与政治化的两难选择。到底是娱乐政治化还是政治娱乐化，这是两条全然不同的路径。笔者以为，通过娱乐来实现政治诉求是合理的，但将政治娱乐化则是危险的，因为过度娱乐化将把娱乐本身的政治功能消耗殆尽，或是潜藏着以娱乐来解构政治的可能性。最后，穿越还面临一个碎微化与总体性的重构关系。碎微化是对总体性的有效颠覆，但碎微化却又造成离散性的去中心化。穿越旨在通过文化的碎微化去颠覆传统的同一性，通过微文化的多样性资源，在新的构架中重构某种具有文化多样化的多元总体性，由此推动社会和文化的进一步现代化。

（原载《学术研究》2014年第12期，《探索与争鸣》2014年第7期）

技术导向型社会的批判理性建构

今天的中国已经进入一个技术导向型社会,这个社会及其文化向我们提出了许多具有挑战性的问题。本节要讨论的是一个比较复杂也颇有争议的问题,即在技术导向型社会中,技术及其装置范式对主体性建构究竟有何影响。

技术导向型社会的主体性

今天我们正处于一个迅疾变化的社会,导致变化的一个重要原因是技术及其装置。电脑、手机、网络、程序、界面……越来越多的技术发明进入我们的日常生活,深刻地改变了我们的生活方式。整个社会被卷入一个新技术革命的巨大旋涡,于是被分化为两个阵营:一个是不断追赶新技术喜爱新装置的青年亚文化,另一个则是不断被这个潮流所淘汰的中老年亚文化。知识、收入、技能、文化取向,甚至年龄,正在与技术共谋将社会重新分层。青年一代作为"数字原住民",他们生来就与各种数字装置打交道,这些新技术装置早已成为他们日常生活中不可或缺的条件;而中老年人作为"数字移民",或是不情愿地被卷入这一不可逆转的潮

流,或是拒斥它而被淘汰出局;至于老年人群体,他们基本上已经被数字化浪潮所抛弃,无可奈何地成为"数字技术的局外人"。德国著名作家格拉斯,曾在生前的访谈中清晰地表达了对网络、电脑、手机和脸书的冷淡,他坚信虚拟的网络体验是无法代替人的直接经验的。格拉斯仍坚持手写书稿,使用老牌打字机,既不用电脑也不用手机。他坦陈道:"如我需要信息,我就会努力地去寻找。我在书本里、在图书馆里去找。我深知这可能比较慢,现代工具可以做得很快。但是,如果说是文学……当你创作时是不可能做得很快的。假如你那么做,就会以丧失品质为代价。"[1] 看起来格拉斯是个新技术的落伍者,但也许正是因为他站在技术大潮之外,因而提出了一些值得警醒的观察和体验。越来越多的年轻人,而且是年龄越来越小的青年人,热情拥抱新技术所带来的新生活和新文化。"低头一族"或"指尖文化"已经成为这个时代技术对生活宰制的生动写照。"数字原住民"正在或已经建构了他们的"数字化习性",不断推助装置范式对日常生活的支配。

这样看来,今天我们无疑面临着一个前所未有的技术导向型社会,亦可称为技术依赖型社会。这个社会的特征是:新技术所发明的各种装置、手段、规范、思维,已全面深入地侵入我们生活世界的各个领域(量的层面),成为政府社

[1] Günter Grass: Facebookis 'crap' [EB/OL]. http://www.thelocal.de/20130905/51767, 2013 - 09 - 05.

会治理和公民日常生活的不可或缺的手段（质的层面），社会发展的趋势是越来越显著的技术导向（历史层面），这就改变了人与人以及人与技术的关系、人对技术的掌控和技术对人的宰制相互作用（关系层面）。技术的新发展重塑了我们的生活世界，其影响之深刻难以估量。

西方现代性最为重要的成果之一是启蒙运动，这一运动造就了反思主体性，确立了主体批判理性。笛卡尔提出了影响深远的"我思故我在"命题。康德则界定了启蒙精神的实质："Sapere aide!（要敢于认识）要有勇气运用你自己的理智！"[1]后来人们发明了一系列更特殊的语词来指称这一主体性及其文化，比如"批判性的知识分子""批判性的话语文化"（critical culture of discourse，CCD）等。但是，从启蒙运动到现在，两百多年来科学和技术的发展，已经深刻地改变了社会、文化和日常生活，导致了一系列深刻的主体性危机，并引发了很多哲学家、思想家的批判性思考，这就形成了一个独特的问题域——技术哲学和技术批判理论，也出现了许多有影响的理论。海德格尔指出，技术的本质乃是一种座架（enframing），人在其中变成一个持存物，因而人不再与自身（即人的本质）照面，这就导致了现代社会千人一面的"常人"出现。[2]本雅明宣布"机械复制时代"乃是

[1] 康德：《答复这个问题：什么是启蒙？》，《历史理性批判文集》，何兆武译，商务印书馆1990年版.
[2] 海德格尔：《技术的追问》，载孙周兴主编《海德格尔选集》，第924—954页。

"传统的大崩溃",这个时代的艺术和群众运动有密切关系。[1] 阿多诺对法西斯主义的思考,使他花了很大气力去探讨现代社会权威人格形成的种种条件。[2] 理斯曼则发现,当代社会告别了以往的"自我导向",日益转向"他人导向"。[3] 马尔库塞用一个非常传神的概念——"单向度的人",来描述当代技术导向的社会所催生的新主体,并对此做了深刻的批判。[4] 麦克卢汉的预言更是传神:工具延伸了人哪一方面的能力,人的哪些方面就必然会变得"麻木"。[5] 如伦敦对出租车是否应该配备车载GPS定位系统存有争议,后来做了一个实验,结果发现,配有定位系统的司机对伦敦的空间记忆力急剧下降。这个例证很好地说明了技术及其装置范式对人的影响。

20世纪80年代以后,技术的爆炸性发展进一步引发了思想家对主体性的担忧,由此催生了许多新理论,但似乎隐含着一种质疑启蒙主体性的声音。从德勒兹和瓜塔里关于人机系统中主体化的分析,到哈拉维关于半机器人(cyborg)

[1] 瓦尔特·本雅明:《机械复制时代的艺术作品》,王才勇译,中国城市出版社2001年版,第87页。
[2] T. W. Adorno, et al., *The Authoritarian Personality* (New York: Happer & Row, 1950).
[3] 大卫·理斯曼等:《孤独的人群》,王崑译,南京大学出版社2003年版,第18—23页。
[4] 赫伯特·马尔库塞:《单向度的人——发达工业社会意识形态研究》,刘继译,上海译文出版社2006年版,第129—152页。
[5] 马歇尔·麦克卢汉:《理解媒介——论人的延伸》,何道宽译,商务印书馆2000年版,第80页。

的理论，一直到斯蒂格勒对技术与时间关系中主体个性化的理论等。今天的社会情境受技术的影响越来越深，以至于人与技术的关系被颠倒了，正如有些技术哲学家所言，如果说过去人是持有工具的技术个体的话，今天的人已不再是这样的技术个体，他或为机器服务，或是机器的一个组合部件，人和技术的关系发生了根本性的变化。有人预测，未来人与技术不断变化的复杂关系有六种可能性：

①人与技术的关系范围急剧扩大；
②机器取代了人；
③人与机器相伴工作；
④机器更好地理解了人与环境；
⑤人比机器有更好的理解力；
⑥机器和人都变得更加聪明。[1]

从这六种可能的关系变化来看，人与技术的关联在未来将会变得越来越复杂。就像斯蒂格勒所预见的那样："技术产生了各种各样前所未有的新型装置：机器被应用于流通、交往、视、声、娱乐、计算、工作、'思维'等一切领域，在不久的将来，它还会被应用于感觉、替身（遥控显像、遥感、模拟现实）以及毁灭。生命机器类似'狮身人面兽'的

[1] NurBermmen. 6 ways the relationship humans have with technology is changing [EB/OL]. http: // memeburn. com/2013/08/6-ways-the-relationship-humans-have-with-technology-is-changing/, 2013 - 08 - 06.

生命奇观,现在不仅触及无机物的组织,而且也影响到有机物的再组织。"[1]

中国改革开放以来的情况也印证了迈向技术导向型社会的显著趋势,当然不同于西方社会,中国有些自己的历史、文化和问题。"五四"新文化运动开启了中国现代启蒙运动,科学和新知的引入极大地改变了中国社会和文化。但抗日战争的爆发,启蒙很快被救亡所取代,于是中国的现代启蒙运动半途而废。改革开放重启了思想解放运动并提出"新启蒙",确立了那一代社会实践主体的批判理性。但是,这一进程很快被急剧变动的社会和文化所冲淡。今天,技术导向越来越具有支配地位,消费文化日趋成为主流,特别是当技术装置与消费行为完美结合时,主体的批判理性建构俨然已成为一个难题,很少有人再提及"新启蒙",知识界也很少再讨论主体的批判理性问题。另外,近代以来中国一直存有一种强烈的科技救国的文化取向,因此对技术的积极作用比较看重,很少注意到其消极面。毫无疑问,技术的发展改变了中国的社会和文化,极大地提升了国力、改善了民生,中国崛起如果没有技术进步做支撑是很难想象的。但是,技术发展所带来的一些问题却也发人深省。遗憾的是,人们常常沉醉在技术进步的幻象中,对其潜在的危机和负面作用认识不足。技术装置及其范式所包含的工具理性对主体

[1] 贝尔纳·斯蒂格勒:《技术与时间:爱比米修斯的过失》,裴程译,译林出版社2000年版,第101页。

性的影响，新技术装置导致的消费主义意识形态，或青少年普遍存在的"装置上瘾"和"装置依赖"症候等，尚未得到深入的研究。通常的情况是技术的正能量被无限地放大，而技术的负能量的认知则消失在其正能量产生的欣快感之外。

改革开放以来的40余年，中国快速经历了一系列的重大社会变革，很多在西方国家历经几百年的社会转变，在中国几十年内就急速走完一遭。中国的社会变迁是异常深刻的，这其中技术无疑发挥了巨大的作用。从改革初期粗放的、片面的现代性，向科学发展观与中国梦的全面现代性转变，不难发现技术进步的同时，也普遍存在着被误解和被滥用，当下所面临的诸多问题，从食品安全到生态环境等，都与技术认识和应用相关，其中技术拜物教显然起了很大作用。基于此，中国当下技术哲学及批判理论的匮乏，为误解和滥用技术提供了更为宽松的环境。

本节并不打算全面探讨技术哲学和批判理论的诸多问题，而是想把焦点聚在如下问题上：在一个高度技术导向型的社会中，新技术的装置范式对主体性及其批判理性建构有何影响。隐含其中的一个重要问题是，装置范式与工具理性的"剪不断理还乱的"复杂关系。当代中国，工具理性对日常生活广泛而深度的侵蚀，已经对主体批判理性建构产生了很大影响。一个可观察到的事实是，今天中国社会的一些领域，反思批判性弱化，从众性、工具理性逐渐趋强。这就向我们提出了一个严肃的问题：装置范式、工具理性与主体性建构关系何在？

装置范式、工具理性与主体性

在讨论现代人的理性行为问题时,社会学家韦伯指出了一个理性分立冲突的趋势,他尤其关注价值理性与目的理性的冲突。从社会学关于人的行为理性的预设出发,韦伯将人的行为区分为四种类型,其中价值理性和目的理性是他最为关注的两类行为。所谓价值理性,是指无条件的固有价值的纯粹信仰,不管是否取得成就;所谓目的理性,是指通过外界事物或其他手段来实现自己合乎理性的目的。[1] 价值理性行为的判断标准在于价值的优先性,目的理性对行为判断的根据是目的的实现。现代社会发展趋向一方面是价值理性的衰落,另一方面则是目的理性的日益盛行。用哲学家泰勒简明扼要的说法就是:工具(目的)理性指的是一种我们在计算最经济地将手段应用于目的时所凭靠的合理性。最大的效益、最佳的支出收获比例,是工

[1] 韦伯写道:"谁若根据目的、手段和附带后果来做他的行为的取向,而且同时既把手段与目的,也把目的与附带后果,以及最后把各种目的相比较,作为合乎理性的权衡,这就是目的合乎理性的行为。……行为的合乎理性的取向,可能与目的合乎理性的取向处于形形色色的不同关系中。然而,从目的合乎理性的立场出发,价值合乎理性总是非理性的,而且它越是把行为以之为取向的价值上升为绝对的价值,它就越是非理性的,因为对它来说,越是无条件地仅仅考虑行为的固有价值(纯粹思想意识、美、绝对的善、绝对的义务),它就越不顾行为的后果。"参见马克斯·韦伯《经济与社会》,林荣远译,商务印书馆1997年版,第56页。

具理性成功的度量尺度。[1]韦伯特别强调,这两种理性本质上是彼此对立的,因为从价值理性角度来看,工具理性是有问题的;反之,从工具理性立场看,价值理性也值得怀疑,所以,两种理性在现代性条件下是彼此对立的。韦伯的结论是基于19世纪末20世纪初的社会发展状况得出的,经过一个多世纪的发展,工具理性几乎成为现代人普遍的行为和思维取向。然而,需要特别注意的是,这种越来越显著的工具理性取向与技术的装置范式主导有无关联?答案是显而易见的。

以下从伯格曼的"装置范式"(device paradigm)概念入手,来探究这一问题。技术哲学家伯格曼认为,技术发明的种种装置正在塑造当代生活的特征,并日益成为人们行为和思维的范式。在他看来,技术是通过各种装置为人们提供便捷的服务。从一家人劈柴生火的传统方式,到通过购买和使用商品的方式采用各种暖气装置,技术进步在给人们带来方便快捷服务的同时,也改变了生活方式和观念。工具理性的原则,即最小的投入获取最大的回报,成为技术开发和装置流行的基本逻辑。伯格曼特别指出,新的技术装置的出现,消解了物品之间的固有关联性和人的参与性,而装置本身却隐含在背景中使人无从察觉。他明确指出装置范式有两个特征:其一是手段的可变性与目的的恒定性,比如取暖的目的

[1] 查尔斯·泰勒:《现代性之隐忧》,程炼译,中央编译出版社2001年版,第5页。

是恒定不变的，但各种取暖新装置却层出不穷；其二是手段的隐蔽性与目的显著性，各种装置在给人带来便捷时，其使用目的总是显而易见的，而装置本身则退居在背景中隐而不现。更重要的是，各种装置会越来越趋向于"人性化"或"友好型"，越是方便上手，使用者与装置的复杂构造间的鸿沟就会越来越大，但使用者却往往对此无从察觉。[1]眼下流行的苹果智能手机就是一例，越是好用或越是人性化，使用者对其技术复杂性就越是无法了解。

如果我们把工具理性的内涵稍加拓展，即把工具理性视为一种思维方式和行为方式，那么，工具理性便与技术导向型社会中普遍存在的从众性有所关联。表面上看，当代新技术所发展出来的装置五花八门，但是隐含在丰富多彩的技术装置后面的往往是某种同一性范式，它隐而不露地逼促多样化个体就范于同一、同质和同化的思维和行为模式。各种技术新发明的装置都具有大同小异的标准化范式，它或隐或现地将其使用者变成为技术思维或机器工具理性的规训者。根据伯格曼的看法，装置范式是指技术导向型社会中人们使用技术装置的行为方式。这里要进一步指出的是，装置范式实际上包括"硬件"和"软件"两个方面，"硬件"的功能比较容易发现，而"软件"的功能则不易察觉。这些"软件"就是技术装置所要求的思维及行为方式。技术的装置范式的

[1] Albert Borgmann, *Technology and the Character of Contemporary Life* (Chicago: University of Chicago Press, 1987), p. 47.

典型特征是其系统化和标准化,范式意味着统一(同一性思维),范式就是规范(强制性),范式由专家制定(少数人确定标准),范式是一个分层的复杂系统(分为不同层次)。标准一旦确立,就会形成对任何偏离、超常和异端的排斥,掌握标准的同时也就是被标准所习性化。[1] 更重要的是,所谓的"标准"或"规范"不但是指那些看得见的游戏规则,而且深蕴在许多看不见的事物之中。

历史的经验一再表明,装置范式的标准强调规范性,很容易与各式各样的权力运作形成共谋共生关系,成为权威推行既定意识形态的工具,或成为权力监视社会的手段,美国的"斯诺顿事件"就是一个典型例证。当下电脑、手机、上网本等移动终端装置五花八门,但其中操作系统却只有少数几种;各种网站、主页、数据库和信息表面上看极为多样化,但它们的内容往往是同质性的,所依赖的操作系统和操作界面也有明显的趋同。所以,装置范式不但意味着特定的物质性设置,更重要的是某种同一性的思维、情感和行为方式的设置。无论生活在全球的哪个角落,也不论个人喜好是什么,标准化的游戏规则像"看不见的手"在操纵着装置的使用者。同一种玩法的背后,蕴含了某种隐蔽的价值观、审

[1] 斯蒂格勒指出:"技术物体的具体化和一体化限制了不同类型的数量:具体、聚合的技术物体是标准化的物体,正是标准化的倾向——生产越来越完备的类型的倾向——为工业化提供了可能:因为技术进化论的一般过程具有这种标准化的趋势,所以大工业才得以产生,而不是相反,由于大工业的出现带来了标准化的倾向。"参见贝尔纳·斯蒂格勒《技术与时间:爱比米修斯的过失》,裴程译,第86页。

美观等的趋同要求。在这里，特别讨论一下数字代沟问题，今天中国的青年一代，基本上可以称为"装置范式的一代""数字原住民""M一代"（即"媒体一代"）。他们打小就在全方位的数字化样态中生存，处于各种各样的技术装置的包围中。他们一方面热衷于各种装置的使用，对他们来说这些装置既易上手，又易上瘾，这就使得这一群体成为装置范式的深度介入群体；另一方面，他们对高度数字化的装置范式及其文化，"不识庐山真面目，只缘身在此山中"。他们往往缺少深入的反思和批判，这就使得青年人在思维、行为和情感方面是高度数字化的，深受装置范式的影响。"装置范式的一代"对非数字化的传统的知识生活和认知方式不熟悉、不喜欢也不践行，形成了斯蒂格勒所说的与过去的"短路"。因此，在青少年中提倡对装置范式的反思和批判，强调自觉地抵制装置范式的规训，就显得尤为必要。抵抗技术政治显然是一个重要的议题，尤其是以技术的方法来抵制技术的宰制变得十分困难，因为无时不在的技术的难度和鸿沟，将绝大多数技术的使用者排斥在规则制定活动之外。

如果说标准化偏重于技术形式层面的话，那么，信息则偏重于技术的内容层面。符合规范化标准的信息，或者说刻意炮制出来适合技术范式的信息，会有效地加以传播和接受，反过来又强化了其装置的种种范式。但问题是，这些信息会不会潜移默化地造成人们思维、情感、价值和文化取向的趋同呢？比如每天海量炮制出来的各种微信、网络信息、

短信，在天文数字的用户中辗转传递，但稍加分析归类就不难发现，这些信息是高度同质化的（比如一些社会新闻，或是节庆贺辞的短信、图片、表情符号等）。长期耳濡目染于这样高度同质化的信息，造成受众思维方式、情感方式和行为方式的趋同是完全可能的，进而使人失去独立的反思批判能力也是可以想见的。技术所提供的便捷装置和手段，有助于形成实时传播的碎片化的海量同质信息，同时也提供了广泛参与信息传递和表达诉求的通道（网络、终端或各种界面）。这就开启了一个人们虚拟参与的新格局，涌现出许许多多的社交媒体和话语圈。这里有两个问题值得注意，第一个问题是高度碎片化的信息导致了总体性和复杂性理解结构的消解，使信息方式日趋碎片化和平面化。一方面，信息碎片化助长了海尔斯所说的"超级注意力"模式的形成，其特征是迅速转移焦点，缺乏耐心和长时关注，寻求多样性和刺激性信息，这种认知模式构成了"媒体一代"与前代人"深度注意力"之间的认知代沟。比较来说，"深度注意力"模式有助于培育人们理性的批判和反思的主体性，"超级注意力"则有可能消解这一主体性的建构。另一方面，碎片化认知习性的形成，必然会导致人们认知的总体性判断和把握能力的退化。沉溺于碎片化、无关联和真假难辨的信息流之中，马克思所构想的那种历史唯物主义的社会认知总体性就会变得越来越微弱。第二个问题是社交媒体中广泛存在的"螺旋上升的沉默效应"。参与社交媒体的人越多，形成的效果却是不断扩大的沉默现象，由此构成了社交媒体上普遍存

在的"从众"趋向。

在当下中国,这种"螺旋上升的沉默效应"更为显著,一些所谓的"大咖"或"大V"一类的舆论领袖操纵和把玩着网民的情绪反应,由此衍生出中国社交媒体特有的"间歇性歇斯底里现象",每当一个突发事件出现时,总会在短时间内吸引海量网民,煽动起大量网民高度情绪化的反应,形成一边倒的舆论取向,不同意见和独立思考很快被拍砖而湮没。这种对事件的高度情绪化的反应往往是暂时性的,一旦突发事件过去,人们便很快忘却而变得冷淡,难以形成持续的讨论和探究。这种忽热忽冷式的歇斯底里的情绪化反应,既加剧了"螺旋上升的沉默效应",更导致了网民非理性的公共参与,削弱了公民批判理性的持续养成。据官方统计,截至2014年12月,我国网民以0～39岁年龄段为主要群体,比例合计达到78.1%。其中20～29岁年龄段的网民占比最高,达31.5%。网民中具备中等教育程度的群体规模最大,初中与高中、中专、技校学历的网民占比分别为36.8%与30.6%。网民中学生群体的占比最高,为23.8%。[1]依此统计数据来看,网民主体由中等以上的受教育者群体构成,但如此歇斯底里的忽冷忽热的情绪化反应表明,在这一受教育群体中,其社会公民成熟的、独立的批判理性的养成,仍有很长的路要走。对中国的现代化建设而

[1]《第45次CNNIC报告:中国网民规模与结构分析》,http://www.askci.com/news/chanye/2015/02/03/151359b9x0_all.shtml,2015-02-03.

言，物质的、技术层面的现代化固然重要，但更重要的是人的现代化。换言之，中国走向现代化需要的是具有批判理性的公民，如果缺乏这样的公民性，实现中国的彻底现代化是完全无法想象的。

从中国日益融入全球化的历史进程来看，技术的装置范式的流行还带来某种技术的地缘政治学问题。技术强势国家在技术输出的同时也造成其文化"搭车式"的强势输出，比如美国文化的全球化造就了美国价值或意识形态的主导性，很难设想没有高新技术的支撑，美国文化会有如此影响。技术输入与文化植入已经成为一枚硬币的两面，某种新技术及其新装置的引进，在其热门的看得见的物质性技术装置后面，隐含的复杂意识形态或价值观乘虚而入。当我们在使用某种技术标准和相关装置时，那些隐藏在背景中范式性的文化和意识形态正在影响我们，这是应予重视的跨文化研究课题。在全球日益走向技术导向型社会的时代，技术优势与文化领导权日益珠联璧合，这就改变了全球的文化生态的多样性。

超越装置范式的策略何在？

上面提出了技术的装置范式对主体性建构的深刻影响，当然我们关注的是装置范式的消极层面，而对其积极层面未予讨论。那么，接着需要回答的问题是，如何抵御装置范式的消极影响呢？历史上，深谙主体性危机的当代思想家们都

提出过不同的解决方案。

海德格尔在《技术的追问》一文中，借用荷尔德林的诗句来表述："但哪里有危险/哪里也有救。"他认为对技术的沉思要在另一个领域里进行，那就是艺术。"此领域一方面与技术之本质有亲缘关系，另一方面却又与技术之本质有根本的不同。"[1] 这一说法颇为有趣，他曾指出艺术的本源是真理的自行显现，亦即去蔽并开启真理。但是，艺术能拯救技术的支配吗？这是不是一个过于理想主义的乌托邦方案呢？法兰克福学派也沿着这条路来思考，阿多诺和马尔库塞都充满激情地宣布：艺术的新感性是主体解放的必由之路。这种浪漫的或审美的现代性可以追溯到许多人，韦伯也是一个不得不提及的人物，他发现新教国家出现的现代化，乃是宗教与世俗分离的产物，所以现代性就体现为政治、经济、科技、审美等价值领域的分化。他还得出了一个更为激进的结论：审美是将人们从刻板的认知理性和实践理性中救赎出来的唯一路径。他写道：

> 生活的理智化和理性化的发展改变了这一情境。因为在这些状况下，艺术变成了一个越来越自觉把握到的有独立价值的世界，这些价值本身就是存在的。不论怎么来解释，艺术都承担了一种世俗救赎功能。它提供了一种从日常生活的千篇一律中解脱出来的救赎，尤其

[1] 海德格尔：《技术的追问》，见孙周兴主编《海德格尔选集》，第954页。

是从理论的和实践的理性主义那不断增长的压力中解脱出来的救赎。[1]

以艺术来疗救技术的装置范式也许有效，但效果有限，所以另一些解决抵抗策略也陆续被提出来。在分析技术的"装置范式"的同时，伯格曼也提出了一个对应策略，所谓"凝神物实践"（focal things and practices）。伯格曼的策略是，技术装置范式造成了现代人与传统生活方式的断裂，一个明显的弊端在于各种装置的使用导致了人们对生活的分心和漠不关心，进而趋向于一种"恶（坏）"的生活。为了恢复一种"善（好）"的生活，他提出用"凝神物实践"来改变这一状况。所谓"凝神物实践"就是集中注意力，使人沉浸在某些事物的制作、创造和体验之中，感受到其中的情感愉悦和创造性，体认到自我的存在及其意义，由此改变装置范式对人的分心和干扰。"凝神物实践"包括许多活动，他特别提到的有音乐、园艺、长跑、驯马、手工艺、制作小提琴等。在他看来，凝神物实践可以造就某种"聚焦化的现实"，它"吸引了我们的身心，成为我们生活的中心。聚焦物的标志就是某种令人瞩目的在场，与这个世界连通，它是一种中心化的力量"。[2] 其实，伯格曼的策略就是让主体从技术文

[1] H. H. Gerth and C. W. Mills, eds., *Max Weber: Essays in Sociology*. New York: Oxford University Press, 1946, 342.

[2] Albert Borgmann, *Crossing the Postmodern Divide* (Chicago: University of Chicago Press, 1992), 119-120.

化那种使人分心的状态中摆脱出来,通过一些收视返听的凝神活动,专注于某个生命存在的中心。由此想到一个重要的哲学概念——静观(contemplation),保持独立的反思主体性也就是要保持某种"静观"的思考,就像瑜伽、禅思或宗教冥想状态一样,使人聚焦于那些深刻之物的长考,进入独立思考和反思的精神状态,这就改变前面所说的装置所导致的超级注意力状态,而转向了与之相对的深度注意力状态。作为一种抵制策略,它可以与哲学或美学上的游戏论相贯通。席勒早就说过,人只有在游戏时才成为人,胡伊金加、列斐弗尔、德波、德赛托等当代思想家,也非常青睐审美游戏性,他们都认为游戏可以有效抵御工具理性,进而彰显出价值理性。但是,这一理论显然是一种逃离策略,与海德格尔的思路如出一辙,似乎并不能从根本上解决技术的装置范式的宰制。

斯蒂格勒以"反精神贫乏"(de-proletarianisation)的策略来抵抗技术所造成的精神贫困化,"就是似乎重新获取各种知识的过程",其策略是画出某种"逃离的线路图"。比如,他提出了人们的文化活动不能被动接受,而应努力转向"参与型"或"实践型",比如欣赏者一边读着乐谱一边欣赏音乐,或在临摹绘画作品时也在欣赏画作等,这就改变了人们被动消费和知识贫乏的状态,转向了更加主动和更富创造性的行为。斯蒂格勒还有一个重要的发现,技术在导致人们知识"贫困化"的同时,又伴随着技术进步产生了"工具的非专业化":"各种工具、设备和手段正在摆脱专业技术人员

的垄断,流向非专业人员的手中,公众和业余爱好者手中再次拥有了属于自己的工具。正所谓'耳随眼新,眼随手新',电子媒体正在重新组织感知,由此导致观众和公众的知识形式正在发生翻天覆地的结构变化。新先锋定将出乎是,新公众亦将由是乎成,那将是具有先锋性的一代新公众。"[1]这是一个很乐观的愿景,不过技术导向型社会中高新技术的门槛会有所降低吗?笔者更相信伯格曼的预言,技术装置越是"人性化"或"友好型",其使用者与装置的复杂构造之间的鸿沟就会越大。随着越来越多新装置的面世,越来越多使用者成为装置的奴仆;而使用的装置越多,使用者的知识、思想和情感会不会愈加"贫困化"?明摆的事实是,普罗大众在现代技术体系中总是处于"无知"的低端,而那些控制着元数据或装置构造设计的技术专家才是真正的控制者,当他们与大企业高管或政府"合谋"时,技术的装置变成社会控制的手段。技术官僚阶层在技术导向型社会中,与权力的合作是不可避免的。

海德格尔等人的批判理论是在技术之外去寻找抵抗技术的策略,而斯蒂格勒则转向在技术系统内部来选择反抗策略。这是一个非常重要的策略差异,但如何找到在技术内部以技术手段来颠覆技术的工具理性对人们的宰制,似乎还没有非常明确的答案。毫无疑问,以技术之长来治技术之短显

[1] 斯蒂格勒:《反精神贫困的时代:后消费主义文化中的艺术与艺术教育》,杨建国译,载周宪主编《艺术理论基本文献:西方当代卷》,生活·读书·新知三联书店2014年版,第364—365页。

然是一个不错的思路，这也许不是他所说的技术门槛降低所能实施的。我们需要注意两个方面，一方面是应在每一次技术革新初始就要充分注意到其局限和弊端，并把它限制在最小范围；另一方面则是同时设计出可以有效对抗和疗救这些局限和弊端的反技术的技术手段。笔者完全赞同斯蒂格勒的一个想法：所有医治人类病痛的药方（如技术）反过来又会产生毒害，甚至有可能威胁到人类的存在。所以每次技术革命都会带来社会失调，然后要进行规范的重新调适。在这个重新调适过程中，需要一些思想家通过批判性的反思来提出改革方案。正因为如此，在当今中国，技术哲学和技术批判理论的发展显得尤为重要。更进一步的问题在于，谁来发展和推助技术批判理论呢？今天我们有太多的技术专家，如福柯所言，他从来没有见过知识分子，他所见的皆是各式各样的专家。萨义德也认为，真正的知识分子是"业余的"，他们正是通过这种业余性来抵抗来自专业领域的种种压力。在晚近越来越科层化和体制化的知识生产领域，挣脱专业的束缚来反思技术的装置范式之弊，似乎是一个很麻烦的工作。如何以非专业来反思批判专业？如何既享用技术之长又克服技术之弊？这已成为一个无可回避的现实难题！

在一个技术宰制越来越强势的社会，在工具理性日益居于支配地位的文化中，重建并坚持韦伯所提出的价值理性也许显得更为重要。因为抵御技术的工具理性最有效的莫过于价值理性了。依照韦伯的界定，价值理性就是某种伦理的、美学的、宗教的"无条件的固有价值的纯粹信仰，不管是否

取得成就"。今天，如果在某些领域价值理性变得越来越微弱，人们就有可能沉溺于技术装置范式的工具理性中难以自拔。我们必须看到，一个缺乏价值理性指导的社会和文化，可能会处在某种危险和危机之中。所以，让我们每个人在使用各式各样的技术装置时，内心虔信并坚守某种"无条件的固有价值的纯粹信仰"。唯其如此，在一个日益呈现技术导向型的社会中，努力建构主体的批判理性，乃是一项迫切的、艰巨的历史任务！

附录

视觉文化转向中的大学艺术通识课程改革
——南京大学艺术研究院院长周宪教授访谈录

孙 杨

孙 杨：培养大学生的视觉素养是当代美国大学通识教育的基本目标之一。开设视觉文化艺术课程是培养大学生视觉素养的重要途径。2011年美国权威学术组织"大学和科研机构图书馆学会"（Association of College and Research Libraries, ACRL）出台了《大学生视觉素养培养标准》（Visual Literacy Competency Standards for Higher Education, 简称《标准》）。《标准》系统全面地确立了教育目标，并将学生的学业表现和学习成果进行了具体细化，从而为美国大学视觉文化艺术课程的目标、学生考核内容与指标提供了顶层设计框架。您认为该《标准》是否适用于我国？

周 宪：美国《标准》并不是心理学意义上的那种可量化操作的量表，它所列出的是一些关于教育目标、学生学业考核内容方面的原则性的维度和指标，所以我国大学可以参考借鉴它的基本观点、框架，但是仍需进一步开展现实可操作的、适合本土语境的阐释和改造工作。

孙 杨：您认为在中国大学基于学科的艺术通识课程是

否应该向视觉文化艺术课程转型？

周　宪：这个问题非常复杂，可能不是"应该"或"不应该"这么简单的答案就能够解决的。我建议还是以辩证的视角和理念来审视视觉文化艺术教育。首先谈一下关于转型的好的方面。从视觉文化的内涵和本质来看，它是作为语言文化的对立面而生发出来的一个概念。古典和近代西方思想史、哲学史里有一个普遍的论断就是感性和理性、视觉和语言的二元对立。语言才是逻各斯和理性，而视觉只是一种感官认知（perception），地位是比较低的。例如，加州大学伯克利分校的著名教授马丁·杰（Martin Jay）写的《低垂的眼睛：20世纪法国思想中对视觉的贬抑》（*Downcast Eyes: The Denigration of Vision in 20^{th} Century French Thought*），还有法国哲学家利奥塔（Jean-Francois Lyotard）写的《话语，形象》（*Discourse, Figure*）都指出了这一点，而且也都对这个二分法提出了批判和质疑之声。在20世纪思想史里我们看到了更多的为视觉辩护的理论或实证研究，越来越多的学者指出视觉并不比语言的逻辑性低。这也构成了20世纪很重要的一股学术思潮。例如，德国心理学家阿恩海姆（Rudolf Arnheim）在《视觉思维》（*Visual Thinking*）这本书中就特别强调视觉认知涉及所有的理性思维活动，归纳、推理、演绎、批判统统都有。我个人也是很认同这一点的。但是到了现代，尤其是世界图像时代的到来，很多人出于各种非学术动机，商业的、意识形态的等，开始为视觉大唱赞歌，到了过分推崇的地步。因此我要对当下的这种视觉狂热

现象提出一些批判性的个人看法。读图跟读书很不一样，读书是一个人独处，是一种静观的状态。读图则很容易让人从众。"从众"这个词很有意思，两个人跟着三个人走。尤其在今天这个图像爆炸、仿像过剩的时代，大家都在看同样的图像，对这些图像的大众性、时尚性、权威性评价很容易就把个人的批判性思维消解掉。最近有一部热映的电影叫《魔兽》，我们所有人看完之后往往都是被美国的视觉文化给征服了，但是能有多少人对这种东西产生一个批判性的想法？所以我主要从这个角度来界定视觉文化艺术教育的目标和意义。大学生的视觉素养不能仅仅停留在对艺术家、艺术作品有常识性的了解这么简单的层面，而是要提升到独立的、批判的视觉理解、视觉阐释和视觉判断这类触及高阶理性思维能力的高度上来。所以我国大学的艺术通识教育，尤其是视觉文化艺术教育最重要的就是要培养学生的主体性、问题意识和批判性思维。美国《标准》的核心其实也是这一点。大学通识教育如果不能做到这一点，它所培养出来的只能是一代庸众。因此，从这个视角提倡开展视觉文化艺术教育，开发视觉文化艺术通识课程在当下是很有必要的。

另外，从学科发展的角度来看，基于学科的艺术课程向视觉文化艺术课程转型也是有知识学依据的。视觉文化艺术教育的知识基础是视觉文化研究。视觉文化研究跟文化研究的关系比较密切，是一个跨学科的研究领域，突破了艺术史的学科界限。为什么会出现从艺术史向视觉文化研究的这种转型呢？滥觞于西方人文学科的艺术史知识谱系具有如下意

识形态特征：欧洲的、中产阶级的、白人的、男性的、异性恋的。学界不断对这五个特征进行批判和反思，并引入视觉文化的概念、视角和策略来改变艺术史的这种意识形态趣味。视觉文化研究以"视觉性"（visuality）为核心概念，大量非主流性的、少数族裔的、女性的、后殖民的文化成为新的研究对象，古典希腊时期以来的艺术史研究范式和知识谱系被颠覆和改写。所以知识生产模式的深刻变革也使我们必须与时俱进，进行艺术课程内容的全面调整。

接下来我再谈一下这种转型可能带来的弊端和问题。"literacy"，原意是指一种读写能力，后来被不断转义、引申为"信息素养"（information literacy）、"媒介素养"（media literacy）、"视觉素养"（visual literacy）等一系列新概念。但是无论如何衍生，读写/文学素养都应该是一个合格大学生必须具备的基本技能。这个方面得到切实的保证之后，才有资格去考虑培养大学生的各种外延素养。古训讲知书达理，不识字、不知书，就无从达理。因此，当视觉文化艺术课程压倒甚至彻底替代基于学科的艺术课程时，学生的语言和书写能力是否会出现衰退？这个问题确实不容小觑。加拿大传播学家麦克卢汉（Marshall McLuhan）就说过这样一句话："媒介是人的能力的延伸，但是延伸到什么地方，人的能力就消失在哪儿。"学界往往只引用前半句，但是后半句其实在为我们敲响警钟。所以我们对待视觉文化艺术教育也要持一种批判的眼光，要全面辩证地审视它的利害得失。我个人认为视觉文化艺术课程是需要开发的，但是基于学科的艺术

课程，尤其是训练大学生读写/文学素养的那些课程是需要继续加强的。

孙　杨：已有研究指出，适合视觉文化艺术课程的教学策略是批判、探究与媒介实践相结合的教学方式方法，包括以具体问题为导向的师生批判性对话与合作研讨；本科生参与科研或实践创作项目；教师将自己的科研或实践创作项目成果融入教学内容中等。您认为这种教学策略会对我国大学艺术通识课程改革带来哪些挑战？

周　宪：中国艺术教育传统强调技艺的继承，学生更像是学徒，长年累月地跟着师傅模仿学习。这种思维和实践模式时至今日依然有影响力，比如教师习惯满堂灌，学生习惯被动接受、死记硬背。这就跟视觉文化艺术课程的教学策略不相容了。教学观念和方式的转变需要老师、学生以及相关的教学管理部门共同协调、配合才能有望实现。比如老师的知识储备、科研水平、教学能力、对待教学工作的态度等教学资质是不是应该有一个专业化的标准？国内高等教育界普遍缺少这样的一些标准，导致教师们往往各凭兴趣来开课、教课，课程内容也比较陈旧，很少更新，与我们"90后""00后"的大学生所想要学习的东西差距很大，学生当然就没有学习兴趣和内在动机来参与课堂讨论和问题探究了。所以大学教师及教学管理部门要真正把教学作为一种学术和教师专业发展的一个重要维度来加以重视。

孙　杨：已有研究指出，适合视觉文化艺术课程的学业考核方法是提交视觉文化作品。您认为这种考核方法会对我

国大学艺术通识课程改革带来哪些挑战?

周　宪：中国大学艺术通识课程的学业考核通常采用笔试、课堂汇报、提交论文等以语言文字为载体的方式。但是视觉文化艺术课程的目标、内容和教学策略强调的是视觉性、视觉体验、媒介实践等，所以考核方法要求学生亲自构思设计、生产视觉文化作品。在这个实践的过程中，学生也不再是一个被动的接受者，而转变为一个主动的参与者。当然现实操作起来会遇到很多障碍。接受通识教育的学生很多都是来自非艺术专业的，没有纯艺术技法的基础和训练，所以不能用纯艺术的标准去要求他们。因此对于这类学生，我建议可以让他们进行一些简单的创作，如使用新媒体设备，手机、数码相机等拍摄一些摄影作品，然后重点考察他们的文化创意和构思的能力，而不去过多追究作品的技术含量。或者采用比较中和的考核方法，将文字材料和实践作品按权重分配数值，比如课程论文占三分之二，实践作品占三分之一，然后加总作为最后的课程成绩。这样可能更加符合我国大学通识课程的现实情况。当然课程论文需要围绕视觉文化研究来选题和写作，或者从视觉文化的视角对实践作品进行阐释和评价。

孙　杨：您认为结课考核后是否需要给予学生进一步的指导反馈？现实中如何操作？

周　宪：我觉得这是一个负责任的大学教师必须要做的。教师有责任把考核结果的评判标准传达给每个同学。但是我国大学的通识课程选修人数众多，任课教师不可能一个

一个地去找学生指导反馈,所以我的建议是可以采用"开放办公时间",英文叫 office hour 的方式。国外大学教师都有这种 office hour,具体时间会标注在教授办公室的门上。我国许多高校没有实行这个制度,教师们平时不坐班,上完课后就都离开学校了。可是如果有 office hour,教师就会按时回到学校。在 office hour 时间里,需要教师指导反馈的同学会主动预约,师生可以利用这个时间深入切磋和交流。另一个建议是可以借助网络平台,进行线上答疑和指导反馈。当然这个需要教育技术和教学管理方面的支持。

孙 杨: 您认为中国学术界和高等艺术教育界是否应该合作开展"整理国故"的科研工程,从视觉文化的视角来重新阐释中国古代人文社会现象,并将这些科研成果转化为教学内容?

周 宪: 其实我国学术界已经有不少人士在做这项科研工作。目前主要有两个研究路径和流派。第一个是"本土派",就是从国学经典中萃取出适用于解释现当代社会文化现象的理论出来;第二个是"阐释派",就是用西方的理论框架来阐释中国从古至今的典籍、思想及历史文化现象。我觉得这两种思路没有对错之分,都是可以继续向前推进的,毕竟截至目前我们尚没有看到能够让大家普遍认可或满意的逻辑框架和理论出来。中华国学里面蕴涵着许多跟视觉文化相关的概念、学说和观点,确实需要我们去萃取提炼。比如"意象说"。清代画家郑板桥说画竹要画"眼中之竹、胸中之竹、手中之竹",这其实是非常精彩的意象分类,但是后世

文人只把它纳入了中国画论的范畴。如果用视觉文化来审视这种观念，可以很好地阐释中国传统视觉思维或视觉范式，即先是眼睛看到的"物象"，然后内化为头脑中的"心象"，最后再把它具体表征出来，成为"视觉意象"。物象、心象、视觉意象在郑板桥那里就是一个可视物的三种变形，而这三种形态又构成了相互依存，不可分割的一个过程、一个千变万化的整体。诸如此类的概念和观点很值得我们去仔细玩味和深入探究。不可否认的是，传统国学与当代社会具有横亘千年之久的时空鸿沟，所以有相当一部分概念、观点已经失去了对当代事物的解释力。例如中国古代艺术典籍中提到的诸如风骨、风韵、韵味这样的概念，纵使千般有趣和万般丰富，也很难有效分析和阐释当今的时尚流行视觉文化，如电影《魔兽》。从人才培养层面来看，当代青年学生喜欢新鲜事物和探索未知世界，是未来导向的一代；可是国学知识是过去导向的，要求学生回到传统社会语境中去，所以基于国学的艺术课程内容与学生需求之间势必存在着疏离和落差。因此，如何赋予国学一种"现代性"，如何让国学重新焕发出新的问题解释力和解决力，从而让学生有兴趣去探究，产生某种亲近感并内化为深层认知的知识结构是至关重要的时代课题。这个课题的探究需要时间的积累，需要相关领域的专家学者协同合作。

最后，我们要对本土文化、国学有信心，几千年的文化积淀也造就了庞大丰富的文化宝藏，里面有非常优秀珍贵的思想资源可为当代中国乃至全世界带来福祉。所以这个科研

工程要持续开展下去，也可以鼓励本科生一同参与，让他们亲身感受传统国学在现代转型过程中所释放出来的新的活力和魅力，并在这个过程中增强文化自觉意识和民族认同感。

（原载《艺术百家》2016 年第 5 期）

后 记

自新世纪以来，视觉文化研究一直是学界的一个热门话题。当代社会和文化的高度视觉化，催生了一个人类历史上从未有过的被图像包围的社会和文化。一些敏锐的艺术家甚至用不是人追逐图像而是图像逼促人来表述这一变化，当下的社会本质和文化特性相当程度上都是从图像及其衍生形态中呈现出来的。以至于流行的概念，诸如消费社会、信息社会、后现代文化等不同概念，均与视觉文化有着剪不断理还乱的关系。很难想象离开视觉文化，还可以说清当代社会文化。

我对视觉文化研究的兴趣源于20世纪90年代末，一方面是从自己对当代文化的观察中发现视觉文化逐渐成为文化"主因"（雅各布森语），另一方面也注意到视觉文化在国际学界被广泛热议。此一学术敏感和问题意识促使我很快从文学理论的传统研究，转向了视觉文化研究。此后主要做了两件事，其一是独立撰写了一部专著《视觉文化的转向》，2007年由北京大学出版社出版，该书颇受读者青睐，多次重印。其二是2012年主持教育部哲学社会科学研究重大项目攻关课题"当代中国转型期的视觉文化研究"，组织团队

来展开研究，成果以《当代中国的视觉文化研究》为名，2017年由译林出版社出版，并获国家出版基金支持。此书出版后又被英国著名的学术出版社劳特利奇公司相中，目前正在做英译工作。

这些年在做这两件事的同时，写了不少有关视觉文化的文字，收录在此书中的就是一些散见于学术杂志和集刊上的论文，主题聚焦于视觉文化诸多问题。这些文章时间跨度从新世纪伊始一直到前几年，大致描画出我在视觉文化理论研究的心路历程。

就我个人的经验而言，视觉文化其实并不是一个界限分明的学科领域，与其说是一门学科，不如更准确地说是一个"反学科"（米歇尔语）研究领域。对我来说，从文学理论转到视觉文化，不但是研究兴趣的转移，更是一个学术研究范式的转变。不同于文学理论的成熟研究范式，视觉文化的研究范式则更带有跨学科的特性，具有更大的探索空间和更多的可能性。因而这些年我比较关注相关学科的知识及其进展，恶补了不少其他领域的知识，没有这些拓展要研究视觉文化是不可能的。平心而论，这一学术上的转型使我获益良多，开拓了自己的学术视野不说，而且掌握了更多的相关学术领域的知识，慢慢地形成了跨学科的学术研究格局，一种加达默尔所说的"视域融合"的研究。晚近我的研究重心已经转到了艺术史论的研究，视觉性或视觉形式成为更具聚焦的问题。回想起来，从文学理论到视觉文化再到艺术史论，作为中间过

渡环节的视觉文化研究,很好地助力我从语言研究转向到图像研究。

<div style="text-align: right">2020 年 10 月 22 日于南京</div>